学前教育专业"十四五"系列教材

幼儿舞蹈基础训练与创编

主　编　冉新月　江汶漪　田兴江
副主编　潘晓芳　冉陈程　喻　静
参　编　冉娅琳　冉美华　温　斌　杨　军

华中科技大学出版社
http://press.hust.edu.cn
中国·武汉

内 容 简 介

本教材从幼儿教师需掌握的舞蹈基础知识和正确规范出发,结合国家对幼儿保育专业的要求和幼儿园真实岗位用人需求,制定科学、可行的培养目标,以取材合理、深度适宜、利于教、利于学为基本原则设置舞蹈理论知识和舞蹈实操课程的内容。本教材分为四个模块进行教学:幼儿舞蹈的基础训练,提升身体素质与艺术素养;幼儿舞蹈的元素训练与表演,掌握幼儿舞蹈特点与教育关系;幼儿民族舞蹈的训练和仿编,感受民族舞蹈韵律,提高艺术表现力;综合幼儿舞蹈的创编,学习创编理论与方法,通过案例分析了解实际应用。教材强调基础性、前瞻性、科学性,配套资源丰富,易于操作,旨在提高学生舞蹈教学能力与艺术修养,为幼儿教育工作打下坚实基础。

图书在版编目(CIP)数据

幼儿舞蹈基础训练与创编 / 冉新月,江汶漪,田兴江主编. -- 武汉:华中科技大学出版社,2025.2.
ISBN 978-7-5772-1603-4
Ⅰ. J722.3
中国国家版本馆 CIP 数据核字第 20258XQ591 号

幼儿舞蹈基础训练与创编

冉新月　江汶漪　田兴江　主编

You'er Wudao Jichu Xunlian yu Chuangbian

策划编辑:	江　畅
责任编辑:	王炳伦
封面设计:	孢　子
责任校对:	李　琴
责任监印:	朱　玢
出版发行:	华中科技大学出版社(中国·武汉)　　电话:(027)81321913
	武汉市东湖新技术开发区华工科技园　　邮编:430223
录　　排:	华中科技大学惠友文印中心
印　　刷:	武汉市洪林印务有限公司
开　　本:	889 mm×1194 mm　1/16
印　　张:	12.5
字　　数:	335 千字
版　　次:	2025 年 2 月第 1 版第 1 次印刷
定　　价:	65.00 元

本书若有印装质量问题,请向出版社营销中心调换
全国免费服务热线:400-6679-118　竭诚为您服务
版权所有　侵权必究

前言
Preface

　　幼儿舞蹈是一门专业技能课程，本教材从幼儿教师需掌握的舞蹈基础知识和正确规范出发，结合国家对幼儿保育专业的要求和幼儿园真实岗位用人需求，制定科学、可行的培养目标，以取材合理、深度适宜、利于教、利于学为基本原则设置舞蹈理论知识和舞蹈实操课程的内容。本教材分为如下四个模块进行教学。

　　模块一是幼儿舞蹈的基础训练。通过基本动作训练使学生解放肢体，提高身体素质，掌握科学规范的训练方法；通过芭蕾基本元素训练和中国古典舞基本元素训练，增强学生的形体美感，发展肢体的协调能力；同时让学生了解芭蕾和中国古典舞的起源和风格特点，并对经典舞蹈作品进行赏析，提高学生的艺术素养。

　　模块二是幼儿舞蹈的元素训练与表演。旨在使学生了解幼儿舞蹈的特点、功能以及分类，明确幼儿舞蹈与幼儿教育的关系；掌握幼儿舞蹈基本舞步、常用动律和动作；通过幼儿舞蹈常用动作和舞步组合训练，丰富幼儿舞蹈语汇，发展身体的协调性，培养动作的节奏感，感受幼儿舞蹈带来的童趣与童乐，同时为幼儿舞蹈创编打下基础。

　　模块三是幼儿民族舞蹈的训练和仿编。学习内容包含了藏、蒙、维、傣四个民族舞蹈的动作元素和幼儿舞蹈作品，以及舞蹈仿编训练。通过本章节的学习可以感受各民族舞蹈的韵律，提高学生的艺术表现能力，同时还可以了解不同民族的文化、舞蹈起源和风格特点，提升学生的艺术修养，激发学生热爱少数民族文化的情感。

　　模块四是综合幼儿舞蹈的创编。通过理论学习，学生可以了解幼儿舞蹈创编的基本理论和技术原理，掌握幼儿舞蹈创编的基本原则和方法；同时加入幼儿园课堂教学的真实案例，学生可以更加直观地了解舞蹈创编在幼儿园实际教学中的运用，达到培养创新型、运用型幼儿园艺术教育人才的目的。

　　同时本教材具有较强的基础性、前瞻性和科学性，配套资源丰富，且具有可操作性，引入互联网＋技术，扫一扫书中二维码，即可观看舞蹈动作解析、训练组合，以及赏析作品的完整视频等延展资源。既可以帮助学生理解教材、积累知识，又可以激发学生学习兴趣，提高其自学能力。教材内容满足教学需要，符合中等职业教育规律，具有较强的实用性，能全面提高本专业学生的舞蹈教学能力和艺术修养，突出"做中学、做中教"的职业教育特色，为学生今后从事幼儿教育工作，打下坚实的基础。

　　本教材由重庆市酉阳职业教育中心、重庆幼儿师范高等专科学校、重庆市酉阳县舞蹈家协会、重庆市酉阳县钟多幼儿园有关人员联合编写。冉新月、江汶漪、田兴江担任主编，潘晓芳、冉陈程、喻静担任副主编，杨榕、杨登山为编写小组组长，冉俊、冉俊江、冉华英、左琼为编写小组副组长，喻静、冉娅琳、冉美华、温斌、杨军为组员。重庆幼儿师范高等专科学校学前教育学院副教授田兴江对教材进行

指导和通审。

　　本教材在编写过程中,得到了广大同行的关心与支持,再次表示衷心的感谢！限于时间和编者水平,本书难免有疏漏和不足之处,敬请各位专家、同仁批评指正。

<div style="text-align:right">编者
2024 年 7 月</div>

目录 Contents

模块一 幼儿舞蹈的基础训练 /1

项目一 幼儿舞蹈的基本动作训练 /2
 任务一 地面基本动作及软开度训练 /2
 任务二 中间体态站姿及基本动作训练 /12

项目二 幼儿舞蹈的形体训练 /26
 任务一 芭蕾基本元素训练 /26
 任务二 中国古典舞基本元素训练 /42

模块二 幼儿舞蹈的元素训练与表演 /59

项目一 幼儿舞蹈的单一元素训练 /60
 任务一 幼儿舞蹈的动律与表情训练 /60
 任务二 幼儿舞蹈的舞步训练 /73

项目二 幼儿舞蹈作品的训练与表演 /82

模块三 幼儿民族舞蹈的训练和仿编 /95

项目一 藏族舞蹈的训练和仿编 /96
 任务一 藏族舞蹈动作元素的训练与赏析 /96
 任务二 藏族幼儿舞蹈《青稞香》的表演和仿编 /105

项目二 傣族舞蹈的训练和仿编 /110
 任务一 傣族舞蹈赏析与动作元素的训练 /110
 任务二 傣族儿童舞蹈《小孔雀》的表演和仿编 /127

项目三 蒙古族舞蹈的训练和仿编 /133
 任务一 蒙古族舞蹈赏析与动作元素的训练 /133
 任务二 蒙古族儿童舞蹈《快乐牧童》的表演和仿编 /146

项目四 维吾尔族舞蹈的训练和仿编 /151
 任务一 维吾尔族舞蹈赏析与动作元素的训练 /151

任务二　维族幼儿舞蹈《花姑娘》的表演和仿编　/163

模块四　综合幼儿舞蹈的创编　/169

项目一　幼儿舞蹈创编的要素认识　/170
　　任务一　幼儿舞蹈的分类和介绍　/170
　　任务二　幼儿舞蹈的主题选材　/173
　　任务三　幼儿舞蹈的队形设计　/177
项目二　幼儿舞蹈综合创编与表演　/179
项目三　幼儿园课堂中舞蹈活动的实际案例与分析　/188

模块一
幼儿舞蹈的基础训练

项目一　幼儿舞蹈的基本动作训练

任务一　地面基本动作及软开度训练

 学习导入

舞蹈基本动作的训练是舞蹈学习的基础,是体现舞蹈美的重要组成部分。通过本任务的学习,学生能在规范的舞蹈教学中打下扎实的舞蹈基本功,掌握科学的训练方法,为接下来的学习打好基础。

 学习目标

(1)能够掌握每个训练动作的动作要领。
(2)掌握正确、科学的训练方法,提高学生的体态意识和肢体的软开度。
(3)培养学生的舞蹈意识,通过肢体的软开度开发,规范学生肢体动作,培养学生不怕苦、不怕累的良好品格。

 重难点

重点:通过每个动作正确、科学的训练方法,提高学生的软开度。
难点:掌握每个动作的规格要求,并完成训练组合。

 学习任务

一、地面坐姿与动作的训练

地面坐姿与
动作训练

(一)地面的基本坐姿

1. 地面并腿直膝坐姿

双脚并拢前伸,膝盖伸直贴于地面,上身保持挺拔直立,双手在身体两侧,指尖点地。

2. 地面双吸腿坐姿

在并腿直膝坐姿的基础上,双腿屈膝,双脚脚跟离地,膝盖、脚跟并拢,脚尖向臀部移近,上身保持挺拔直立,双手在身体两侧,指尖点地。

3. 地面盘腿坐姿

在双吸腿坐姿的基础上,两膝分开成盘腿坐,小腿形成交叉位,双肘放松,双手轻轻搭在膝盖上。上身保持挺拔直立。

4. 地面并腿跪立坐姿

双膝屈膝并拢,臀部坐于双脚脚跟上,双脚脚跟保持靠紧状态,脚背贴于地面,上身挺拔直立,双手背于后腰。

5. 地面燕式坐姿

在双吸腿坐姿的基础上，双膝分开，左腿向内屈膝盘腿，右腿向外屈膝坐或者直膝坐，身体面向左前方或左侧，上身保持挺拔直立，双手在身体两侧，指尖点地。

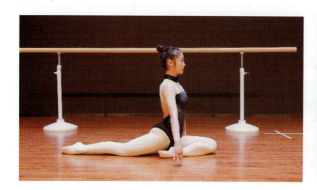 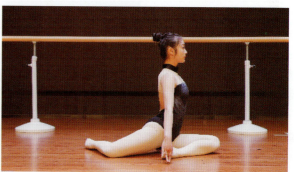

（二）脚部动作训练

1. 勾脚

勾脚分为两种：一种是勾全脚，即将脚趾、脚掌同时上翘，由踝关节控制，脚跟向外推；另一种是分节勾脚，即先勾脚趾，脚趾上翘，脚背绷直，踝关节无动作，然后勾全脚。注意勾脚时要尽量勾到最大限度。

2. 绷脚

绷脚分为两种：第一种踝关节向前拉长，脚背脚趾向前延伸绷直，脚趾尽量向下勾；第二种先绷脚

背,再绷脚趾,注意绷脚时尽量绷到最大限度。

3. 外旋

在勾脚的基础上,脚尖向外画圆并回到绷脚状态。注意外旋过程中双腿、膝盖保持并拢。

4. 内旋

在绷脚的基础上,经过勾脚向里画圆并回到绷脚状态。注意内旋过程中双腿、膝盖保持并拢。

(三)组合练习

(1)训练项目名称:勾绷脚组合训练。

(2)训练内容:地面体态坐姿,腿部吸、伸,以及脚趾、脚背、脚踝的动作元素训练。

(3)训练目的:通过训练提高学生的脚趾、脚背、脚踝的灵活性以及对脚的各关节的控制能力。

(4)训练组合。

准备1×8拍:面对8点,基本坐姿,双手放于身体两侧,中指点地。

1×8拍:①—④勾脚趾,⑤—⑧勾脚掌。

2×8拍:①—④绷脚背,⑤—⑧绷脚趾。

3×8拍:重复1×8拍动作。

4×8拍:重复2×8拍动作。

5×8拍:①—④勾脚,⑤—⑧绷脚,做三遍。

6×8拍:①—②勾脚,③—④绷脚,做两遍。

7×8拍:勾脚外旋,1个8拍,做两遍。

8×8拍:绷脚内旋,1个8拍,做两遍。

9×8拍:右腿单吸腿起,1个8拍。

10×8拍:右腿单吸腿伸直回到并腿直膝的位置。左腿重复7×8、8×8拍的动作。

11×8拍:脚掌贴地双吸腿,同时头由8点方向转向1点。

12×8拍:①—②双勾脚趾,③—④勾脚,⑤—⑥绷脚,⑦—⑧腿伸直回到基本坐姿,同时头回到8点方向。

13×8拍:交替勾绷脚,右脚先起,4拍一动,做1个8拍。

14×8拍:交替勾绷脚,右脚先起,2拍一动,做1个8拍。

15×8拍:勾脚双吸腿,同时头由8点方向转向1点。

16×8拍:①—④勾脚蹬直双腿回到基本坐姿,⑤—⑧绷脚,同时头回到8点方向。

17×8拍:身体向前压前腿,保持不动。

18×8拍:继续保持压前腿,⑦—⑧身体回正,组合结束。

(5)动作要领。

绷脚时注意脚踝、脚背要拉伸到最远的位置,脚趾用力往下勾;勾脚时注意脚跟用力向前推,脚背、脚掌用力向上勾;组合过程中体态坐姿保持拔背立腰。

(四)学习小结

在教学过程中应当多进行单一动作的练习,例如单一勾脚、单一绷脚的练习,增强脚趾、脚背、脚踝的灵活性和对脚的各关节的控制能力,为舞姿控制能力的形成以及腿部控制能力的训练打下良好基础。

二、地面的软开度训练

地面软开度的训练

(一)压腿训练

1. 压前腿

以压右前腿为例,双腿分开成90°,直膝盖绷脚背,上身和胯摆正对前方,双手为托掌手位,上身保持直立挺拔。往前压腿的时候,注意抬头,用腹部力量压前腿,尽可能将腹部贴近腿的位置,手臂和手指尖尽量往前延伸。

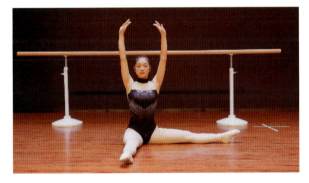
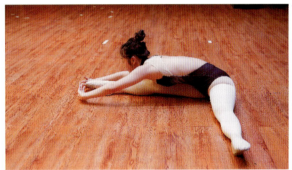

2. 压旁腿

以压左旁腿为例,双腿分开成90°,直膝盖绷脚背,身体正对右腿,右臂从身体旁上举,左臂置于体前。身体向左腿方向侧弯下压,左肩在左腿前,不要往后缩,尽量用左肩和后脑勺去贴腿,右手臂尽量往远延伸,左手贴腰部。

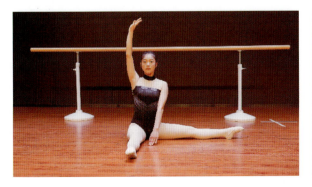
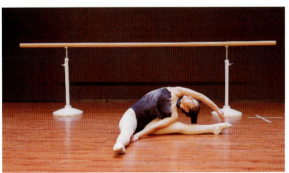

3. 压后腿

以压右腿为例,左腿屈膝,身体正对左腿前方,右腿直膝盖绷脚背,置于身体正后方,双手在身体两侧指尖点地,身体向后倾倒压后腿,注意后腿一定要直,往后压腿时腰要挺拔拉长往后压。

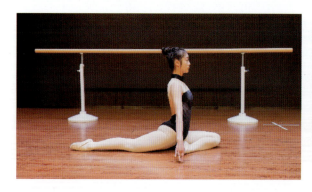 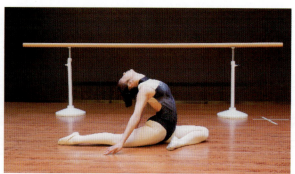

(二)吸伸腿训练

1. 前吸伸腿

平躺,手放旁平位,动力腿脚尖从脚踝处贴着主力腿往上,吸到膝关节处,脚尖点地,膝盖冲着正上方,伸腿时脚尖用力,收回时原路返回,用力伸直。

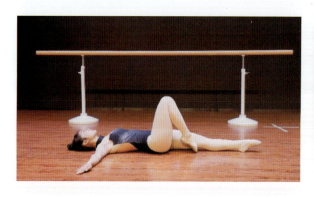 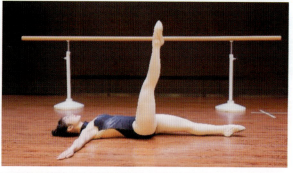

2. 旁吸伸腿

侧躺,一手放于耳下,手背朝下伸直,一手按于肩前,动力腿脚尖从脚踝处贴着主力腿往上,吸到膝关节处,脚尖点腿上,膝盖冲着正上方,伸腿时脚尖用力,收回时原路返回,用力伸直。

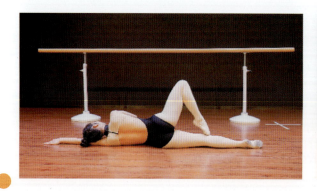 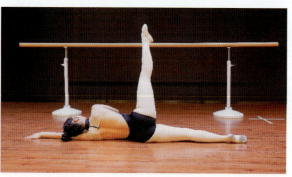

(三)踢腿训练

1. 踢前腿

以右腿为例,地面平躺,双手放于旁平位,双腿并拢伸直绷脚背,踢腿时主力腿紧贴地面绷脚背延伸,动力腿脚尖带动向上踢腿,快起慢落(可绷脚或勾脚踢腿)。

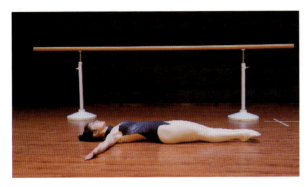 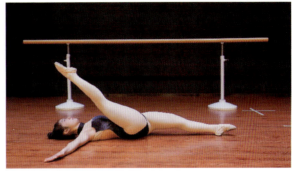

2. 踢旁腿

以左腿为例,地面侧躺,右手手心朝下伸直,手臂枕在耳下,左手按于胸口前方位置,踢腿时主力腿紧贴地面绷脚背延伸,动力腿脚尖带动向身体肩后方踢腿,快起慢落(可绷脚或勾脚踢腿)。

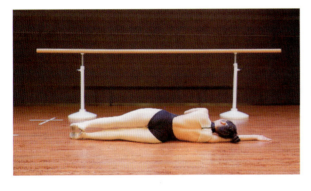 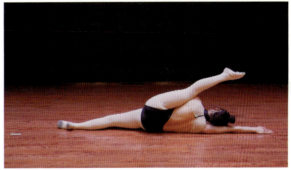

3. 踢后腿

以右腿为例,准备时双手撑地与肩同宽,主力腿跪立,动力腿向后伸直,脚尖点地,踢腿时动力腿脚尖带动向上踢腿,快起慢落,注意动力腿的膝盖一定要伸直。

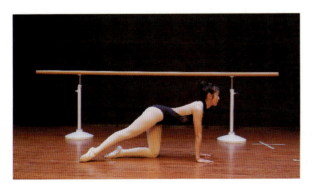 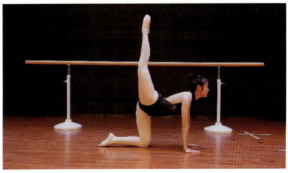

(四)组合练习

(1)训练项目名称:地面踢腿组合训练。

(2)训练内容:地面踢前、旁、后腿以及前、旁腿的搬腿训练。

(3)训练目的:通过组合训练,提高腿部的柔韧度以及腿部的爆发力。

(4)训练组合。

准备1×8拍:面对7点躺下,双手旁平位手心朝下,双腿并拢伸直,绷脚背。

踢前腿(以右腿为例):

1×8拍:①—②绷脚踢前腿,③—④收回准备位置,后四拍重复,共四个八拍。

2×8拍:①—②踢搬前腿,③—⑧右扶胯、左手搬腿,控制三个八拍。

3×8拍:①左手把右腿往前拉,②双手回至旁平位,右腿直腿控到90°,③—④右腿直腿回到地面,⑤—⑥身体翻身面对5点到踢旁腿准备位置,⑦—⑧保持不动。

踢旁腿(以右腿为例):

1×8拍:①—②绷脚踢前腿,③—④收回准备位置,后四拍重复,共四个八拍。

2×8拍:①—④绷脚旁吸腿,⑤—⑧搬旁腿伸直,控制三个八拍。

3×8拍:①左手把右腿往下拉,②左手回到胸前,右腿控到90°,③—④右腿回到主力腿上方贴紧脚背,绷脚外开,⑤—⑥翻身,头手夹耳朵,脚伸直,⑦双手撑地跪立,⑧主力腿跪立,动力腿向后伸直脚尖点地,同时抬头。

踢后腿:

1×8拍:①—②踢右后腿,③—④收回准备位置,后四拍重复。

2×8拍:①踢右后腿,②收回准备位置,③—④重复,⑤—⑥踢右后腿,同时带头带腰,⑦—⑧收回准备位置。

3×8拍:①—②带头带腰踢右后腿,③—④收回准备位置,后四拍重复。

4×8拍:①—④臀部坐在脚上,头朝地面,手、背伸直,上身趴在腿上,⑤—⑥双手撑地跪立,⑦—⑧主力腿跪立,动力腿向后伸直脚尖点地,同时抬头。

踢左后腿动作与1×8拍、2×8拍、3×8拍三个八拍动作一致。第4×8拍,①—④臀部坐到脚上,头朝地面,手、背伸直,上身趴在腿上,⑤—⑧上半身直立,双背手。

(5)动作要领。

踢腿时主力腿紧贴地面不要晃动,动力腿脚尖带动向上踢腿,快起慢落。注意与音乐节奏的配合。

学习小结

通过组合训练,掌握正确的踢腿动作要领,拉长跟脚韧带,提升腿部肌肉的控制能力和踢腿爆发力。

知识拓展

舞蹈的起源

舞蹈是以经过组织、提炼和艺术加工的人体动作为主要表现手段，表达人们的思想感情，反映社会生活的一种艺术形式。它是通过形体动作表达人的情感的一种视觉艺术。

关于舞蹈的起源众说纷纭，但舞蹈作为一种原始人类交流思想和感情的工具，是随着人类生产劳动产生的。舞蹈的动作、节奏与劳动是密切相关的。对于任何一种劳动，人的手脚都是要活动的，手拍脚踏，在反复重复的过程中就产生了有规律的节奏，加上人们的呼喊，敲击木棍、石头，就形成了最原始的舞蹈。最初的舞蹈具有全社会性和感召力，能让人类团结在一起狩猎，所以原始舞蹈总是集体性的。关于舞蹈的起源，舞蹈界和美学界还有以下几种具有代表性的说法，即模仿说、游戏说、劳动说、图腾说、巫术说、情感说。"模仿说"提出舞蹈就是"通过有节奏性的动作模仿各种性格、形态、情感及行为"。古希腊的哲学家认为，艺术源于人对自然的模仿，模仿是人的天性和本能。而德国的文艺理论家认为，对于艺术的起源，模仿是重要的，但是并非艺术的真正起源，艺术的根本起因是"游戏的冲动"，而游戏先于劳动，所以艺术的起源则先于有用物品的产生。持"劳动说"的德国哲学家、心理学家冯特认为"游戏是劳动的产物，没有一种形式的游戏不是以某种严肃的工作为原型。不用说，这种工作在时间上是先于游戏的"。中国当代美学家鲍昌认为"游戏的中心目的在于重新体验使用过剩精力时的快感，而舞蹈的中心目的是表现人的某种生活、思想及情感"。他提出："一是劳动动作标准化、定性化趋势，产生了劳动舞创作的需求；二是原始人类为了传播劳动技能和生产知识，创造了不少带有教育和训练意义的劳动舞。""图腾说"是指原始人类对于自己氏族的某种动物、植物或是其他物种的最早的精神信仰，用舞蹈的形式去顶礼膜拜它们，以求得它们的保护，保证人们身体健康、风调雨顺、五谷丰登、天下太平。"巫术说"认为，原始社会中巫师的巫术包罗万象，祈福、消灾、治病、占卜、招魂等都是借助舞蹈的形式来完成的。"情感说"认为，人类为了生存和发展，为了取得同自然界斗争的胜利，以及抵御外界的侵袭，需要壮大力量，为此繁衍人口就成为人类极其重要的任务，那么人类的情感、性爱活动就成为舞蹈的起因。

纵观人类舞蹈历史的起源和发展，可以发现舞蹈主要是在劳动中产生的，但舞蹈产生的因素不是单一的，而是多种多样的。人们的自娱意识、对物质及生存的需求、交流情感的需求等成为舞蹈起源的重要因素。

三、任务检测

课后认真练习训练组合，以小组形式拍摄训练组合视频。

评价表

学习名称：　　　　　　　　姓名：

项目名称	自我评价 （占比20%） 满分100分	小组评价 （占比20%） 满分100分	教师评价 （占比60%） 满分100分
组合完成质量 （0分~20分）			
动作规范性 （0分~20分）			
情感表达 （0分~20分）			
团队合作 （0分~20分）			
学习态度 （0分~20分）			
合计			
最终成绩：＿＿＿＿＿＿			

任务二　中间体态站姿及基本动作训练

学习导入

舞蹈中良好的体态站姿和肢体动作的开发，是舞蹈训练的重要组成部分，本任务通过对肢体各部位的训练，使学生建立良好的舞蹈体态，让学生在训练过程中逐渐掌握舞蹈中的基础肢体动作，同时通过组合训练培养学生的舞蹈意识和空间意识，为接下来正式进入舞蹈学习打下良好基础。

学习目标

（1）学生能够掌握基本手位、脚位以及头、颈、肩的基本位置和动作。
（2）通过动作训练，提高学生肢体动作的协调性和节奏感。
（3）培养学生的舞蹈意识和空间意识，让学生的肢体动作逐渐从生活化向舞蹈化转变，规范肢体动作。

 重难点

重点：在训练过程中，增强学生挺拔直立的体态意识，能准确掌握每个动作的位置以及规格要求。
难点：通过组合训练，提高学生肢体动作的协调性和节奏感。

 学习内容

一、体态站姿与头、颈、肩的训练

中间体态站姿
与头、颈、肩
的训练

（一）基本体态站姿

拔背立腰，双肩放松，眼睛平视前方，双腿站直，脚下通常为小八字、丁字步、踏步等基本脚位，双臂自然下垂于身体两侧或双手背在身后。

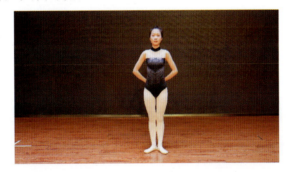

（二）头、颈、肩的训练

1. 头的位置

头的位置分为如下。
（1）正中位。

（2）中上位。

（3）中下位。

（4）左侧中位。

（5）左侧上位。

（6）左侧下位。

（7）右侧中位。

（8）右侧上位。

（9）右侧下位。

（10）侧倒位。

（11）旋转位：旋转位包含了以上所有头的位置，将所有位置连贯起来，可分顺时针和逆时针两个方向。

头的位置变换时纵横角度要保持 45 度；中位下巴与胸口正中线保持垂直；左、右侧中位下巴与左、右胸部保持垂直。旋转位下巴与肩部保持一致。

2. 头、颈的动作

（1）低头。

额头带动向前做屈的运动，注意头不能太低，下巴与胸之间要有一定的距离。

（2）仰头。

脖子向后做屈的运动，注意幅度不要过大。

（3）转头。

额头带动，向左右两侧进行 90 度的转动。

（4）涮头。

头向前做前屈、侧屈、后仰的圆周运动。注意在涮头过程中要保持动作的连贯性。

（5）摆头。

从头部正中间的位置，向头部的左、右倾倒至最大幅度。

3. 肩的动作

（1）提肩。

颈部保持垂直的状态，肩关节上提。

（2）沉肩。

在提肩的状态下，肩关节下沉。

(三)组合练习

(1)训练项目名称:体态、头、颈、肩训练组合。

(2)训练内容:舞蹈基本体态站姿以及头、颈、肩的动作训练。

(3)训练目的:训练头、颈、肩的能动性和灵活性,在训练过程中养成挺拔直立的体态意识。

(4)训练组合。

准备1×8拍:面对1点,小八字位站立,双手叉腰。

① 第一段。

1×8拍:①—②低头,③—④头回正,⑤—⑥仰头,⑦—⑧头回正。

2×8拍:①—②向右转头,③—④头回正,⑤—⑥向左转头,⑦—⑧头回正。

3×8拍:重复1×8拍动作,动作不变。

4×8拍:重复2×8拍动作,动作不变。

5×8拍:低头从左到右涮头,第8拍时头回正到1点。

6×8拍:低头从右到左涮头,第8拍时头回正到1点。

7×8拍:①—②向右摆头,③—④头回正,⑤—⑥向右摆头,⑦—⑧头回正。

8×8拍:①—②向右摆头,③—④头回正,⑤—⑥向右摆头,⑦—⑧头回正,同时手打开到旁按掌手位。

② 第二段。

1×8拍:①—④右脚向旁迈步到大八字位,⑤—⑧左脚向右推移重心到点地位。

2×8拍:①—②提肩,③—④沉肩,⑤—⑥提肩,⑦—⑧沉肩。

3×8拍:①—④重心回正到大八字位,⑤—⑧右脚向左推移重心到点地位。

4×8拍:①—②提肩,③—④沉肩,⑤—⑥提肩,⑦—⑧沉肩。

5×8拍:①—④重心回正到大八字位,⑤—⑧收左脚回到小八字位,同时双手回到叉腰手位。

6×8拍:①—②提肩,③—④沉肩,⑤—⑥提肩,⑦—⑧沉肩。

7×8拍:①—②向右摆头,③—④头回正,⑤—⑥向右摆头,⑦—⑧头回正。

8×8拍:①—②向右摆头,③—④头回正,⑤—⑥向右摆头,⑦—⑧头回正,组合结束。

(5)动作要领:在保持基本体态站姿的基础上进行头、颈、肩的训练,注意进行低头、仰头、摆头、转头、涮头的动作时,由头顶带动。在推移重心时,主力腿不要坐胯,保持直立。

学习小结

通过组合训练,学生能够掌握头、颈、肩每个动作的准确位置和挺拔直立的良好体态站姿,同时培养其对音乐与动作配合的节奏感,体验舞蹈带来的愉悦感。

二、基本手型、手位、脚位

(一)基本手型

掌形手:五指并拢,掌心朝正前方。

(二)基本手位

1. 前平位

保持基本体态站姿,双臂向前伸直与肩同宽,注意沉肩。

2. 旁平位

保持基本体态站姿,在前平位的基础上,手臂向身体两侧打开,与肩同高,注意沉肩。

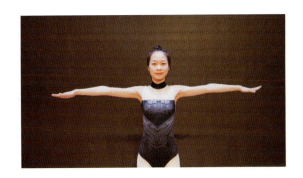

3. 旁按掌
保持基本体态站姿,手臂伸直在身体两侧,手腕发力向下压,位于斜下位,注意沉肩。

4. 叉腰手
保持基本体态站姿,双手叉腰,手腕不要松,注意沉肩。

5. 双背手
保持基本体态站姿,双手背于身后,位于臀部上方,注意沉肩。

6. 正上位

保持基本体态站姿，手臂伸直向上，与肩同宽，掌心朝向前方，注意沉肩。

7. 斜上位

保持基本体态站姿，手臂伸直向上，手指尖指向左右斜上方的位置，注意沉肩。

8. 斜下位

保持基本体态站姿，手臂伸直向下，手指尖指向左右斜下方的位置，注意沉肩。

9. 正下位

保持基本体态站姿，双臂伸直，贴于身体两侧，注意沉肩。

(三)基本脚位

1. 正步位

两脚并拢,脚尖朝正前方。

2. 小八字

双脚脚跟相靠,脚尖分别朝 2、8 点打开。

3. 大八字

在小八字的基础上,双脚脚跟分开一脚距离,脚尖分别朝 2、8 点打开。

4. 丁字步

一脚脚跟与另一只脚的掌心相靠,呈丁字状。

5. 踏步

在丁字步的基础上,后脚伸出弯曲,膝部与主力腿膝部相靠,后脚也可以伸直点地,做勾脚踏步和绷脚踏步两种。

6. 前点位

在丁字步的基础上,前腿向正前方出腿,要求绷脚背直腿点地。

7. 旁点位

在丁字步的基础上，前腿向旁出腿，要求绷脚背直腿点地。

（四）组合练习

（1）训练项目名称：基本手位、脚位与重心移动训练组合。

（2）训练内容：基本手位、脚位的动作训练以及舞蹈重心的推移训练。

（3）训练目的：通过组合练习，学生能够掌握每个手位、脚位的准确位置，培养空间意识；同时通过在组合中加入重心推移的练习，学生能够提高动作的准确性和稳定性，增强身体的力量和灵活性，从而更好地控制自己的肢体，提高肢体的协调性。

（4）训练组合。

准备1×8拍：脚下正步位，双臂正下位伸直贴于身体两侧。

1×8拍：①—④双脚打开至小八字位，⑤—⑧双手叉腰。

2×8拍：①—②右手至旁按掌，③—④左手至旁按掌，⑤—⑥右手至点肩位，⑦—⑧左手至点肩位。

3×8拍：①—②右手至斜上位，②—④左手至斜上位，⑤—⑧双手至正上位，手心对1点，保持造型不动。

4×8拍：①—⑥双手往旁划下到正下位，⑦—⑧双手叉腰。

5×8拍：①—②右手起到前平位做提腕、压腕，③—④右手至旁平位，⑤—⑥左手起到前平位做提腕、压腕，⑦—⑧左手至旁平位。

6×8拍：①—④双手手心对1点，左手旁平位，右手至斜上位，⑤—⑥双手往旁划下到正下位，⑦—⑧双手叉腰。

7×8拍：①—②左手起到前平位做提腕、压腕，③—④左手至旁平位，⑤—⑥右手起到前平位做提腕、压腕，⑦—⑧右手至旁平位。

8×8拍：①—④双手手心对1点，右手旁平位，左手至斜上位，⑤—⑥双手往旁划下到正下位，⑦—⑧双背手。

9×8拍：①—④右脚移至丁字步，身体面对8点，头对1点，⑤—⑧左脚踏步。

10×8拍：①—④重心移动到左脚，右脚绷脚点地，⑤—⑧主力腿往下蹲，动力腿保持伸直点地，头

往左侧倒。

11×8拍：①—④右脚往正旁方向滑动，到旁点地位，右脚保持绷脚点地，左腿往下蹲，⑤—⑥主力腿往下蹲，右脚做勾脚，头往右侧倒，⑦—⑧身体回正，主力腿伸直，右脚绷脚点地。

12×8拍：①—④右脚踩下到大八字位，重心回到中间，⑤—⑥重心移至右腿，左脚绷脚点地，⑦—⑧左脚踏步身体对8点，组合结束。

（5）动作要领：在保持基本体态站姿的基础上进行手位、脚位的训练，注意每个动作位置的准确性，以及头、颈与肢体动作的配合。

（五）学习小结

通过组合训练，学生能够在训练过程中掌握每个手位、脚位的准确位置，增强肢体协调性和节奏感，培养空间意识和舞蹈意识。

知识拓展

舞蹈的基本方位介绍

1. 身体的基本方位

身体的基本方位，一般以练习者自身为基点，站在舞台上，以身体正对观众的方向为正前方，每右转45°为一个方位，共8个方位。每个方位都有固定的名称，即正前方为1点，右斜前方为2点，右侧为3点，右斜后方为4点，正后方为5点，左斜后方为6点，左侧为7点，左斜前方为8点。

2. 舞台的基本方位

舞台常用的基本方位为8个方位(8个点)、9个区域。方位与区域的定位，是以人的身体和该动作所处的位置、角度为准的，并随着身体姿态和所处位置的变化而变化。

（1）方位图。

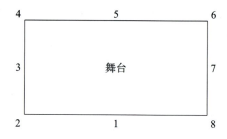

（2）区域图。

右后区	后区	左后区
右区	中区	左区
右前区	前区	左前区

三、任务检测

课后认真练习训练组合，以小组形式拍摄训练组合视频。

评价表

学习名称：　　　　　　　　姓名：

项目名称	自我评价 （占比20%） 满分100分	小组评价 （占比20%） 满分100分	教师评价 （占比60%） 满分100分
组合完成质量 （0分~20分）			
动作规范性 （0分~20分）			
情感表达 （0分~20分）			
团队合作 （0分~20分）			
学习态度 （0分~20分）			
合计			
最终成绩：_____			

项目二　幼儿舞蹈的形体训练

任务一　芭蕾基本元素训练

学习导入

芭蕾基本元素训练是一门基础能力训练课程,学生通过学习,可以训练身体各部位肌肉,改变原有的自然体态,解放肢体,获得必要的技术、技能和规范的动作形态。本任务通过把上把下相结合的训练方式,让学生能够在训练过程中找到动作的延伸感和舞蹈意识,提高肌肉的控制能力。

学习目标

(1)通过训练,掌握芭蕾开、绷、直、立的审美特点,提高身体的控制能力。
(2)通过学习,提高身体的基本素质和平衡能力,从而更好地完成复杂的动作,塑造舞者形象。
(3)通过芭蕾基本元素训练,学生的身体技能,音乐感知和表现力,舞蹈表演的质量,表演中的注意力、专注力、自信心、耐性和意志得到提高;塑造优美形体,同时帮助学生更好地体现音乐所描述的情感,让学生更好地理解舞蹈表演的意义,从而使表演更加出色。

重难点

重点:开、绷、直、立的掌握与运用。
难点:灵活地掌握与运用开、绷、直、立,表现出芭蕾艺术的魅力。

课前预习

芭蕾的起源和风格特征
芭蕾起源于欧洲文艺复兴时期的意大利,兴盛于法国,鼎盛于俄罗斯,之后从俄罗斯走向全世界。

在500多年的发展过程当中,芭蕾先后经历了五大时期:早期芭蕾时期、浪漫芭蕾时期、古典芭蕾时期、现代芭蕾时期、当代芭蕾时期。几百年来,芭蕾以它无穷的魅力、顽强的生命力活跃在世界舞坛。到19世纪末期,芭蕾在俄罗斯进入最繁荣的时期。芭蕾在500多年的长期历史发展过程中,对世界各国影响很大、流传极广,至今已成为世界各国都努力发展的一种舞台艺术。

芭蕾的舞蹈风格特点可以用八个字来概括:开、绷、直、立、轻、准、稳、美。"开"——舞者不分男女,均需肩、胸、胯、膝、踝五大关节部位左右对称地外开,特别是两脚向外180°地展开。"绷"——舞者踝部、脚背的绷直,主要通过擦地练习,或在各种跳跃的过程中下肢收紧,脚跟、脚掌、脚尖依次推地向高空跳起,使身体线条延长。"直"——主力腿和动力腿的膝盖伸直、后背垂直,身体与地面垂直,使力量集中在体内的中心线上。"立"——身体直立、挺拔,并把身体重心准确地放在两腿或一条腿的重心上;要求收腹,挺胸,重心上提,向高空层面发射,使各种舞蹈动作和技巧准确。"立"还特别指"立足尖"技巧。"轻"——舞者动作轻盈、自如。跳跃动作的起跳和落地时加强身体的控制能力,使全身看起来动作自如很放松。"准"——准确完成每个动作,满足舞姿的规格要求,使动作运动路线和位置准确。"稳"——动作做到准确、稳健、扎实。"美"——一举一动都有美感,芭蕾对美的要求是极高的,是"流动的音乐、活动的雕塑"。

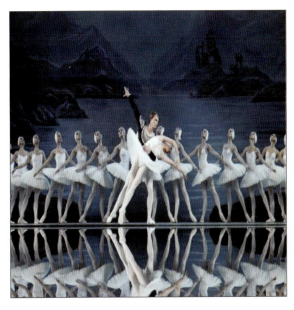 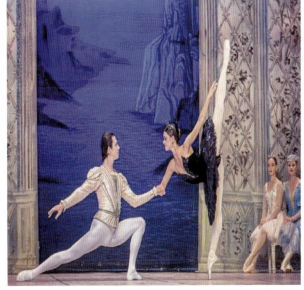

 预习练习

(1)芭蕾的发源地是哪个国家?兴起于哪个国家?
(2)简要说明芭蕾的风格特征。

 学习任务

一、芭蕾的基本手型、手位、脚位

芭蕾基本手位、脚位训练

(一)芭蕾的基本手型、手位

1. 基本手型

大拇指圆弧形靠近中指指根,食指微微上抬,其他的手指自然弯曲靠拢,与食指上下分开。

2. 一位手

手自然下垂,胳膊肘和手腕处稍圆一些。手臂与手呈椭圆形,放在身体的前面,手的中指相对,并留有一拳的距离。

3. 二位手

手保持椭圆形,抬到横膈膜的高度(上半身的中部,腰以上、胸以下的位置)。运动过程中要注意保持胳膊肘和手指两个支撑点的稳定。

4. 三位手

在二位手的基础上继续上抬,将手放在额头的前上方,不要过分地向后摆。三位手就像是把头放在椭圆形的框子里。

5. 四位手

右手不动,左手切回到二位手,组成四位手。

6. 五位手

　　右手不动,左手保持弯度成椭圆形。从手指尖开始慢慢向旁打开,打开过程中胳膊肘和手指两个支撑点要保持在一个水平面上。手要放在身体的前面一点,不要过分向后打开,这样可以起到延续双肩线条的作用。

7. 六位手

左手不动,右手从三位手切回到二位手,组成六位手,形成舞姿。

8. 七位手

左手不动,右手打开到旁边,双手相同地放在身体的两边。

(二)芭蕾的基本脚位

1. 一位脚

双脚外开,脚跟靠拢,脚尖打开,两只脚呈180°直线。

2. 二位脚

在一位脚的基础上,双脚向两旁打开,双脚之间有一个脚的距离(根据自己脚的大小确定)。

3. 五位脚

双脚靠紧,脚尖靠脚跟,前脚完全遮盖住后脚。

4. 四位脚

在五位脚的基础上,双脚中间有一个脚的距离。

(三)组合训练

(1)训练项目名称:芭蕾体态与手位组合训练。

(2)训练内容:在芭蕾基本体态的基础上对芭蕾一位、二位、三位、四位、五位、六位、七位基本手位进行训练。

(3)训练目的:让学生掌握芭蕾基本手位的正确位置,养成挺拔直立的良好体态。

(4)训练组合。

准备1×8拍:双手身前一位手,脚下一位准备。

1×8拍:①—④双手从一位起到二位,⑤—⑧双手经过二位到三位。

2×8拍:①—④左手保持不动,右手切回二位,形成四位,⑤—⑧左手保持不动,右手打开至七位,形成五位。

3×8拍:①—④右手保持不动,左手切回二位,形成六位,⑤—⑧右手保持不动,左手打开至七位,形成七位。

4×8拍:①—④呼吸,双臂保持七位往上延伸,⑤—⑧双手回到一位。

5×8拍:①—④出右手到小七位,⑤—⑧右手回到一位。

6×8拍:①—④出左手到小七位,⑤—⑧左手回到一位。

7×8拍:双手从身体两侧打开至七位,保持不动。

8×8拍:①—④呼吸延伸,⑤—⑧双手回到一位。

9×8拍:①—④双手从一位起到二位,⑤—⑧双手经过二位到三位。

10×8拍:①—④右手保持不动,左手切回二位,形成四位,⑤—⑧右手保持不动,左手打开至七位,形成五位。

11×8拍:①—④左手保持不动,右手切回二位,形成六位,⑤—⑧左手保持不动,右手打开至七位,形成七位。

12×8拍:①—④呼吸,双臂保持七位往上延伸,⑤—⑧双手回到一位。

13×8拍:呼吸延伸,双手回到一位,组合结束。

(5)动作要领:注意做一位手时,上臂不要触身。手指完全放松并拢,拇指和中指相连,手臂从肩至各指关节保持柔和的圆形线条。双手向七位打开时,可以自由地伸长后打平。三位手应放在抬眼可以看见的位置。

手臂打开时,要注意呼吸配合,眼随手动。

学习小结

通过组合训练,学生能了解芭蕾基本动作训练的基本知识,掌握芭蕾手位的正确位置;通过基本动作训练,学生能掌握规范的基本舞姿,培养舞蹈意识,训练良好的舞蹈气质。

二、把上体态和软开度训练

把上站姿和软开度训练

(一)把上体态站姿

1. 把上基本体态

两眼平视前方,颈、肩放松,挺胸,收腹,收臀,大腿内侧肌肉夹紧。

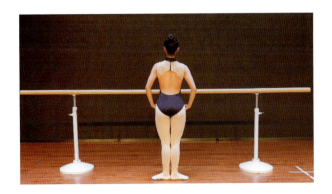

2. 双手扶把站姿

面向把杆,双手放在把杆上,两手距离与肩同宽,手腕放松,身体距离把杆半臂。

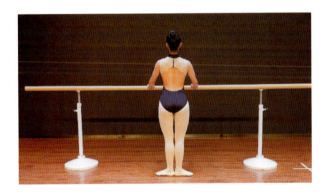

3. 单手扶把站姿

侧身对把杆,扶把手斜放于前方,手腕、手肘放松。

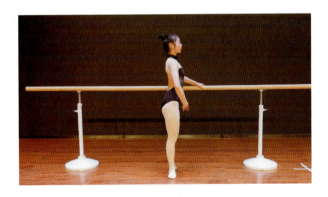

(二)把上软开度训练

1. 压前腿

以右腿为例,斜对把杆,右腿为动力腿放在把杆上,左手扶把,右手三位,身体正对腿,上身由腰到胸往下压,身体尽量与腿重叠。

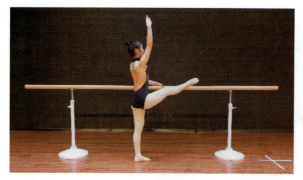
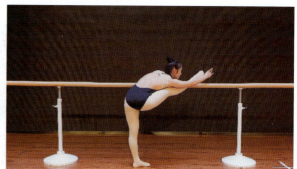

2. 压旁腿

以右腿为例,面对把杆,右腿为动力腿旁放在把杆上,左手扶把,右手三位,身体侧对腿,上身向旁往下压,尽量用后背去贴腿。

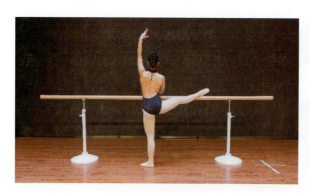
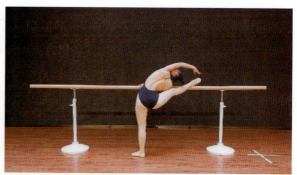

(三)组合训练

(1)训练项目名称:把上压腿组合训练。

(2)训练内容:把上前、旁腿的软开度训练。

(3)训练目的:通过压腿练习,提高舞蹈动作的协调性、灵活性、节奏感,提高舞蹈动作所需的软度、力度、开度,同时注意胯骨、膝盖的打开。

(4)训练组合。

准备1×4拍:把上压前腿位置准备。

1×8拍:①—④手带着身体往下压前腿,⑤—⑧回到准备位置。

2×8拍:重复1×8拍动作。

3×8拍:①—②手带着身体往下压前腿,③—④回到准备位置,后四拍重复。

4×8拍:①—⑥手带着身体往下压前腿,保持不动,⑦—⑧起身回正。

5×8拍:①—④主力腿立半脚掌,⑤—⑥转身体双手扶把,动力腿由前腿转旁腿,⑦—⑧主力腿脚掌落下,手到压旁腿准备位。

6×8拍:①—②手带着身体往下压旁腿,③—④回到准备位置,后四拍重复。

7×8拍:重复6×8拍动作。

8×8拍:①—⑥手带着身体往下压前腿,保持不动,⑦—⑧起身回正。

结束:手从三位旁落下背手,组合结束。

(5)动作要领:压前腿时注意腹部贴大腿;压旁腿时注意后背去贴近腿,脑勺尽量躺在小腿上。压后腿时注意后腰向后找臀,上肢不要向外翻。在前腿转旁腿时,一定要注意主力腿和动力腿转开,这个地方需要多加练习,才能达到组合训练目的。

学习小结

把压腿作为芭蕾的一项基本功,可见它的重要性,把压腿的组合练习是能够使自身从整体训练中克服身体的自然状态,过渡到舞者基本站立形态的直立感的典型练习方法。另外练习压腿组合可以在舞蹈时最大限度地舒展自身身体以及动作。

芭蕾基本元素训练——把杆元素擦地训练

三、把杆元素训练

(一)脚一位擦地

1. 前擦地

脚一位站好,重心在主力腿上,动力腿由脚跟带动向正前方向擦出,动力腿脚尖和主力腿脚跟呈一条直线,脚尖点地,收回时动力腿由脚尖带动沿原路线擦回一位。

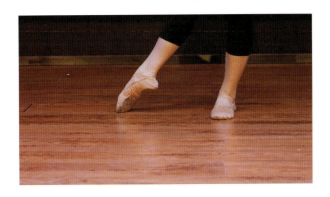

2. 旁擦地

脚一位站好,重心在主力腿上,动力腿由脚跟往前顶着向正旁方向擦出,腿外旋,脚尖点地,收回时动力腿由脚跟向前顶着同时往下压擦回到一位。

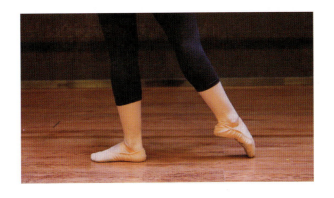

3. 后擦地

脚一位站好,重心在主力腿上,动力腿由脚尖带动向正后方向擦出,动力腿脚尖和主力腿脚跟呈一条直线,脚尖点地,收回时动力腿由脚跟带动沿原路线擦回。

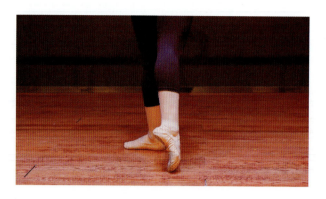

(二)组合训练

(1)训练项目名称:脚一位擦地组合训练。

(2)训练内容:把上前、旁、后的擦地练习。

(3)训练目的:通过擦地的学习,树立正确的身体形态,并为今后学习其他动作打下良好的基础。另外通过擦地的训练,了解脚趾、脚掌、脚弓的练习以及运用,体会肌肉、韧带的运动效能。

(4)训练组合。

准备1×8拍:双手扶把,脚下一位准备。

① 第一段。

1×8拍:①—④右脚正前方向出腿擦地,⑤—⑥勾脚,⑦—⑧绷脚。

2×8拍:①—②勾脚,③—④绷脚,⑤勾脚,⑥绷脚,⑦—⑧擦地收回一位。

3×8拍:①—④右脚正旁方向出腿擦地,⑤—⑥勾脚,⑦—⑧绷脚。

4×8拍:①—②勾脚,③—④绷脚,⑤勾脚,⑥绷脚,⑦—⑧擦地收回一位。

5×8拍:①—④右脚正后方向出腿擦地,⑤—⑥勾脚,⑦—⑧绷脚。

6×8拍:①—②勾脚,③—④绷脚,⑤勾脚,⑥绷脚,⑦—⑧擦地收回一位。

7×8拍:①—④右脚正旁方向出腿擦地,⑤—⑦落右脚踩二位,⑧推移重心到旁点地位置。

8×8拍:①—③落右脚踩二位,④推移重心回旁点地位置,⑤—⑧擦地回一位。

② 第二段。

1×8拍:①—④右脚正前方向出腿擦地,⑤—⑧擦地回一位。

2×8拍:①—④右脚正前方向出腿擦地,⑤—⑥擦地回一位,⑦擦地,⑧收回一位。

3×8拍:①—④右脚正旁方向出腿擦地,⑤—⑧擦地回一位。

4×8拍:①—④右脚正旁方向出腿擦地,⑤—⑥擦地回一位,⑦擦地,⑧收回一位。

5×8拍:①—④右脚正后方向出腿擦地,⑤—⑧擦地回一位。

6×8拍:①—④右脚正后方向出腿擦地,⑤—⑥擦地回一位,⑦擦地,⑧收回一位。

7×8拍:①—④右脚正旁方向出腿擦地,⑤—⑦落右脚踩二位,⑧推移重心到旁点地位置。

8×8拍:①—③落右脚踩二位,④推移重心回旁点地位置,⑤—⑧擦地回一位。

结束 1×8 拍:呼吸起手,双手到一位。

(5)动作要领:训练过程中擦地是由脚跟、脚尖带动,脚跟先离开地面,然后是脚弓、脚掌、脚尖依次离开地面。

(三)学习总结

擦地是芭蕾基本元素训练入门的动作之一,是芭蕾基本元素训练中所有动作训练的基础与延伸,正确地学习与掌握它的规范性做法,可以为其他动作的学习打下良好的基础。擦地主要训练脚趾、脚掌、脚弓、脚腕、跟腱等部位的关节、韧带、肌肉等的柔韧性、灵活性,同时锻炼人体的垂直站立、稳定性、后背的控制能力等,使腿部的肌肉群得到延伸与外开的锻炼。

芭蕾基本元素训练——把杆元素蹲地训练

四、蹲的训练

(一)一位蹲

双手扶把,脚下一位准备,两膝盖对准脚尖,身体垂直地面、连贯地向下蹲,以不抬脚跟蹲到最大限度为半蹲。继续向下蹲,迫使脚跟抬起,臀部接近腿根时为全蹲。注意全蹲直起时,边起边压脚跟至半蹲。

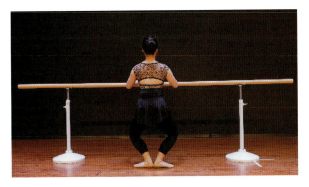 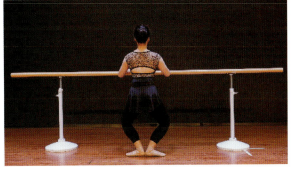

(二)二位蹲

双手扶把,脚下二位准备,下蹲时两膝盖对准脚尖,身体垂直地面,连贯地往下蹲。在以全脚掌着地的情况下,最大限度地下蹲。注意二位的全蹲不要抬脚跟。

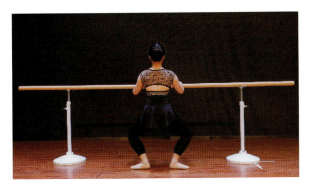 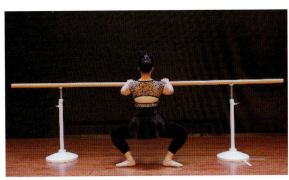

(三)组合训练

(1)训练项目名称:蹲组合训练。

(2)训练内容:把上一位、二位半蹲和全蹲的训练,脚下立半脚掌的训练。

(3)训练目的:通过对蹲的学习和训练,掌握正确蹲的方法,训练腿部力量、腿部肌肉的拉伸、跟腱的软度和开度、各个关节和韧带的柔韧性和灵活性以及做动作时需要的软度、力度和开度。

(4)训练组合。

准备1×8拍:双手扶把,脚下一位准备。

①第一段。

1×8拍:①—④一位半蹲往下,⑤—⑧慢慢往上伸直膝盖。

2×8拍:重复1×8拍。

3×8拍:在半蹲的基础上继续往下深蹲。

4×8拍:慢慢往上伸直膝盖。

5×8拍:慢慢推半脚掌,立到最高点。

6×8拍:慢慢落半脚掌,回到一位。

7×8拍:①—④立半脚掌,⑤—⑥压脚跟,⑦—⑧压脚跟。

8×8拍:①—④右脚旁擦地点地,⑤—⑧右脚落二位。

②第二段。

1×8拍:①—④二位半蹲往下,⑤—⑧慢慢往上伸直膝盖。

2×8拍:重复1×8拍。

3×8拍:在半蹲的基础上继续往下深蹲。

4×8拍:慢慢往上伸直膝盖。

5×8拍:慢慢推半脚掌,立到最高点。

6×8拍:慢慢落半脚掌,回到一位。

7×8拍:①—④立半脚掌,⑤—⑥压脚跟,⑦—⑧压脚跟。

8×8拍:①—④推移重心右脚点地,⑤—⑧收回一位脚,结束。

(5)动作要领:做蹲的训练时,上身要保持直立感,膝关节运动方向对准脚尖的方向,身体垂直地面。在组合训练中,除了一位、二位半蹲和全蹲的训练,还在过程中加入了立半脚掌的训练,立脚掌时,脚背往前推,脚跟不要向两侧撇,落下时,脚跟相对,不要弯膝盖,注意节奏重拍。

(四)学习总结

蹲是一切基本技术动作训练的基础,主要训练腿部肌肉和后背的控制能力,训练跟腱、膝关节、髋关节等部位的柔韧性和灵活性,促进整个身体平衡与各部位能力的增长,同时也为接下来的跳跃训练打下良好的基础。

五、跳跃

(一)一位小跳

身体收紧,面向1点,脚站一位,双手叉腰,半蹲。快速直起的同时绷脚,脚跟推地跳起,空中保持一位绷脚,落地时先落脚尖,再落脚掌,最后至全脚,成一位半蹲,跳和落时身体始终保持垂直。

(二)二位中跳

准备时脚下站二位,双手叉腰,半蹲,起跳是从脚尖到大腿推地起跳。落地时落回二位,半蹲,先落脚尖,再落脚掌,最后至全脚,注意中跳的高度比小跳要大,空中停留时间长。

(三)组合训练

(1)训练项目名称:跳跃组合训练。

(2)训练内容:单一小跳和单一中跳的训练。

(3)训练目的:通过跳跃组合训练拉长肌肉线条,增强脚踝的力量与灵活性,以及腿部肌肉的爆发力与控制力。

(4)训练组合。

①小跳。

准备1×8拍:脚下一位站好,双手叉腰,⑧时,第一组往下蹲准备起跳。

1×8拍:第一组①—③原地一拍一次小跳,④落地蹲住,⑤—⑧慢慢往上伸直膝盖,⑧时,第二组往下蹲准备起跳。

2×8拍:第二组①—③原地一拍一次小跳,④落地蹲住,⑤—⑧慢慢往上伸直膝盖,⑧时,第一组往下蹲准备起跳。

3×8拍:第一组①—③原地一拍一次小跳,④落地蹲住,⑤—⑧慢慢往上伸直膝盖,⑧时,第二组往下蹲准备起跳。

4×8拍:第二组①—③原地一拍一次小跳,④落地蹲住,⑤—⑧慢慢往上伸直膝盖,组合结束。

②中跳。

准备1×8拍:①—④脚下一位站好,双手叉腰,⑤—⑧右脚往旁擦地落二位,⑧时,第一组往下蹲准备起跳。

1×8拍:第一组①—③原地三次中跳,④落地蹲住,⑤—⑧慢慢往上伸直膝盖,⑧时,第二组往下蹲准备起跳。

2×8拍:第二组①—③原地三次中跳,④落地蹲住,⑤—⑧慢慢往上伸直膝盖,⑧时,第一组往下蹲准备起跳。

3×8拍:第一组①—③原地三次中跳,④落地蹲住,⑤—⑧慢慢往上伸直膝盖,⑧时,第二组往下蹲准备起跳。

4×8拍:第二组①—③原地三次中跳,④落地蹲住,⑤—⑧慢慢往上伸直膝盖,组合结束。

(5)动作要领:跳跃时始终保持身体直立、两腿外开;强调脚背用力推地,空中绷脚背、外开;落地

时依次是脚尖、脚掌、脚跟全脚掌着地半蹲,缓冲直立。

(四)学习小结

通过组合训练增强学生脚踝的力量与灵活性,以及腿部肌肉的爆发力与控制力,并在组合训练过程中发展其动作的协调能力和培养其音乐的节奏感。

知识拓展

经典芭蕾舞蹈作品赏析

作品名称:芭蕾舞剧《天鹅湖》。

编导:彼季帕、伊万诺夫。

作曲:柴可夫斯基。

创作时间:《天鹅湖》是1876年柴可夫斯基创作的第一部舞曲,在1895年由彼季帕和伊万诺夫进行改编。

赏析提示:芭蕾舞剧《天鹅湖》是由俄罗斯作曲家柴可夫斯基创作的经典之作,被誉为世界三大芭蕾舞剧之一,它不仅以优美的舞姿展现了芭蕾的精髓,同时也通过叙事手法传递了深刻的情感和寓意。

芭蕾舞剧《天鹅湖》的故事情节扣人心弦,充满了浪漫主义色彩。故事讲述了年轻的王子西奥德尔爱上了被邪恶魔法师罗斯魏塞尔妖魅化的天鹅公主奥德特丽德。在奥德特丽德死后,西奥德尔决意与罗斯魏塞尔作战,解救天鹅公主。故事的情感起伏与男女主角的对比是《天鹅湖》的一大看点。白天鹅象征纯洁与高贵,黑天鹅则代表诱惑力和神秘性。这两种截然不同的角色通过舞蹈和表情交相呼应,揭示了爱情的痛苦和复杂性。

首先,芭蕾舞剧《天鹅湖》的音乐是其成功的重要因素之一。柴可夫斯基巧妙地运用了交响乐的形式,通过音乐传递舞剧中角色的个性和情感。例如,在第二幕著名的独舞《白天鹅》中,悠扬动听的音乐表达了天鹅公主的纯洁与高贵;而在第三幕中,黑天鹅的表演则采用了更加动感的音乐,突出了黑天鹅角色的神秘与迷人。

其次,音乐中的旋律也是《天鹅湖》的亮点之一。著名的主题旋律在整个舞剧中反复出现,使整个音乐更加具有统一性和吸引力。这一旋律不仅以其悠扬动听的特点深入人心,更通过多种乐器的协奏和对话展现了戏剧的冲突和发展。

再次,芭蕾舞剧《天鹅湖》的舞蹈技巧和编排也是其魅力所在。无论是主角之间的对舞,还是群舞中的协调配合,都展示了芭蕾舞的高难度和优雅。特别是白天鹅与黑天鹅之间的对比,既要展现出天鹅公主的柔美和温婉,又要展示黑天鹅的矫健和凌厉,这对舞者的技巧和身体控制要求极高。

最后,芭蕾舞剧《天鹅湖》中的舞台美术也给舞蹈增添了独特的色彩。在舞台布景、服装设计上,《天鹅湖》运用了许多浪漫主义的元素,塑造出了梦幻般的场景。整个舞剧的色调以蓝白为主,构成了一幅寒冷而纯净的画面,与舞者的形体相得益彰。

芭蕾舞剧《天鹅湖》通过音乐、舞蹈和故事情节的紧密结合,创造了一个富有浪漫主义意境的艺术殿堂。柴可夫斯基的音乐给舞剧增添了丰富的内涵和情感;高难度的舞蹈技巧和精心编排的舞蹈动作展示了芭蕾的魅力;而故事情节则让观众沉浸在爱与奇幻的世界中。

六、任务检测

(一)课后任务1

课下分组练习组合训练,以小组形式拍摄组合训练视频。

评价表

学习名称:　　　　　　　姓名:

项目名称	自我评价 (占比20%) 满分100分	小组评价 (占比20%) 满分100分	教师评价 (占比60%) 满分100分
组合完成质量 (0分~20分)			
动作规范性 (0分~20分)			
情感表达 (0分~20分)			
团队合作 (0分~20分)			
学习态度 (0分~20分)			
合计			

最终成绩:_____

(二)课后任务2

赏析经典芭蕾舞剧《天鹅湖》的舞蹈片段,以小组形式完成赏析报告。

评价表

学习名称:　　　　　　　姓名:

项目名称	自我评价 (占比20%) 满分100分	小组评价 (占比20%) 满分100分	教师评价 (占比60%) 满分100分
舞蹈题材赏析 (0分~15分)			

续表

项目名称	自我评价 （占比20%） 满分100分	小组评价 （占比20%） 满分100分	教师评价 （占比60%） 满分100分
舞蹈主题赏析 （0分~15分）			
舞蹈结构赏析 （0分~10分）			
舞蹈动作赏析 （0分~15分）			
舞台调度赏析 （0分~10分）			
舞蹈音乐赏析 （0分~15分）			
舞台美术赏析 （道具、灯光、服装等） （0分~10分）			
文化底蕴赏析 （0分~10分）			
合计			
最终成绩：_____			

任务二　中国古典舞基本元素训练

学习导入

中国古典舞是一种优美、高雅的艺术表现形式。本任务将介绍中国古典舞的基本元素动作，结合专业特点，规范学生的体态，在学习过程中让学生感受古典舞身韵"形神兼备，内外统一"的风格特点以及古典舞舞姿的造型之美。

学习目标

（1）掌握中国古典舞手型、手位、舞姿造型的正确姿态和运动规律以及身体的直立感。明确身韵在古典舞中的重要性，掌握身韵的基本元素，理解身韵欲左先右、欲上先下、欲前先后的韵律特点。

（2）训练学生的肢体协调能力和对音乐节奏的感知能力，让学生能够将身韵运用到舞蹈的表演过程中。

（3）通过对古典舞基本元素的学习以及对古典舞经典作品的欣赏，学生可以充分了解传统文化韵味和审美风格，培养其艺术修养。

重难点

重点：培养学生古典舞挺拔直立的基本体态，同时让学生能够掌握每个动作的准确位置。

难点：采取组合训练，让学生感受呼吸与动作、呼吸和神韵的密切关系，增强呼吸与动作的协调配合，从而提高舞蹈的表现力。

课前预习

中国古典舞的起源和风格特征

中国古典舞是一个特指的概念，这里的"古典"并不是指"古代"，而是代表着"经典"，中国古代舞蹈艺术经过长期发展最终积累形成一种具有典范性的表演艺术。20世纪50年代，中华人民共和国成立初期，舞蹈艺术家们开始对中国古典舞蹈进行挖掘与恢复。戏曲舞蹈家欧阳予倩最早提出了"中国古典舞"这一概念，并由此传开。

中国古典舞集百家之长，即向艺术美学中的各类艺术之长处学习，提高舞蹈艺术的水平和质量。在百花齐放、推陈出新的文艺大花园中，舞蹈艺术向戏曲艺术学舞蹈，向武术学习"精""气""神"，学手法、眼法、身法、步法、韵律、劲头等，使舞蹈艺术得到了飞速的发展。舞蹈艺术家们结合中国戏曲、武术的美学理论，概括了中国古典舞的新理论。舞蹈艺术家们总结了中国古典舞身韵的四大基本动作要素——"形、神、劲、律"。

"形"——古典舞在人体形态上强调以腰部运动为核心的"提、沉、冲、靠、含、腆、移"这七个最基本的动律元素，这些动律元素不但可以为千变万化的"圆"做准备，而且可以由此派生出更丰富、更典型的以"圆"和"游"为特征的舞蹈动作。"身韵"在"形"的训练中，是以"拧、倾、圆、曲"的体态美为重点，以腰部的动律元素为基础，以"平圆、立圆、8字圆"的运动路线为主体，以传统优秀的、典型的动作为依据，以由浅入深并层层发展的教学为方法来培养真正懂得并掌握中国古典舞形态美的演员。

"神"——在中国古典舞身韵中，神韵是非常重要的概念。神韵是可以认识、可以感觉的。只有把握住了"神"，"形"才有了生命力。"心、意、气"是"神韵"的具体表现，"心与意合、意与气合、气与力合、力与形合"。"形未动、神先领、形已止、神不止"这一口诀形象准确地解释了形和神的联系。在身韵的训练中，每一个最细微的过程、最简单的动作都应是陶冶神韵的过程。因而人体动作中的神韵并不是虚玄抽象而不可知的，恰恰是起着主导支配作用的艺术灵魂。

"劲"是指赋予外部动作的内在节奏和有层次、有对比的力度处理。中国古典舞的运行节奏是在舒而不缓、紧而不乱、动中有静、静中有动而又有规律的"弹性"节奏中进行的。"身韵"要求舞者在动作过程中，力度的运用不是平均的，而是有着轻重、强弱、缓急、长短、顿挫、附点、切分、延伸等节奏的

对比区别。如果这些节奏的符号用人体动作能准确表达出来，这就是真正掌握并懂得了"劲"的运用。

"律"包含动作中自身的律动性和它依循的规律两层意义。一般说动作接动作必须"顺"，这"顺"正是律中之"正律"；动作通顺则能一气呵成，犹如行云流水。但古典舞往往又十分重视"不顺则顺"的"反律"，以产生奇峰叠起、出其不意的效果。这种"反律"是古典舞特有的，可让人体动作产生千变万化、扑朔迷离、瞬息万变的动感。从每一个具体动作来看，古典舞还有"一切以反面做起之说"，即"途冲必靠、欲左先右、逢开必合、欲前先后"的运动规律，正是这些特殊的规律产生了古典舞的特殊美。无论是一气呵成、顺水推舟的顺势，还是相反的逆向动势，都体现了中国古典舞的圆、游、变、幻之美，这正是中国"舞律"精奥之处。

四大基本动作要素之间相互协调，经过劲、律达到形神兼备，内外统一，最终确定了"心与意合、意与气合、气与力合、力与形合"的美学规律。

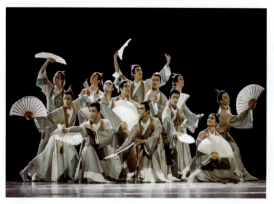 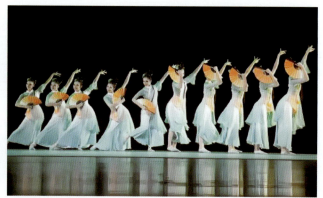

 预习练习

(1)中国古典舞的风格特点是什么？
(2)中国古典舞与中国古代舞蹈是同一种舞蹈吗？

 学习内容

一、古典舞的基本舞姿动作

古典舞基本元素舞姿动作训练

（一）古典舞基本手型

1. 女掌形

女生的掌形又称"兰花手"，五指伸直，虎口收紧，大拇指靠在中指第二个指节，其余手指往后翘起。

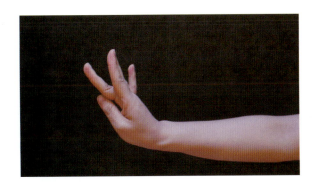

2. 女指形
女生的指形称为"单指",食指伸直,拇指和中指相搭,其余手指自然内曲。

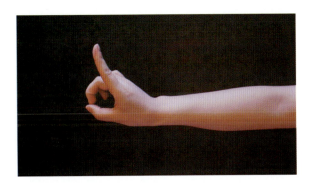

3. 女拳形
女生的拳形为虚拳,食指到小拇指并拢向掌心弯曲成空心拳,大拇指靠在食指的第二个指节处。

4. 男掌形
男生的掌形称为"虎口掌",五指伸直,虎口张开,大拇指的指根向掌心用力,其余手指并拢。

5. 男指形

男生的指形称为"剑指",食指和中指并拢伸直,大拇指与无名指、小拇指相贴呈圆形。

6. 男拳形

男生的拳形为实拳,食指到小拇指并拢向掌心弯曲成实心拳,大拇指紧贴中指。

(二)手部的基本动作

1. 提腕

在"掌形"的形态下,手腕关节发力向上提。

2. 压腕

在"掌形"的形态下,手腕关节发力往下压。

3. 摊手

手腕关节经过由里向外的立圆转动,成手心向上的掌形。

4. 推手

手腕关节经过由外向里的立圆转动,经过提腕,成手心向外的掌形。

5. 小五花

在"掌形"的形态下,双手经过腕部外侧相对,再经过腕部内侧相对,双手做对称盘手动作,转动一周。

 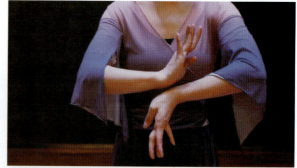

(三)基本舞姿造型及动作

1. 山膀

手臂成弧形,与肩保持平行置于身侧,手腕微扣,手心朝外。

2. 按掌

手臂曲臂按于胸前,掌心对体前下方,手与身体的距离约一掌半。

3. 托掌

手臂成弧形托于头顶上方,掌心向上。

4. 顺风起

一手为托掌手位,一手为单山膀,手心朝外。

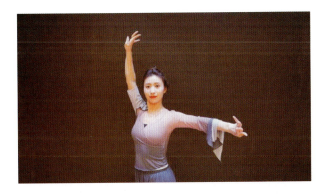

(四)动作

1. 合手

屈臂的状态下,手由旁提起,经上方时从胸前落下,做弧线动作。

2. 分手

屈臂的状态下,手由身前提起,经上方时向旁落下,做立圆的弧线动作。

3. 抹手

手臂由屈臂到直臂,在身前做水平运动。分为单抹手、双抹手、交叉抹手。

(五)组合训练

(1)训练项目名称:古典舞手位组合组合训练。

(2)训练内容:古典舞基本手型、手位、动作的训练。

(3)训练目的:通过训练体会古典舞舞姿中手臂的"圆",以及古典舞刚中有柔、柔中有刚、动手先动腕、眼随手动等风格特点。

(4)训练组合。

准备1×8拍：双背手，脚下左脚在前丁字步准备。

1×8拍：①—④右手从旁起手至单山膀位，⑤—⑧从下划手到胸前单按掌位。

2×8拍：①—④单按掌从下划手到上方单托掌位，⑤—⑧右手由单托掌回到准备时的背手位置。

3×8拍：起左手重复1×8拍动作。

4×8拍：起左手重复2×8拍动作。

5×8拍：①—④双手从旁起手至双山膀位，⑤—⑧双山膀从下划手到胸前双按掌位。

6×8拍：①—④双按掌从下划手到上方双托掌位，⑤—⑧双手由托掌回到准备时的背手位置。

7×8拍：①—②双手划至右斜下，③—④从右划到左边旁平位置，⑤—⑧左手保持山膀位，右手从下划至山膀位，同时右脚往后撤步成左脚前点地位置。

8×8拍：①—②沉气双手从旁提腕到正上方，主力腿往下蹲，③—④双手从身前划手到顺风起舞姿，同时右脚推重心到踏步位，⑤—⑥保持不动，⑦—⑧右手从上往下经过身体下方到右边旁提位，右脚往旁迈步，左脚快跟到踏步位置。

结束：①—②左脚往旁迈步，右脚快跟到踏步位置，双手到结束舞姿，③—④继续延伸舞姿。

(5)动作要领：舞蹈过程中时刻注意肢体的弧线运动，以及停留亮相时的手臂"圆"，强调眼随手动。

(六)学习小结

初步学习中国古典舞动作时，只有结合古典舞的呼吸气息完成舞蹈，才能体会中国古典舞特有的魅力。古典舞的练习能够很好地为学习其他舞种打下良好的基础，尤其是对舞蹈的表现力有深远的影响。

二、古典舞身韵的基本元素

古典舞身韵基本元素的训练

(一)单一元素

1.沉

"提、沉"是身韵最基本的动律元素，一切外部形态动作、动律都离不开提、沉呼吸。"沉"是通过呼气使气息逐渐下沉，并随之带动腰椎一节一节放松，整个过程连绵不断。

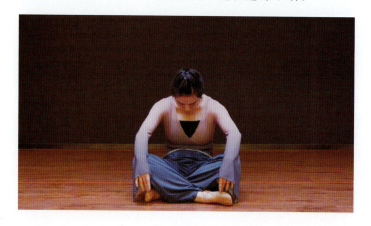

2. 提

"提沉"是联系起来的,先"沉"再"提","提"是在"沉"的基础上吸气,以气息推动腰椎一节一节直立,感觉气息由头颈向外放射延伸。

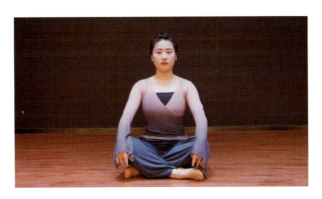

3. 冲

动作基本同"沉"。在沉的过程中用肩的外侧和胸大肌向8点和2点水平冲出,肩与地保持平行,腰侧肌拉长,头和肩相反,眼看冲的方向。

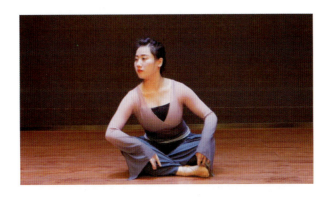

4. 靠

在"沉"的过程中,用后肩和后肋侧带动上身向4点和6点靠,前肋往里收,后背侧肌拉长,头与颈略向下,眼看8点或2点。

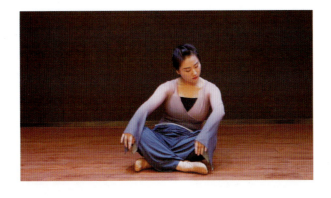

5. 含

过程同"沉",双肩向里合挤,腰椎呈弓形,空胸低头。

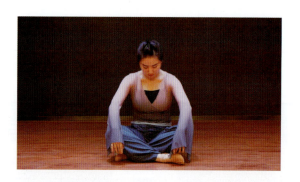

6. 腆

在"提"的过程中,双肩向后掰,胸尽量前探,头微仰,上身完全舒展开。

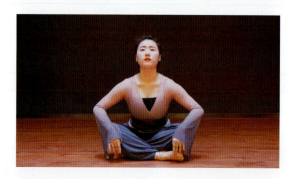

7. 移

肩部在腰发力下向左或右的正旁移动。与地面成横的水平运动,头与运动方向相反。

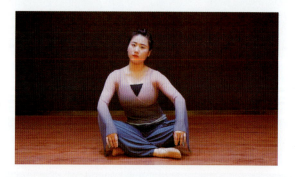

8. 旁提

在提、沉的基础上配合呼吸做上下延伸的动作。

(二)眼神的训练

1. 眼的位置

(1)正中位:眼平视。

(2)中上位:眼上看。

(3)中下位:眼下看。

(4)左侧位:眼左看。

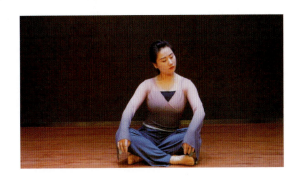

(5)右侧位:眼右看。

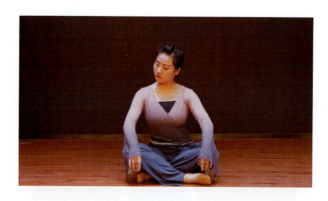

2.动作

(1)慢收慢放:在慢而延续的线中,随眼睑的张弛而收放眼神。
(2)快收快放:在快而跳跃的点中,随眼睑的张弛收光放光,一般是快速地聚神。
(3)快收慢放或慢收快放:一种点与线相结合的练习。

(三)短句元素

1.双晃手

提气向身体外侧拎双手手腕,出反向旁提;双手划圆到头顶正上方,眼随手动;沉气松时沉肘,手臂继续划圆落至身体另一侧,出反向旁提,双手放松下垂;气息松掉回到起始位。在做完整的双晃手时要想象身体前方有一堵墙,双手在贴着墙的平面划圆。

2.云手

以右手例,右手山膀位,左手端至胸前,右手由外向里平划半圆,左手由里向外平划半圆,双手经胸前交叉,掌心相对,右上左下,然后双手由左向右晃手。

(四)组合训练

古典舞身韵组合
的训练与展示

1.身韵、手、眼组合训练

(1)训练项目名称:身韵、手、眼组合训练。
(2)训练内容:眼神与舞姿、眼神与气息的配合。
(3)训练目的:通过组合训练,学生能够提高舞蹈中眼神的表现能力,理解古典舞中手眼身法的表现特点,增强舞蹈动作的协调能力和感染力。
(4)训练组合。

准备1×8拍:并腿跪立坐姿,双背手。

①第一段。

1×8拍:①—②低头,眼睛正下位,③—④回正,⑤—⑥仰头,眼睛正上位,⑦—⑧回正。
2×8拍:①—②向左摆头,眼睛右侧位,③—④回正,⑤—⑥向右摆头,眼睛左侧位,⑦—⑧回正。
3×8拍:重复1×8拍动作,动作不变。
4×8拍:重复2×8拍动作,动作不变。

5×8拍：①—④右手指形手到胸前按掌位，⑤—⑧左手指形手到胸前按掌位。

6×8拍：①—④双手从身前往上划到正上位，⑤—⑧从两边打开回到双背手位置。

7×8拍：重复5×8拍的动作。

8×8拍：重复6×8拍的动作。

9×8拍：①—④右手指形，指到左斜上位，⑤—⑧划到右斜上位。

10×8拍：①—④右手从旁落下到背手位置，低头沉气，⑤—⑧提气抬头。

11×8拍：①—④左手指形，指到右斜上位，⑤—⑧划到左斜上位。

12×8拍：①—④左手从旁落下到背手位置，低头沉气，⑤—⑧提气抬头。

间奏：①—②向右摆头，③—④头回正，⑤—⑥向右摆头，⑦—⑧头回正。

②第二段。

1×8拍：①—④右手掏手到斜下位，五指并拢，⑤—⑧做兰花掌。

2×8拍：①—④左手掏手到斜下位，五指并拢，⑤—⑧做兰花掌。

3×8拍：①—④右手到胸前按掌位，⑤—⑧左手到胸前按掌位。

4×8拍：①—④双手从胸前打开至旁平位摊掌手型，身体往后靠，⑤—⑥提腕，身体回正，⑦—⑧回到双背手位置。

5×8拍：①—④右手掏手到斜上位，五指并拢，⑤—⑧做兰花掌。

6×8拍：①—④左手掏手到斜上位，五指并拢，⑤—⑧做兰花掌。

7×8拍：①—④提气，保持斜上位，双手提腕手心朝上，⑤—⑧沉气，双手从旁落下。

8×8拍：①—④双手提腕从前起到胸前位置，低头提气，⑤—⑥抬头吐气，身体往前腆，手做花朵形状舞姿，⑦—⑧提气回正，回到双背手位置。

9×8拍：左手架在胸前，右手提腕从左腮起抚摸头发到右边托腮的位置。

10×8拍：①—②向左腆腮，③—④回正，⑤—⑥沉气低头，双手回到背手位置，⑦—⑧提气抬头，身体回正。

11×8拍：右手架在胸前，左手提腕从右腮起抚摸头发到左边托腮的位置。

12×8拍：①—②向右腆腮，③—④回正，⑤—⑥沉气低头，双手回到背手位置，⑦—⑧提气抬头，身体回正，组合结束。

(5)动作要领：在组合过程中，注意眼神的聚焦与转换，通过眼神的开合和焦点变化来表达舞蹈的节奏和情感变化。在表演中，眼神应与头部和身体的动作相协调，确保整体的流畅性。

2. 古典舞身韵元素组合训练

(1)训练项目名称：古典舞身韵元素组合训练。

(2)训练内容：古典舞身韵基本元素、基本舞姿和动作元素训练。

(3)训练目的：采取组合训练，让学生感受呼吸与动作、呼吸和神韵的密切关系，增强呼吸与动作的协调配合，从而提高舞蹈的表现力。

(4)训练组合。

准备1×8拍：地面舞姿准备，①—④呼吸带动舞姿，往下沉气，⑤—⑧呼吸带动舞姿，往上提气。

1×8拍：①—④右手胸前按掌，左手从右划手落下，脚下回到盘腿坐姿，⑤—⑧双手从身前交叉划

手分开。

2×8拍：①—④呼吸带动身体往上提气，⑤—⑧呼吸带动身体往下沉。

3×8拍：①—④一拍提气亮相，后三拍保持不动，⑤—⑧呼吸带动身体往下沉。

4×8拍：①—②提气，右手胸前提腕，③—④沉气，右手做分手动作，身体向6点靠，⑤—⑥提气，右手做合手动作到胸前按掌，身体向2点冲，⑦—⑧沉气，右手从身前往下划手，身体回正。

5×8拍：动作与4×8拍一致，做反方向，⑦—⑧节奏为⑦沉气、⑧提气。

6×8拍：①—④沉气，含的同时，双手从身体两边往上到正上位，⑤—⑧提气，双手从上往两边打开到旁平位置。

7×8拍：①—④沉气，腆的同时，双手从两旁划到正前方，⑤—⑥继续往下沉，双手往下落，⑦—⑧提气，双手从身前交叉划手到两边。

8×8拍：①—④沉气，左手从左经过正前方划平圆到右手手肘处，右手胸前按掌，⑤—⑧提气，左手胸前按掌，右手从下往上划立圆，注意眼随手动。

9×8拍：重复8×8拍动作。

10×8拍：①—②提气，左手往外推，右手跟，身体转向8点，右腿从前往右划开，到地面燕式坐姿，③—④沉气，右腿收回到跪坐位置，左手收回到背手位置，右手落至身前，⑤—⑦提气，起左边旁提，同时右手向外延伸，臀部离开脚跟立直，⑧沉气，保持旁提，回到跪坐位置，右手落下。

11×8拍：①—⑥提气，双手从右起双晃手，经过身前往左落下，后两拍沉，⑦—⑧提气，双手到背手位置，身体直立。

12×8拍：①—④提气，起右边旁提，同时左手向外延伸，臀部离开脚跟立直，⑤—⑧沉气，保持旁提，回到跪坐位置，右手落下。

13×8拍：①—⑥提气，双手从左起双晃手，经过身前往左落下，后两拍沉气，⑦—⑧提气，双手到背手位置，身体直立。

14×8拍：做右手在上的云手，①—⑥提气，屁股离开脚跟立直，⑦—⑧沉气，回到跪坐位置，双手落到身前。

15×8拍：①—④提气，双手从身前做小五花到正上位停住，右腿伸直绷脚点地，左腿单膝跪立，⑤—⑧沉气，双手保持小五花舞姿收回到左耳耳侧，左腿跪坐，右腿保持伸直，组合结束。

（5）动作要领：通过组合训练，理解古典舞眼随手动、欲左先右、欲上先下、欲前先后的韵律特点，感受古典舞的魅力，注意在练习过程中要注意呼吸与动作、呼吸和神韵的密切关系，增强呼吸与动作的协调配合，才能达到提高舞蹈表现力的训练目的。

（五）学习小结

眼神是传递情感的窗口。在古典舞中，眼神的流转要与身体语言和谐统一。训练肢体动作的协调能力，以及对音乐节奏的感知能力，可以使学生具备将气息、眼神运用到舞蹈表演中的能力，还可以使其动作舒展、流畅、优美且传情达意。

通过身韵组合的学习，学生能够感受到气息的存在，感受到气息的流动，以及气息对动作所产生的影响，同时掌握气息运用的方法及规律，提升审美能力。

知识拓展

经典古典舞作品欣赏

作品形式:《扇舞丹青》。

编导:佟睿睿。

舞蹈演员:王亚彬。

赏析提示:《扇舞丹青》是经典的古典舞作品之一。舞蹈以独舞形式呈现,道具是一把扇子。该作品将中国传统书法文化中的气韵生动地融入舞蹈中,通过绸扇的灵活运用,配合表演者较强的舞蹈功底,把古典舞的内涵和意境表现得淋漓尽致。

作品形式:《秦俑魂》。

编导:陈维亚。

舞蹈演员:黄豆豆。

赏析提示:《秦俑魂》是根据男子四人舞《秦王点兵》改编而成的古典舞男子独舞剧目。舞蹈以突出"人"本身为创作目的,结构紧凑,无任何多余枝蔓,无论是道具的运用还是舞美灯光的配合都引人入胜。编导以其独特的思路和丰富的想象塑造出一个标新立异的秦俑的形象,舞蹈演员也把他刻画得有血有肉,惟妙惟肖,剧目中所展现出的中华英魂的勇士气概和千年古韵的威武之躯让人们观后久久不能忘怀。

三、任务检测

(一)课后任务1

课后练习训练组合,体会古典舞的内在韵味和风格特点,以小组形式拍摄训练组合视频。

评价表

学习名称:　　　　　　姓名:

项目名称	自我评价 (占比20%) 满分100分	小组评价 (占比20%) 满分100分	教师评价 (占比60%) 满分100分
组合完成质量 (0分~20分)			
动作规范性 (0分~20分)			
情感表达 (0分~20分)			

续表

项目名称	自我评价 （占比 20%） 满分 100 分	小组评价 （占比 20%） 满分 100 分	教师评价 （占比 60%） 满分 100 分
团队合作 （0 分~20 分）			
学习态度 （0 分~20 分）			
合计			
最终成绩：_____			

（二）课后任务 2

赏析舞蹈作品《扇舞丹青》《秦俑魂》，任选其一以小组形式完成赏析报告。

评价表

学习名称：　　　　　　姓名：

项目名称	自我评价 （占比 20%） 满分 100 分	小组评价 （占比 20%） 满分 100 分	教师评价 （占比 60%） 满分 100 分
舞蹈题材赏析 （0 分~15 分）			
舞蹈主题赏析 （0 分~15 分）			
舞蹈结构赏析 （0 分~10 分）			
舞蹈动作赏析 （0 分~15 分）			
舞台调度赏析 （0 分~10 分）			
舞蹈音乐赏析 （0 分~15 分）			
舞台美术赏析 （道具、灯光、服装等） （0 分~10 分）			
文化底蕴赏析 （0 分~10 分）			
合计			
最终成绩：_____			

模块二
幼儿舞蹈的元素训练与表演

项目一　幼儿舞蹈的单一元素训练

任务一　幼儿舞蹈的动律与表情训练

学习导入

在幼儿舞蹈的训练过程中,动律训练和表情训练是非常重要的一部分,幼儿舞蹈的动律训练是针对幼儿阶段性的舞蹈学习,幼儿舞蹈的表情训练是为了培养学生情感表达和舞蹈表演能力。两者的综合训练,能够帮助学生掌握舞蹈动作的基本技巧,并增强他们舞蹈表演的感染力和表现力。通过反复练习,学生可以逐步提高动作的准确性和流畅性,增强身体的灵活性和协调性。在面部表情训练中,教师通过示范和引导,让学生学会快乐、悲伤、惊喜等不同情感的表达方式。通过反复练习,学生能够提高面部表情控制能力,能够准确、自如地展现不同情感。在身体动作与情感的表达中,教师将情感和动作相结合,指导学生将情感融入舞蹈动作中。教师通过细致的教学,帮助学生形成情感与动作统一的舞蹈动作,使舞蹈更具感染力和表现力。

学习目标

(1)理解基本舞蹈动律概念,如节奏、速度、力量等,培养音乐感知和动作表现能力。

(2)通过表情训练,培养学生的表达能力和情感交流能力,了解舞蹈表情的重要性和作用及如何通过面部表情和身体动作传达情感。

(3)培养学生的表演意识和艺术感知能力,提高学生的情感认知能力,鼓励自信和个性的表演。

重难点

重点:面部表情的准确表达,面部表情训练。

难点:身体动作与情感的统一,理解不同表情所代表的情感和意义。

学习内容

一、儿童舞基本舞姿训练

儿童舞基本舞姿动作——动律组合训练

(一) 基本手型训练

1. 并指

五指并拢,整个手掌从侧面看是一个平面。

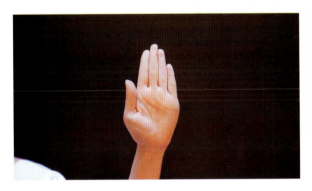

2. 扩指

五指用力向外张开。

3. 双拍手

用手掌和手指轻轻相互碰触,不要用力,手指要稍微弯曲。两只手掌相互碰触之后,要再次稍微分开,产生声音,掌心和掌心之间的距离要适当,不要靠得太近或太远。

(二) 基本头部动作训练

1. 摆头

颈椎放松,回到原来的位置,向左转头,然后返回原位中间,向右转头,然后返回原位中间,依次反

复练习。在舞蹈中的头部动作通常分为前、后、左、右四段,分别为低头、仰头、左转头、右转头,在练习时要尽最大努力使每个动作做到极致。

2. 连续点头

强调力度,头部重拍向下,后抬起回正,连续做三次点头。

(三)基本步伐动作练习

1. 平脚碎步

双手叉腰、腹部收紧,双脚踩实,脚掌左右交替小碎步。

2. 半脚碎步

双手叉腰、腹部收紧,双脚立半,脚尖左右交替小碎步。

3. 踵趾步

脚跟为踵,由一腿支撑,膝盖屈伸,另一只脚做踵趾点地动作的步伐,左右可交替进行。

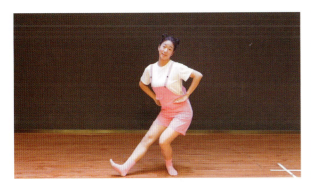
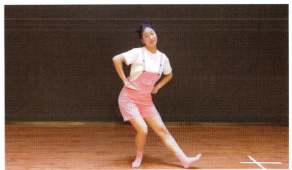

4. 原地踏步

两脚在原地上起下落,抬起时脚尖自然下垂。

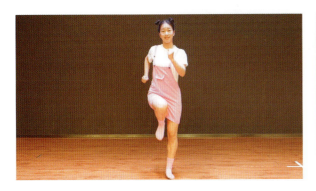
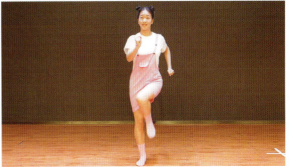

5. 原地小跑步

双脚立半,双膝微弯,左右脚快速交替。

6. 并脚

双脚并拢直立。

7. 分脚位

双手叉腰,双脚踩实于地面,分开与肩同宽的距离。

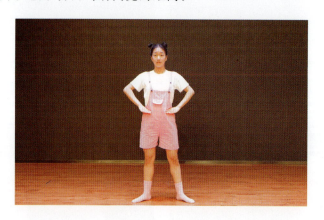

(四)组合训练

(1)训练项目名称:《呱呱呱》组合训练。

(2)训练内容:儿童舞蹈的基本动作、基本手型(并指、扩指)、基本步伐(平脚碎步、半脚碎步、踵趾步、原地踏步、并脚、分脚位)。

(3)训练目的:通过音乐的节拍和节奏,引导学生在舞蹈中感受和控制身体的动作速度,让他们的舞蹈动作更加准确和流畅。进行一系列的节奏练习,如快慢节奏的转换、连续跳动等,让学生逐渐掌握在不同节拍下表现舞蹈动作的能力。

(4)训练组合(附舞蹈视频链接)。

①前奏。

前奏1×8拍:①—⑤面朝1点,双膝保持跪立,双手拍脑袋三次,⑥—⑧不动。

前奏2×8拍:①—⑤面朝1点,双膝保持跪立,双手拍肩膀三次,⑥—⑧不动。

前奏3×8拍:①—⑤面朝1点,双膝保持跪立,双手拍肚子三次,⑥—⑧不动。

前奏4×8拍:①—④右脚起,单脚跪立,⑤—⑧左脚起呈正步位,两手旁按掌。

②第一段。

1×8拍:①—④双手呈并指举过头顶呈房子形状,立半脚尖。⑤—⑧分脚位,双手呈扩指,手指弯曲放肩旁。

2×8拍:双手呈电话手形,放至耳旁,步伐为分脚位。

3×8拍:步伐为小碎步,扩指放身后模仿小蝌蚪。

4×8拍:②—⑧双脚收回正步位,双手胸前画圈。

5×8拍:分脚位面向1点,双手呈扩指,手指弯曲放肩前。

6×8拍:②—⑧正步位双手放肩旁。

7×8拍:双膝保持律动,双手呈并指拍臀部、拍肚子。

8×8拍:拍肩、拍头各两次。

③第二段。

1×8拍:分脚位,重心保持在中间,右手点指指向2点上方。

2×8拍:①—④双膝保持律动,步伐为正步位,⑤—⑧左脚踵趾步。

3×8拍:双膝保持律动,双手胸前画圆。

4×8拍:双膝保持律动,双手呈花朵状放脸颊。

5×8拍:①—④步伐为分脚位,双手呈扩指,手指弯曲放肩旁,⑤—⑧收回正步位,双手呈"OK"手势。

6×8拍:左踵趾步、右踵趾步。

7×8拍:双手呈拳型,步伐为原地转圈小跑步。

8×8拍:面向1点,分脚位。

④第三段。

1×8拍:步伐为分脚位、左右扭胯。

2×8拍:并脚、立半脚尖,双手扩指正上位。

3×8拍:双手呈并指,从正上方滑落至旁斜下位。

4×8拍:原地踏步。

5×8拍:双膝保持弯曲,身体前倾,头部转向7点,双手呈扩指放身后。

6×8拍:①—④步伐为分脚位,重心推移至左边,左手放至旁斜下位,右手并指做捂嘴动作,⑤—⑧重心推移至右边,右手放至旁斜下位,左手并指做捂嘴动作。

7×8拍:步伐为分脚位,身体前倾,双手呈扩指,手指弯曲放肩旁。

8×8拍:收回正步位,双手立食指做捂嘴动作。

⑤第四段。

1×8拍:步伐为分脚位,左右扭胯,双手为扩指,在胸前上下交替。

2×8拍:步伐为分脚位,左右扭胯,双手呈模仿嘴巴的手形,放嘴边做张开动作。

3×8拍:①—④收回正步位,双手放至胸前,⑤—⑧小碎步。

4×8拍:双脚跟紧贴,下蹲立半脚尖,双手呈扩指,指尖朝前,放至地面。

5×8拍:双膝跪坐,双手握拳呈耳朵形状,放至头顶。

6×8拍:①—④双手并指放至胸前,⑤—⑧左手对8点,右手对2点。

7×8拍:右手放左肩,左手放右肩。

8×8拍:十指相扣,放右肩、左肩。

⑥第五段。

1×8拍:①—④根据歌词模仿"小狮子",⑤—⑧双拍手,右肩、左肩各一次。

2×8拍:①—④根据歌词模仿"小兔子",⑤—⑧双拍手,右肩、左肩各一次。

3×8拍:①—④左脚跪立,⑤—⑧右脚单脚跪立,呈正步位。

4×8拍:①—④左脚向左迈一步,呈分脚位,重心移左,⑤—⑧重心移右。

5×8拍:①—④根据歌词模仿"小蚂蚁",⑤—⑧双手呈模仿嘴巴的手形,做开关动作两次。

6×8拍:①—④根据歌词模仿"小狐狸",⑤—⑧双手呈模仿嘴巴的手形,做开关动作两次。

7×8拍:双膝弯曲,小碎步,双手呈扩指放至身后。

8×8拍:①—⑧双手立食指,胸前左右交叉划开。

⑦第六段。

1×8拍:双脚为正步位,双手为并指分别滑至2点和8点。

2×8拍:双手呈扩指,模仿青蛙手掌放至肩旁,双脚脚跟并拢。膝盖分别朝2点和8点外开,双膝蹲,模仿青蛙。原地跳两次。

3×8拍:双脚呈正步位,身体前倾,双手呈扩指放至身后。

4×8拍:①—④小碎步走成一横排,⑤—⑧模仿青蛙蹲,做流水造型。

(5)动作要领:引导学生正确表现不同节拍和节奏下的舞蹈动作,培养其对节奏变化的敏感性和表现力。

(五)学习小结

通过组合训练,学生学会把握节奏,掌握舞蹈动作,提高自身的协调性,通过音乐的节拍和节奏,进行一系列的节奏练习,如快慢节奏的转换、连续跳动等,逐渐掌握在不同节拍下表现舞蹈动作的能力。

二、基本表情训练

儿童舞基本舞姿动作——表情组合训练

(一)学习内容

1. 好冷

双手抱住身体,浑身发抖,嘴唇发抖,左右摆头。

2. 好热

满头大汗,满脸通红,烦躁不安,易怒。

3. 好辣

满头大汗,满嘴辣味,满脸通红,浑身出汗。

4. 惊喜

双眼瞪大,嘴巴呈圆形张开,面部带着喜出望外的表情,过于兴奋的情状。

5. 愤怒

两只眼睛瞪得大大的,五官狰狞地挤成一团,面目看起来很可怕。整个脸涨成紫红色,又急又气的疯狂地挥舞着手臂。

6. 生气

眉毛上扬,鼻子往上挤,脸微红。

7. 哀愁

眉头紧锁,眼神失去了明亮,忧心忡忡,哭丧着脸,闷闷不乐的样子。

8. 快乐

两侧外眉梢向下压低,下眼睑向上挤,嘴角微微上翘,这些五官的基本细节组合在一起就是微笑的基本要素。如果想要表现得更明显一些,还可以在眼睛下方位置加上表现潮红的线条,加重这种开心愉悦的心情。

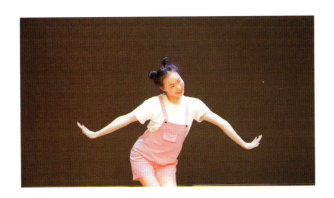

9. 惊讶

惊愕地睁大眼睛,脸上的笑容一下子凝固了,嘴巴张成了"O"形,像木头人一样定在那里。

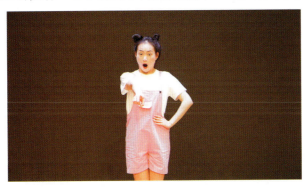

10. 沮丧

灰心丧气,长吁短叹,对什么事都提不起兴趣,整天无精打采。

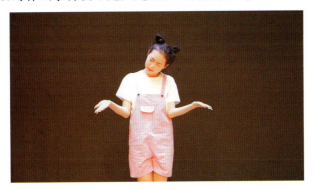

11. 思考

眼睛重得抬不起来,表情呆滞,紧皱着眉头,眼睛不自觉地向上瞄望。

12. 可爱

两眼瞪大,嘴角扬起,左右晃动脑袋,表情傻傻可爱。

13. 害怕

扬起眉毛,挤在一起,两眼瞪大,身体不停轻微抽搐。

(二)组合练习

(1)训练项目名称:《表情变变变》组合训练。

(2)训练内容:儿童舞蹈的表情训练。

(3)训练目的:通过面部情绪、肢体情绪结合音乐来完整地表达一个内容,传递给人们美的视觉效果。儿童舞蹈表情训练,使每个孩子都学会拥有自己独立专属的表演模样,让学生学会用眼睛说话,通过自己的面部表情和肢体语言表达一个完整的情节。表情训练可大大提高孩子们的勇气,锻炼她们的性格,让她们更加活泼可爱,不害羞,不怯场。

(4)训练组合。

前奏1×4拍:跪坐好,立腰拔背。

1×8拍:跪坐好姿势保持不变。

2×8拍:①—④双手扩指放脸旁,⑤—⑧左右大幅度摆头,情绪为"高兴"。

3×8拍:跪坐好姿势保持不变。

4×8拍:①—④双手抱自己,⑤—⑧双手叉腰,情绪为"生气"。

5×8拍:跪坐好姿势保持不变。

6×8拍:①—④双手拍大腿,⑤—⑧叹气,情绪为"沮丧"。

7×8拍:跪坐好姿势保持不变。

8×8拍:①—④右手握拳托下巴,⑤—⑧双手食指伸出指向太阳穴,情绪为"思考"。

9×8拍:跪坐好姿势保持不变。

10×8拍：①—④眼睛瞪大，双手扩指捂嘴，⑤—⑧右手点指，指1点，情绪为"惊讶"。

11×8拍：跪坐好姿势保持不变。

12×8拍：①—④双手抱自己，⑤—⑧做发抖动作，情绪为"好冷"。

13×8拍：跪坐好姿势保持不变。

14×8拍：①—④嘴巴张大，⑤—⑧右手在嘴前上下煽动，情绪为"好辣"。

15×8拍：跪坐好姿势保持不变。

16×8拍：①—④双手握拳放胸前，⑤—⑧双手并指从胸前摊开，左手对8点，右手对2点。情绪为"爱你"。

(5)动作要领：在坐姿上保持好姿态，能熟练运用情绪，并能演绎出情绪，使学生的面部表情更加丰富。

(三)学习小结

在舞蹈课堂上，要结合学生的实际学习情况，有意识地降低难度，增大成功的概率，让学生感受到成功的喜悦，除了上述情感表达，舞蹈表情还可以通过其他形式来展现，如温柔、恐惧、困惑、勇敢等。教导学生认识这些不同类型的舞蹈表情，有助于培养学生对情感的认知能力，增进情感表达的技巧。

知识拓展

经典舞蹈作品赏析

作品名称：《红色娘子军》。

舞蹈编导：李承祥。

作品形式：舞剧。

赏析提示：《红色娘子军》作为革命现代芭蕾，是中国国家芭蕾舞团的代表作之一，该舞剧讲述了中共琼崖特别委员会领导下的一支娘子军的故事。《红色娘子军》的选材是对当时人民心理需求的关照，具有"初生牛犊不怕虎"的精神，也体现了艺术家的社会责任感和使命感。同时表明，芭蕾这一西方艺术形式，在社会主义国家是可以用来塑造劳动人民、无产阶级英雄的，除此之外，全剧既有紧张的剧情发展，又有完美而符合剧情发展的群舞设计，加上舞台美术设计效果惊人，音乐旋律既上口又符合舞剧规律，成为中国芭蕾的一颗璀璨明珠。

在艺术表现上，《红色娘子军》结合了中国民族舞蹈的表现手法和西方的芭蕾技巧，实现了中西文化的交融。

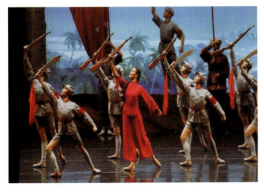
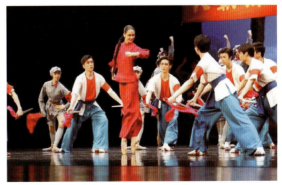

三、任务检测

(一)课后任务1

分成小组练习组合《呱呱呱》《表情变变变》,把握组合的节奏感、动作规范性,以及个人表现力,并以视频的形式上传提交。

评价表

学习名称:　　　　　　　姓名:

项目名称	自我评价 (占比20%) 满分100分	小组评价 (占比20%) 满分100分	教师评价 (占比60%) 满分100分
组合完成质量 (0分~20分)			
动作规范性 (0分~20分)			
情感表达 (0分~20分)			
团队合作 (0分~20分)			
学习态度 (0分~20分)			
合计			

最终成绩:＿＿＿＿＿

(二)课后任务2

赏析经典红色舞剧《红色娘子军》的舞蹈片段,以小组形式完成赏析报告。

评价表

学习名称:　　　　　　　姓名:

项目名称	自我评价 (占比20%) 满分100分	小组评价 (占比20%) 满分100分	教师评价 (占比60%) 满分100分
舞蹈题材赏析 (0分~15分)			
舞蹈主题赏析 (0分~15分)			
舞蹈结构赏析 (0分~10分)			

续表

项目名称	自我评价 （占比20%） 满分100分	小组评价 （占比20%） 满分100分	教师评价 （占比60%） 满分100分
舞蹈动作赏析 （0分～15分）			
舞台调度赏析 （0分～10分）			
舞蹈音乐赏析 （0分～15分）			
舞台美术赏析 （道具、灯光、服装等） （0分～10分）			
文化底蕴赏析 （0分～10分）			
合计			

最终成绩：_____

任务二　幼儿舞蹈的舞步训练

学习导入

幼儿舞蹈的基本舞步是根据幼儿动作发展的一般规律和发展水平以及幼儿的心理特征与生理特征而形成的。舞步在舞蹈过程中起到连接动作的作用，是具有表现力的肢体动态，是幼儿舞蹈训练体系中的重要组成部分。在本任务的学习过程中，将对基本舞步进行学习，对肢体灵活性、协调性、节奏感进行训练，为幼儿舞蹈创编打下基础。

学习目标

（1）掌握不同舞步的步伐，并将舞步运用到舞蹈的表现中。

（2）在训练过程中，学生的动作协调性和动作节奏感能够得到提升。

（3）对舞步进行分解重组变化，从而产生新的舞步，为幼儿舞蹈的创编和以后的教学积累素材和经验。

 ## 重难点

重点:提高学生舞蹈时下肢灵活、轻巧、迅速的动作能力。

难点:通过不同音乐节奏或者队形变化,对舞步进行分解重组,产生新的舞步。

 ## 学习内容

一、走步类

幼儿舞蹈的
舞步训练——
走步类

(一)学习内容

走步类的舞步,在幼儿园的教学活动中,通常适用于小班、中班阶段的幼儿,这个阶段的幼儿身体的基本动作相对比较自如,能够掌握各种大肢体动作和部分精细动作,如自然地走、跑以及简单地跳,从而形成了符合幼儿发展特点的舞步。

1. 走步

走步的形式一般有前进、后退、原地、横纵等。手臂可前后摆动或者左右横摆,根据音乐、节奏的不同,表现出不同的情绪和形象,提高幼儿学习兴趣的同时达到走步训练的目的。

2. 小碎步

双膝放松、屈膝,两脚掌着地,快速交替行走,速度要均匀,一般用于比较轻快活泼的舞蹈中。

3. 十字步

先左脚向右脚斜上方跨一步,重心移左脚,再右脚向左脚前上方跨一步,重心移右脚,同时左脚跟离地,接着左脚向后撤一步,重心移左脚,右脚回原位,重心移到右脚,同时左脚稍离地面。动作的上体随步伐自然扭动。

4. 娃娃步

两脚交替屈膝向两旁踢出,脚踢起时向外撇,双膝尽量靠拢。双手可以五指张开、随身体自然挥动,也可一手臂侧屈肘于胸前,一手臂侧平举。训练时可以将上身和脚分开练习再组合起来训练。

5. 进退步

右脚向前踏地屈膝移重心,左脚离地屈膝,原地踏步,右脚前脚掌向后踏地,继续反复动作。

6. 踮步

脚前掌在另一脚旁或脚跟处踮地,另一脚随之离地,提抬身体重心,反复动作,也可两脚交替动作。

7. 踵趾步

先迈右脚,脚跟点地,同时左腿微屈膝。上身向右倾,面朝左前方,再使右脚尖向右后方点地,同时左腿直立,上身向左倾。舞步可以双脚交替进行,也可以与其他舞步相连接运用。

8. 平踏步

两膝放松微弯曲,踏步脚部落地时要求全脚落地,踏地有声,可以单脚连续踏地,也可以双脚连续交替踏地,可以原地踏步,也可做行进的踏步。

9. 点步

主力腿的膝关节随音乐节拍原地屈伸或向任意方向上步,同时,动力腿用脚掌、脚尖、脚跟随音乐节拍向不同方向点地,点步动作分别可标点步、前点步、旁点步、斜方向点步、后点步、跟点步、交叉跟点步、跳点步等。点步可一拍一点,也可两拍一点,或一拍两点。

10. 交替步

双手叉腰,左脚向前迈一步,重心移到左脚,再右脚超过左脚旁踏地、重心移到右脚,同时左脚离地,接着左脚再向前迈一小步,重心移到左脚,右脚开始,动作相同,方向相反。

(二)组合训练

(1)训练项目名称:《吹吹风》组合训练。

(2)训练内容:小碎步与上身舞姿的配合,原地与行进小碎步的训练,以及方向训练。

(3)训练目的:通过碎步组合训练,加强学生脚踝的力量,增强脚踝的灵活性;同时发展其动作的协调能力和培养音乐的节奏感。

(4)训练组合。

前奏1×8拍:面向5点做准备。

前奏2×8拍:分两小组,①—④第一小组转向1点,⑤—⑧第二小组转向1点。

1×8拍:①—⑧原地踏步,双臂前后自然摆动。

2×8拍:①—④双脚原地跳一次,双膝微屈,⑤—⑧小碎步,双手扩指举向右斜上位。

3×8拍:①—④双脚原地跳一次,双手并指遮住眼睛,⑤—⑧双手呈花朵托下巴。左脚前踵趾步,右脚前踵趾步。

4×8拍:①—④分脚位,重心在右,右手做挥手动作,⑤—⑧左踵趾步,左手叉腰,右手指向左上方,右踵趾步,右手指向右上方。

5×8拍:①—④正步位,右手喝牛奶,⑤—⑧左前踵趾步,右前踵趾步。

6×8拍:分脚位,重心从左移向右,右手从左指向右上方。

7×8拍:①—④正步位朝8点,双膝微屈,双手呈花朵托下巴,⑤—⑧正步位朝2点,双膝微屈,双手按掌旁斜下位。

8×8拍:①—④分脚位,重心在右,右手从下至上划开,⑤—⑧重心在左,左手从下至上划开。

9×8拍:①—②右脚向1点上步或者退步,左脚跟呈正步位,双手向旁斜上位伸直打开,③—④双膝微屈,双手收回胸前。⑤—⑥分脚位重心在左,⑦—⑧重心在右。

10×8拍:收右脚小碎步原地转一圈。

11×8拍：①—④右前踏踢步，左前踏踢步。⑤—⑧面朝2点做奔跑，头部看向1点。

12×8拍：①—④右小马跳，双手从胸前推至两旁，⑤—⑧右小马跳，双手从上推开至两旁。

13×8拍：①—②右脚向一点上步或者退步，左脚跟呈正步位，双手向旁斜上位伸直打开，③—④双膝微屈，双手收回胸前。⑤—⑥分脚位重心在左，⑦—⑧重心在右。

14×8拍：收右脚小碎步原地转一圈。

15×8拍：①—④右踏踢步，左踏踢步。⑤—⑧分脚位，重心在右移至左边，双手背书包动作。

16×8拍：①—④原地踏步，双手旁斜下位，伸直前后摆动，⑤—⑧原地小碎步，双膝微屈，双手扩指伸直至胸前，左右快速摆动。

17×8拍：一个结束造型。

（5）动作要领：小碎步要求脚下动作小、频率快、动作灵活；结合舞蹈动作发挥想象力。

（三）学习小结

碎步的步伐动作要求碎而小，在动作与动作的连接过程中，通过重心的变化，形成自然的起伏，在组合的过程中应当引导学生带着幼儿天真活泼的情绪进行训练，感受童趣和童乐。

二、跑、跳类

幼儿舞蹈的舞步训练——跑跳类

（一）跑、跳类舞步

跑、跳类的舞步，在幼儿园的教学活动中，通常适用于中班、大班阶段的幼儿。这个阶段中，舞蹈活动的时间适当加长，动作变化更加丰富，随着幼儿身心的发展与需求，肢体动作逐渐精细化，舞步也随之丰富，动作力度有所加大，特别是跳的能力有所加强。

1. 小跑步

按音乐节奏跑步，左脚向前小跑一步，同时右脚离地；右脚向前小跑一步，同时左脚离地，动作要有节奏地交替进行。小跑步时，幼儿之间可拉手小跑，也可独自叉腰或做其他动作小跑。小跑步也多用于活泼、欢乐的舞蹈中。

2. 踏跳步

踏跳步也可称吸腿高跳步。动作时，一脚原地踏跳，同时，左腿向前吸起，脚尖向下，膝盖向前，左脚落地踏跳，同时收右腿。

3. 踏踢步

同吸腿高跳步一样,不同的是高吸腿为踢腿。踢腿方向可根据需要变化,踢腿角度一般不低于45度,训练时可配合一些手臂动作,如手叉腰、两臂随身自然摆动、相互手牵手等。

4. 前、后踢步

双手叉腰,正步站立,两脚绷脚交替向前踢起或者后踢小腿,前踢步时身体重心微靠后,后踢步时身体重心微靠前。

5. 蹦跳步

双脚正步位,一拍一次前脚掌着地跳跃,起跳前,双膝略微弯曲,落地时,单脚着地,跳跃要轻盈、富有弹性。蹦跳形式:双起双落、单起双落、单起单落。蹦跳方向:前、后、左、右、斜前方、斜后方等。

6. 跳跃踵趾步

先迈右脚向顺方向脚跟点地,同时左腿微屈膝。上身向右倾,脸朝左前方,双脚同时跳跃收回正步,脸朝1点,舞步可以双脚交替进行。

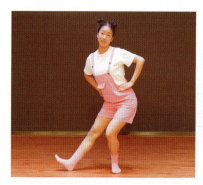 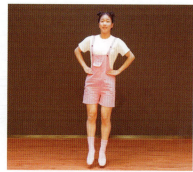 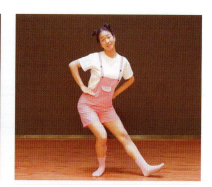

7. 滑步

双腿屈膝,左脚前脚掌向左擦地迈出一步,同时双膝直,重心移至左,然后右脚前脚掌擦地滑至左脚旁,同时双屈膝,做反方向动作。

8. 吸跳步

右脚向前迈出踏地,然后轻轻跳起,同时左腿吸起成"小吸腿"。再左脚迈出,踏地后轻轻跳起,同时右腿吸起成"小吸腿"。

9. 跑马步

上身向前微倾,一手在胸前,一手扬至头上方,做勒马举手扬鞭状,先左脚迈出,颤膝踮步,再右脚越过左脚处颤膝踮步,动作呈跳跃状,像马儿奔驰一般。

10. 小碎跑

双膝微蹲,双脚脚尖立起,原地或绕圈左右脚快速交替。

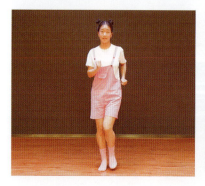

(二)组合训练

(1)训练项目名称:《肆意奔跑》组合训练。

(2)训练内容:蹦跳步不同做法(单起双落、单起单落),不同节奏的训练。

(3)训练目的:通过组合训练,学生熟练掌握蹦跳步的不同做法;学会蹦跳步在儿童舞蹈中的运用;培养学生动作的协调性和动作的节奏感。

(4)训练组合。

前奏1×8拍:正步位,双手按掌旁斜下位,点头四次。

前奏2×8拍:左踵趾步,右踵趾步。

前奏3×8拍:分脚位重心在右,双手前后自然摆动。

前奏4×8拍:①—⑥分脚位重心在右,双手前后自然摆动,分脚位重心在左,⑦—⑧左脚收回呈正步位,双手叉腰。

1×8拍:原地后踢步双手叉腰。

2×8拍:①—②身体转向3点,正步位,双手旁斜上位伸直打开。③—④身体转向1点,双手平放额前,⑤—⑥身体转向8点,双手斜下按掌。⑦—⑧身体转向1点,双手叉腰。

3×8拍:①—②分脚位,重心在左,右手并指放左肩,③—④重心在右,左手并指放右肩,⑤—⑧收右脚呈正步,双手交叉从下至向,到旁斜上位。

4×8拍:①—④双手呈花朵托下巴,左跳跃踵趾步,右跳跃踵趾步,⑤—⑧双手旁平收回胸前呈爱心状。

5×8拍:①—②点肩位,右脚踏地,左脚向前踢出25度,身体转向8点,③—④点肩位,左脚踏地,右脚向前踢出25度,身体转向2点,⑤—⑥重复①—②,⑦—⑧重复③—④。

6×8拍:右脚向右迈一步,重心移右脚,右手扩指放额前,左手放左旁斜下位。

7×8拍:①—②分脚位,重心在左,右手并指放左肩,③—④重心在右,左手并指放右肩,⑤—⑧收右脚呈正步,双手交叉从下至上,到旁斜上位。

8×8拍:①—④双手呈花朵托下巴,左前踵趾步,右前踵趾步,⑤—⑧双手旁平收回胸前呈爱心。

9×8拍:①—④分脚位,重心在右,双手扩指掌心朝1点,眼睛看右手,⑤—⑧眼睛看1点,双手交叉在肩前左右闪烁。

10×8拍:①—④重心在左,双手扩指掌心朝1点,眼睛看左手,⑤—⑧眼睛看1点,双手交叉在肩前。

11×8拍:原地小碎步,双手扩指从下至上呈正上位。

12×8拍:双脚小马跳,双手从上划开至身旁。

13×8拍:①—④小碎步向右移动,双手旁按掌,⑤—⑧左脚向右后点步。

14×8拍:①—④小碎步向左移动,双手旁按掌,⑤—⑧右脚向左后点步。

15×8拍:①—④小碎步原地转一圈,⑤—⑧双脚正步位回到1点。

16×8拍:①—⑤面朝2点奔跑,手臂自然前后摆动,头部看1点,⑥—⑧收回正步位。

17×8拍:①—②身体面朝2点踏跳步,双手扩指从旁起至头顶,③—④身体面朝8点踏跳步,双手从上至下,⑤—⑧面朝8点退三步,双手指尖往上带从下至前平位,双手在胸前拍掌一次。

18×8拍:①—②身体面朝8点踏跳步,双手扩指从旁起至头顶,③—④身体面朝2点踏跳步,双手从上至下,⑤—⑧面朝2点退三步,双手指尖往上带从下至前平位,双手在胸前拍掌一次。

19×8拍:①—②分脚位,重心在右,左手并指放右肩,③—④重心在左,右手并指放左肩,⑤—⑧收左脚呈正步,双手交叉从下至上,到旁斜上位。

20×8拍:①—④双手呈花朵托下巴,左跳跃踵趾步,右跳跃踵趾步,⑤—⑧左踵趾步,双手放头部呈爱心状。

(5)动作要领:练习蹦跳步时,注意双起双落连接单起单落时动作的起步与收步,要注意上身的体态和舞感。

(三)学习小结

通过组合训练,发展学生舞步动作能力以及上下肢体动作的协调性;培养学生的音乐与动作配合的节奏感,让学生体验到舞蹈带来的愉悦情感。

知识拓展

部分外国舞蹈的发展起源

1. 华尔兹舞

12世纪，德国巴伐利亚和奥地利维也纳的乡间流行一种名为兰德勒舞的舞蹈，此舞蹈的舞姿优美并具有旺盛的生命力，之后演变为德国华尔兹舞。17世纪，德国华尔兹舞被引进宫廷成为宫廷舞。华尔兹舞被引入法国、英国等国时，遭到了强烈抵制，但最终华尔兹舞凭借自身特点被认可，并于1816年引入皇室舞会，成为宫廷舞。华尔兹舞被誉为"欧洲宫廷舞之王"。进入19世纪后，华尔兹舞传入美国。20世纪，华尔兹舞重返欧洲并以新"慢华尔兹"形式席卷欧洲。第一次世界大战后，经过改良的华尔兹舞传向全球，成为体育舞蹈的代表性舞蹈。

2. 探戈舞（Tango）

探戈舞起源于西班牙的弗朗明哥舞，是吉卜赛人所跳的一种热情的民间舞蹈。随着15—16世纪西班牙入侵拉丁美洲，弗朗明哥舞传入拉丁美洲，并在吸收当地舞蹈特点之后成为独具特色的米隆加舞，并衍生出最初的阿根廷探戈舞。1910年，法国音乐剧艺术家米斯汀特（Mistinguett）首次在巴黎表演阿根廷探戈舞，在社会上引起巨大反响，阿根廷探戈舞立即传播到欧洲各国。西班牙在阿根廷探戈舞中加入西班牙民间舞蹈，形成了西班牙探戈舞。20世纪20年代，英国皇家教师舞蹈协会制定统一标准，形成英国式探戈舞，即今天探戈舞的国际标准。

3. 维也纳华尔兹舞

维也纳华尔兹舞的历史十分悠久。1559年，法国兴起一种名为"沃尔特（Volta）"的农民舞蹈，"vola"在意大利语中的意思是"旋转"，因此维也纳华尔兹舞也被称为"圆舞"。19世纪初，维也纳华尔兹舞开始成型，并在维也纳大舞厅和阿波罗剧场十分流行，经过英国皇家舞蹈协会整理和规范后，成为今天的维也纳华尔兹舞。

4. 桑巴舞

桑巴舞起源于非洲黑人的土著舞蹈。15世纪葡萄牙将非洲大量黑奴带入拉丁美洲的殖民地，同时给拉丁美洲带去了黑人舞蹈。桑巴舞最早流行于巴伊亚州首府的萨尔瓦多一带。卡特莱特舞、恩波拉达舞和巴图切舞与当地土著的印第安舞蹈相融合，并吸收了来自欧洲的波尔卡舞、古巴的哈巴涅拉舞及巴西的马克西克歌舞的元素，形成了桑巴舞。20世纪初，巴伊亚州的妇女将桑巴舞带到里约热内卢，很快传播至巴西全国。1929年，桑巴舞传入美国，之后流传到全世界。

三、任务检测

（一）课后任务1

课下分组练习《吹吹风》组合训练，并设计队形，以小组形式拍摄组合视频提交。

评价表

学习名称：　　　　　　　姓名：

项目名称	自我评价 （占比20%） 满分100分	小组评价 （占比20%） 满分100分	教师评价 （占比60%） 满分100分
组合完成质量 （0分~20分）			
动作规范性 （0分~20分）			
情感表达 （0分~20分）			
队形设计 （0分~10分）			
团队合作 （0分~20分）			
学习态度 （0分~20分）			
合计			

最终成绩：_____

(二)课后任务 2

课下分组练习《肆意奔跑》组合训练，并设计队形，以小组形式拍摄组合视频提交。

评价表

学习名称：　　　　　　　姓名：

项目名称	自我评价 （占比20%） 满分100分	小组评价 （占比20%） 满分100分	教师评价 （占比60%） 满分100分
组合完成质量 （0分~20分）			
动作规范性 （0分~20分）			
情感表达 （0分~20分）			
队形设计 （0分~10分）			
团队合作 （0分~20分）			
学习态度 （0分~20分）			
合计			

最终成绩：_____

项目二　幼儿舞蹈作品的训练与表演

 学习导入

　　幼儿舞蹈作品的训练与表演不仅是一场艺术的展示,更是学生们情感、团队合作和创造力的交融,在这个过程中,学生们经历了一段充满挑战与成长的旅程,他们在训练中磨炼技能,在舞台上展现自我,彰显青春的活力与艺术的美。

　　训练阶段是整个过程的基石,也是学生们收获最多的阶段之一。训练锻炼了学生们的身体素质和舞蹈技能。他们需要通过不断练习,掌握各种舞步和动作,克服身体上的限制,与音乐融为一体。通过案例分析,学生对舞蹈作品有更深的认识,对创编有初步的了解,为后面的幼儿舞蹈创编打下基础,并培养团队合作和沟通能力。在创编过程中,学生需要相互配合,协调动作,保持统一的节奏和风格,这锻炼了他们的团队意识和沟通技巧。最重要的是,训练提升了学生们的表达能力和自信心。

 学习目标

　　(1)学生将通过训练和练习,与同伴紧密合作,协调动作和节奏,掌握舞蹈的基本动作、节奏和创编技巧,提升身体的协调性和灵活性。学会如何将音乐和动作融为一体,呈现出流畅的舞姿,实现技能的精湛表现。

　　(2)学生有机会参与创作和提出自己的意见。学会思考如何用独特的方式表达情感和意境,发挥创造力,为作品增添独特的艺术元素。

　　(3)通过训练和演出,学生将逐渐克服紧张情绪,建立自信心。他们将学会如何在舞台上展现自己,用舞蹈表达情感,培养自我表达能力和自信心。

 重难点

　　重点:模仿动物的基本动作,舞蹈的协调与合作。
　　难点:如何将动物的特点和动作形象融入舞蹈中。

一、动物模仿类

幼儿舞蹈是提供学生自娱和美育的一种形式。幼儿天生对新鲜的事物充满好奇，而他们对这些有趣的事物好奇的表现方式就是模仿。

幼儿舞蹈作品的训练与案例分析——动物模仿操

（一）学习内容

1. 小鸭嘎嘎

2. 大螃蟹

3. 圆耳熊猫

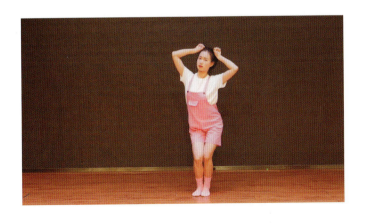

4. 长鼻大象

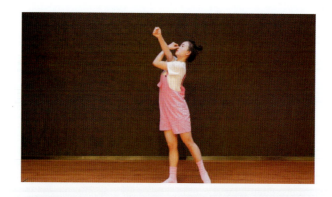

5. 花猫

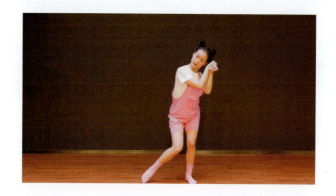

6. 小老鼠

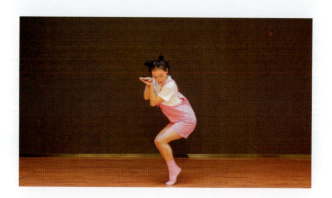

7. 大老虎

8. 小青蛙

9. 小花猪

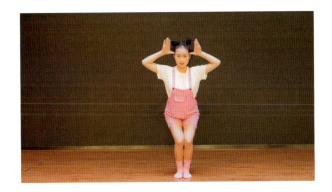

10. 公鸡叫

11. 企鹅

12. 小鸟

13. 小兔

14. 小鱼

(二)组合训练

(1)训练项目名称:《动物模仿操》组合训练。

(2)训练内容:模仿小鸭嘎嘎、大螃蟹、圆耳熊猫、长鼻大象、花猫、小老鼠等的舞蹈动作。

(3)训练目的:通过模仿动物行为和特点,帮助学生培养观察力、想象力和创造力,并提升他们对动物的认知,让学生用不同的动物特征,了解小动物的叫声和生活习性,能大胆地展示自己的动作,体验《动物模仿操》的乐趣。

(4)训练组合。

前奏1×8拍:脚尖对3点站立,上身、头转向1点,右手扩指举过头顶,手心朝1点,左手扩指朝斜下,手心朝前,原地保持造型不动。

前奏2×8拍:保持造型,向3点踏步走一个八拍。

1×8拍:右手并指放额头斜前,左手放身后,以一、二、三、四的节奏,模仿鸭子走路。

2×8拍:①—④双手并指从头顶划开至身体两侧到胸前,⑤—⑧手呈鸭嘴形。

3×8拍:①—④左摇摇,⑤—⑧右摆摆。

4×8拍:以1×8拍的造型做"走起路来嘎嘎嘎"。

5×8拍:模仿螃蟹,双手做出螃蟹手形,大拇指、食指、中指并一起,无名指、小拇指并一起。双脚呈马步。

6×8拍:双脚呈马步,上下起伏,"八呀八只爪"。

7×8拍:双腿呈马步,大摇又大摆地走路。

8×8拍:保持螃蟹姿态,双腿呈马步,小碎步从右走到左,"横着走天下"。

9×8拍:正步位,双手并指举过头顶,从两侧划下,扩指到肚前。

10×8拍:双手扩指放肚前,①—④踵趾步往2点走三步,⑤—⑧踵趾步往8点走三步。

11×8拍:双手握拳放胸前,原地上下起伏转一圈。

12×8拍:①—②双手并指交叉放肩膀,③—④双手并指放肩膀,⑤—⑥分脚位,身体前倾,双手立大拇指推出去,⑦—⑧身体摆正,大拇指放胸前。

13×8拍:①—④分脚位,左手捏鼻,右手从左手内穿,呈大象鼻子,身体前倾,⑤—⑧鼻子扬起至2点方向。

14×8拍:鼻子从2点上至下、至左、至左上方。

15×8拍:①—④原地转一圈,⑤—⑧分脚,重心移至右脚,左手叉腰,右手向8点立大拇指。

16×8拍:双手握拳,做洗澡动作。

17×8拍:①—④双膝半屈,双手扩指放脸庞划一次,向左倾头,⑤—⑧向右倾头,双手划两次。

18×8拍:①—④左脚向左迈一步,双手握拳交叉放胸前,⑤—⑦头部从右低头划至左,重心移至右脚,右脚点地,⑧头部向左倾倒。

19×8拍:踵趾向2点走三步。

20×8拍:眼睛看尾巴,原地转圈,身体对1点,回到第一个动作。

21×8拍:①—④双手并指重叠放下巴,模仿老鼠,左脚、右脚轻轻地朝2点方向走两步,⑤—⑧头部往左、往右。

22×8拍:①—④左脚后退一步,右脚前点地,双手捂嘴,表现很惊讶。

23×8拍:从左手边绕场地一个八拍,回到1点。

24×8拍:双脚蹲,看向1点。

(5)动作要领:在进行动物模仿操时,要慢慢进行,控制好动作的速度和力度,避免动作过快或过大造成身体受伤。

(三)学习小结

素材要有层次性,使学生充满了好奇、内心萌发跳舞的欲望,并体现出动物生动形象的特征。在轻松愉悦的氛围中,教育目标也得到了很好的实现。模仿操编排内容需选用学生感兴趣及关注的事

物,尽可能贴近儿童实际生活,多使用"趣味化"以及"游戏化"的编排手段,遵守操节变化规律以及基本结构,科学、安全地编排操节活动,这样才能够正确地帮助学生锻炼身体,提高体能。

二、幼儿歌舞类

幼儿歌舞作品的训练与案例分析——幼儿歌舞类

幼儿歌舞表演是一种特殊形式的舞蹈表演,它通常包括唱歌和简单的舞蹈动作,并通过音乐和动作来表达故事或者情感,特点在于它的互动性和娱乐性,以及它在教育和娱乐之间取得的平衡。这种表演形式可以帮助学生提高动作与音乐的协调性,培养学生的想象力、创造力和表现力,也是一种有助于促进学生全面发展的重要艺术教育方式。

(一)学习内容

1. 摆臀

分脚位站立,把臀部移到右边,左右两边可交替进行。

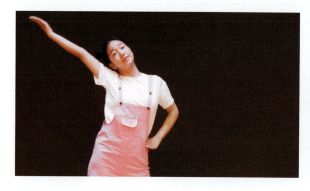

2. 发财手

手握拳,左手抱住右手,摇两次。

(二)组合练习

(1)训练项目名称:《新年快乐》组合动作训练。

(2)训练内容:站立、行走、转身、跑跳、扭腰、摆臂等。

(3)训练目的:舞蹈需要全身各部位的配合,通过音乐与舞蹈动作的和谐达成动作协调的训练,并

且使学生舞蹈更有节奏感,促进骨骼、肌肉、呼吸、神经系统和循环系统的生理机能发育。

(4)训练组合。

前奏1×8拍:①—④随意造型,⑤—⑧随意造型。

前奏2×8拍:①—④随意造型,⑤—⑧随意造型。

前奏3×8拍:①—⑧后踢腿跑,往前跑。

前奏4×8拍:①—②双手叉腰,左跳跃踵趾步,③—④右跳跃踵趾步,⑤—⑥左跳跃踵趾步,⑦右跳跃踵趾步,⑧收回右脚呈正步位。

1×8拍:"许下新年的愿望"动作,①—④左脚向左迈开一步,双手并指交叉举过头顶划至胸前,⑤—⑧呈握拳手。

2×8拍:"爸爸事业更顺畅"动作,①—②左手叉腰,右手立大拇指放胸前,③—④左手立大拇指捏住右手大拇指,⑤—⑧左手叉腰,右手向8点立大拇指。

3×8拍:"爷爷奶奶身体棒"动作,双脚并脚跳两次,双手握拳胸前交叉,从下往外至上。

4×8拍:"妈妈越来越漂亮"动作,左手叉腰,右手托脸,左右各摆动一次。

5×8拍:"许下新年的愿望"动作,①—④左脚向左迈开一步,双手并指交叉举过头顶划至胸前,⑤—⑧呈握拳手。

6×8拍:"万事幸福又安康"动作,①—②右手并指旁斜上位,扭右胯,③—④左手并指旁斜上位,扭左胯,⑤—⑥停顿两拍,⑦—⑧双手划至旁斜下位。

7×8拍:"小伙伴快乐成长"动作,分脚位,重心在左,双手呈阶梯,一层一层往上。

8×8拍:"祖国更富强"动作,双手握拳,从右上划至左下,正步位小碎跑。

9×8拍:"过年啦"动作,双手打开放嘴巴两边,身体前倾,呈扩胸从右至左。

10×8拍:"恭喜恭喜发财"动作,双手呈发财手,右边两次,左边两次。

11×8拍:"红包红包拿来"动作,分脚位,身体前倾,左右手分别朝2和8点。

12×8拍:"祝福多多,好运多多"动作,①—④重心在右,右手扩指从左下划至右后,⑤—⑧重心在左,左手扩指从左下划至左后。

13×8拍:"大家一起来"动作,原地并脚跳三次。

14×8拍:"恭喜恭喜发财"动作,双手呈发财手,右边两次,左边两次。

15×8拍:"红包红包拿来"动作,分脚位,身体前倾,左右手分别朝2和8点。

16×8拍:"辞旧迎新,吉祥如意"动作,①—④右脚踏地,左脚起双脚落地,⑤—⑧左脚踏地,右脚起双脚落地。

17×8拍:"红火又精彩"动作,原地跳三次。

18×8拍:"恭喜恭喜发财"动作,两人对做恭喜发财。

19×8拍:"红包红包拿来"动作,重心移左脚,双手呈扩指,朝左边送出。

20×8拍:双手放旁斜下位,走队形,绕圈。

21×8拍:"恭喜恭喜发财"动作,做发财手形。

22×8拍:"红包红包拿来"动作,任意造型。

23×8拍:双手放旁斜上位,走队形,横排。

24×8拍:"许下新年的愿望"动作,①—④左脚向左迈开一步,双手并指交叉举过头顶划至胸前,⑤—⑧呈握拳手。

25×8拍:"爸爸事业更顺畅"动作,①—②左手叉腰,右手立大拇指放胸前,③—④左手立大拇指捏住右手大拇指,⑤—⑧左手叉腰,右手向8点立大拇指。

26×8拍:"爷爷奶奶身体棒"动作,双脚并脚跳两次,双手握拳胸前交叉,从下往外至上。

27×8拍:"妈妈越来越漂亮"动作,左手叉腰,右手托脸,左右各摆动一次。

28×8拍:"许下新年的愿望"动作,①—④左脚向左迈开一步,双手并指交叉举过头顶划至胸前,⑤—⑧呈握拳手。

29×8拍:"万事幸福又安康"动作,①—②右手并指旁斜上位,扭右胯,③—④左手并指旁斜上位,扭左胯,⑤—⑥停顿两拍,⑦—⑧双手划至旁斜下位。

30×8拍:"小伙伴快乐成长"动作,分脚位,重心在左,双手呈阶梯,一层一层往上。

31×8拍:"祖国更富强"动作,双手握拳,从右上划至左下,正步位小碎跑。

32×8拍:"恭喜恭喜发财"动作,两人对做恭喜发财动作。

33×8拍:"红包红包拿来"动作,①—④重心移右脚,左手扩指捂嘴,右手指红包,⑤—⑥收回正步位,双手端起,眼睛看1点。

34×8拍:"祝福多多,好运多多"动作,①—④重心在右,右手扩指从左下划至右后,⑤—⑧重心在左,左手扩指从左下划至左后。

35×8拍:"大家一起来"动作,原地并脚跳三次。

36×8拍:"恭喜恭喜发财"动作,两人对做恭喜发财。

37×8拍:"红包红包拿来"动作,①—④重心移右脚,左手扩指捂嘴,右手指红包,⑤—⑥收回正步位,双手端起,眼睛看1点。

38×8拍:"辞旧迎新,吉祥如意"动作,①—④右脚踏地,左脚起双脚落地,⑤—⑧左脚踏地,右脚起双脚落地。

39×8拍:"红火又精彩"动作,原地跳三次。

40×8拍:随意做四次恭喜发财,最后一次面向1点做发财手形。

(5)动作要领:在做站立、行走、转身、跑跳、扭腰、摆臀时要注意体态问题,控制好力度。

(三)学习小结

幼儿歌舞以其流畅优美的音乐和形象生动的体态动作,反映学生的童趣、童心,是学生喜闻乐见、爱学的一种艺术活动,对于丰富学生审美经验,培养学生感受美和表现美的情趣与能力十分重要。学生常常为了表示高兴而手舞足蹈,对于大多数孩子,跳舞不是一种技能,而是一种促进个性丰富发展的文化生活方式。

三、幼儿舞蹈律动类案例分析

幼儿舞蹈作品的训练与案例分析——新年快乐

幼儿舞蹈律动课堂教学中,学生在聆听音乐或伴奏下做出相应的肢体动作,以此来表达内心的情感,这是一种无意识的生理反应,体现了学生对音乐节奏的理解和感受,律动不仅能够帮助学生提升节奏感和辨别音乐的能力,还能够训练他们的动作协调性、准确性和连贯性,以及对身体的控制能力。

(一)基本手形

1. 扩指

五指用力向外张开。

2. 叉腰手

四指并拢,大拇指向外打开,双手叉腰,大拇指朝后。

3. 花朵手

双手呈兰花指,手腕紧贴,放于下巴。

(二)基本步伐

1. 踵趾步

先迈右脚,脚跟点地,同时左腿微屈膝。上身向右倾斜,脸朝左前方,右脚尖向右后方点地,同时左腿直立,上身向左倾。舞步可以双腿交替进行,也可以与其他舞步连接运用。

2. 正步

保持身体直立,双脚并拢紧贴地面,保持平衡。

3. 分脚位

保持身体直立,左脚向左迈步,左脚对 2 点,右脚对 8 点。

4. 马步

将一只脚向左迈出一步,脚尖指向前方,脚跟着地,脚掌平稳着地,双膝弯曲,大腿与地面平行,或稍微倾斜。

5. 小马跳

脚尖轻轻踩踏小马,同时双腿用力跳起,身体向前倾斜,在空中,双腿要尽量向上抬起,保持身体的平衡。

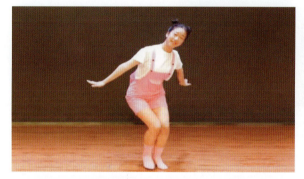 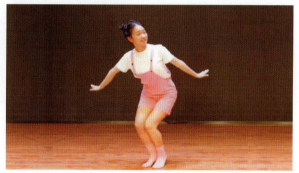

(三)组合训练

(1)训练项目名称:《踩水花》组合训练。

(2)训练内容:扩指、叉腰手、花朵手、踵趾步、正步、分脚位、马步、小马跳。

(3)训练目的:培养对人体极为重要的节奏感,使学生更加健康活泼,促进对各方面的学习。

(4)训练组合。

前奏1×4拍:四人分两组,两人一组,双手旁按掌面朝5点,第一组小碎步转向1点。

前奏2×8拍:①—④第一组右倾头,⑤—⑧左倾头。

前奏3×8拍:第一组继续倾头,第二组双手旁按掌,面朝5点,小碎步转向1点。

前奏4×8拍:①—④第一组右倾头,⑤—⑧左倾头。

1×8拍:手呈雨花状,从上至下,双膝律动。

2×8拍:分脚位,重心移右脚,右手扩指放额前。

3×8拍:双手叉腰,跳跃左踵趾步,跳跃右踵趾步。

4×8拍:双手握拳放肩前,双脚呈马步姿势跳回正步位。

5×8拍:手呈雨花状,从上至下,双膝律动。

6×8拍:双脚小碎跑,双手扩指至前平位左右快速摇摆。

7×8拍:双手叉腰,跳跃左踵趾步,跳跃右踵趾步。

8×8拍:双手握拳放肩前,双脚呈马步姿势跳回正步位。

9×8拍:①—④右小马跳,左手叉腰,右手呈雨花状从上至下,⑤—⑧左小马跳,右手叉腰,左手呈雨花状从上至下。

10×8拍:双手呈雨花状,位于旁斜下位,眼睛看1点,小马跳加碎步跑。

11×8拍:双手握拳伸食指上下交替,上身向前俯身从左至右,脚呈分脚位。

12×8拍:双手呈花朵状放脸颊,分脚位,①—②左跨,③—④右跨,⑤—⑧左跨。

13×8拍:①—④右小马跳,左手叉腰,右手呈雨花状从上至下,⑤—⑧左小马跳,右手叉腰,左手呈雨花状从上至下。

14×8拍:双手呈雨花状,位于旁斜下位,前点步。

15×8拍:双手握拳伸食指上下交替,上身向前俯身从左至右,脚呈分脚位。

16×8拍:双手呈花朵状放脸颊,分脚位,①—②左跨,③—④右跨,⑤—⑧左跨。

17×8拍:①—④左手在上,右手在下,⑤—⑧右手在上,左手在下,走队形,"圆圈"。

18×8拍:走队形横排。

19×8拍:右脚小马跳。

20×8拍:右脚小马跳。

21×8拍:①—⑦双手旁按掌,小碎步走横排队形,⑧摆造型。

(5)动作要领:在跳舞时,一定要注意身体的动律,以及动作的协调性。

(6)案例分析。

①题材分析:这是一个模仿踩水花的律动练习,非常适合幼儿园小、中、大班的小朋友。

②音乐练习:这是一首关于"水花"的儿歌,描述了一个穿着雨鞋寻找小水洼的小女孩与朋友们一起玩水的快乐时光。旋律简单明快,歌词富有童趣,适合幼儿园小、中、大班的小朋友演唱与舞蹈练习。

③动作分析:以五指开为基本手型,以常用的雨花状形象生动地贯穿始终,让学生用肢体感受生活中所见到的实物。

(四)学习小结

选择适合的音乐,让学生能够根据音乐的节奏和情感表达舞蹈动作,及时调整教学方法和内容,确保每个学生都能充分参与舞蹈学习,以取得更好的学习效果。

四、任务检测

课下分组练习本任务组合训练,以小组形式拍摄组合视频提交。

评价表

学习名称：　　　　　　　姓名：

项目名称	自我评价 （占比20%） 满分100分	小组评价 （占比20%） 满分100分	教师评价 （占比60%） 满分100分
组合完成质量 （0分～20分）			
动作规范性 （0分～20分）			
情感表达 （0分～20分）			
团队合作 （0分～20分）			
学习态度 （0分～20分）			
合计			

最终成绩：_____

模块三
幼儿民族舞蹈的训练和仿编

项目一 藏族舞蹈的训练和仿编

任务一 藏族舞蹈动作元素的训练与赏析

 学习导入

西藏被称为"歌舞的海洋",这并非溢美之词,而是西藏历史悠久、文化灿烂的真实写照。西藏地域辽阔,人口居住分散。由于各地区地理环境、生产方式、劳动对象不同,尤其是地理条件的差异和宗教文化的影响,城镇和农村、农村和牧区、牧区和森林地带形成了各自不同的舞蹈形态和形体动作。

藏族民间自娱性舞蹈可分为"谐"和"卓"两大类。"谐"主要是流传在藏族民间的集体歌舞形式,其中又分为四种:果谐、果卓(即锅庄)、堆谐和谐。后来增加了简单的上肢动作、原地旋转和队形变换,成为一种男女交替的劳动歌舞形式。这种劳动歌舞已被搬上舞台,成为历史上劳动艺术的纪念。

 学习目标

(1)了解藏族舞蹈的文化底蕴,感受舞蹈组合的风格特点。
(2)掌握屈伸的基本体态与动律,以及身体配合的准确度,提高肢体协调性。
(3)掌握弦子舞的基本脚位与步伐、基本手位与手型及舞蹈组合,提高综合表现能力。
(4)激发学生热爱民族艺术,树立民族自豪感和责任感。

 重难点

重点:舞步的基本动律与靠步的协调配合,主力腿和动力腿屈伸时的配合。
难点:膝部连绵不断的屈伸和富有弹性的"颤动律",伴随上身的"晃身动律",腰部的"拧转动律"。

 课前预习

藏族舞蹈起源和风格特点

弦子舞多以模拟一些善良、吉祥的动物姿态动作为其形体特征,如"孔雀吸水""兔子欢奔"等。舞

步圆润、舒展,曲调悠扬、流畅,弦子舞的"拖步""点步转身""晃袖""叉腰颤步"等动作很有特色。

一般来讲,弦子舞舞者的形态要求如下:上身动作像雄狮,腰部动作要"妖娆",四肢关节要灵巧,肌腱活动要松弛,全身姿态要柔软,面部表情要骄傲,动作举止要像流水,缓步膝窝曲节要颤动,脚步脚尖要灵活。从弦子舞对人体各部位提出的基本要求,不难看出藏族弦子舞的基本美学思想:形体美、韵律美、动作和谐美等。

在弦子舞中男舞者的上身动作非常讲究,不论手持道具与否,其上身动作要像雄狮一样威武雄壮,要富有高原人彪悍豪放的气质,给人以战胜一切艰难险阻的信念,而女子舞者的上身动作则要求含蓄典雅,给人以柔和、优美的感觉。弦子舞的腰部动作非常丰富,不管是以脚点为主的"堆谐",还是线条极富有动感的"谐",腰部都要轻柔摇摆,在似动非动中给人一种人体的线条美。各种翻身、侧腰、下后腰等动作都把腰运用到了极致。"妖娆"的腰部动作是藏族舞极为突出的一个美学特征。

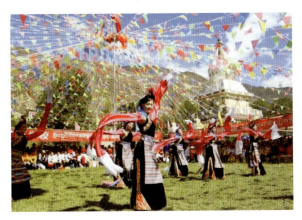 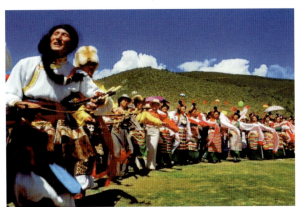

预习练习

(1)了解各种类不同藏族舞蹈的共同特点,有哪五大元素?

(2)了解藏族舞蹈弦子的表演形式、表演道具、音乐特点,以及舞蹈动作中常模拟的动物姿态的动作及形体特征。

学习内容

一、基本体态与动律认识

藏族舞蹈的体态与他们的衣着有很大关系。受限于地域文化的特色,青藏高原山路崎岖,温差较大,又因山高缺氧,人们的劳动节奏不能过于急促。因此,在这种高原特有的自然环境中,藏族人民采取了与之相适应的劳动方式,创造了富有神秘色彩的农牧文化,而高原特有的生活劳动方式也形成了藏族"稳""沉"的舞步,松胯、弓腰、曲背及"一边顺"的独特舞蹈文化类型。这些体态特征不仅展示了藏族舞蹈独特的韵律和风格,也传达了藏族人民对生活的热爱和对美的追求。

(一)基本体态

脚下小八字,双膝自然放松,含胸,垂臂,身体重心微微前倾。

(二)基本动律

1. 屈伸

在自然位的基础上,双膝自然放松,松弛地做上下屈膝伸膝。

2. 坐懈胯

以右为例,送右胯的同时向右脚推移重心,屈伸下沉,松腰懈胯。

藏族舞蹈动作——屈伸组合

二、基本手型与手位练习

(一)基本手型

1. 掌型

五指并在一起,指尖自然平伸。

2. 自然手型

三指依次排列,食指微开,拇指向中指靠拢。

(二)基本手位

1. 扶胯手

五指自然并拢,双手掌心扶在胯骨上,指尖朝斜下方,手肘微微往前。

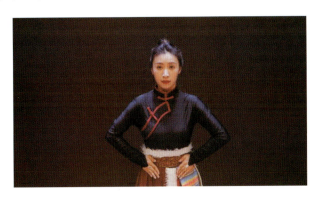

2. 单杠手

右手屈肘提至头部右上方,手心向上,右手指尖朝里,沉肩展背。

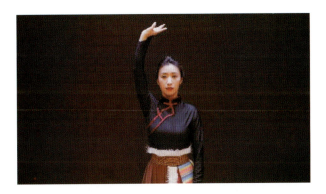

3. 提手

右手屈肘提至头顶,腋下展开,肘部向旁打开,沉肩展背。

4. 盖手

摊手从旁划到胸前,屈肘,指尖带动手心往下盖。

(三)组合训练

(1)训练项目名称:藏族舞蹈屈伸组合。

(2)训练内容:基本动律屈伸、坐懈胯、基本手位。

(3)训练目的:训练藏族舞蹈的屈伸动律以及在动作中与上下身的协调配合。

(4)训练组合。

①第一段。

1×8拍:①—⑧扶胯手做一次屈伸。

2×8拍:重复1×8拍的动作。

3×8拍:做两次屈伸。

4×8拍:①—④一拍一次屈伸的同时做右边提手,⑤—⑧做反面。

5×8拍:重复4×8的动作。

6×8拍:①—④扶胯手做一次右坐懈胯,⑤—⑧做反面。

7×8拍:重复6×8的动作。

间奏1×6拍:一拍一次坐懈胯的同时侧撩手,做六次。

②第二段。

1×8拍:①—④扶胯手做左脚靠步,⑤—⑧扶胯手做右脚靠步。

2×8拍:重复1×8的动作。

3×8拍:①—②做右脚靠步,③—④做左脚靠步,⑤—⑥、⑦—⑧重复①—②、③—④的动作。

4×8拍:①—④扶胯手左脚靠步划到左旁点步,身体向下趴,右脚脚尖贴地划半圆的同时,别腿做坐懈胯,⑤—⑧扶胯手右脚前靠步再做一次旁靠步,身体向下趴,屈伸的同时左脚后踏步身体往后靠。

5×8拍:重复4×8的动作。

6×8拍:①—④扶胯手往8点做三步一靠,⑤—⑧往2点做三步一靠。

7×8拍:①—④转身对4点做三步一靠,⑤—⑧对6点做三步一靠。

结束:⑤—⑧一拍一靠的同时向左转身对2点,右提手。

(5)动作要领。

屈伸动作过程中膝部柔韧延伸有弹性,坐懈胯的力量要放出去,不能做成左右摆胯。

(四)学习小结

通过藏族舞蹈屈伸组合的学习,掌握藏族舞蹈基本体态与膝部屈伸连绵不断的感觉。

三、基本脚位与步伐练习

藏族舞蹈动作——弦子组合

(一)基本脚位

1.自然位

双脚脚跟靠拢,双脚脚尖打开一拳的距离。

2. 丁字位

在自然位的基础上，右脚跟靠在左脚脚窝处。

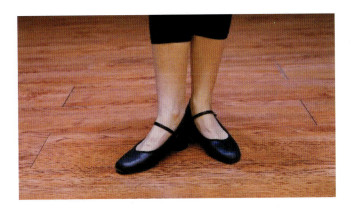

(二)基本步伐

1. 平拖

在屈伸动律的基础上，右脚脚掌贴地向旁拖出，同时膝部上伸，重心移至右脚，下屈时左脚跟下沉拖回至右脚前，双脚交替行进，重拍向上。

2. 靠步

在屈伸动律的基础上，右脚脚掌贴地向旁移步，同时膝部上伸，重心移至右脚，左脚勾脚点地。

3. 撩步

在颤动律的基础上，右大腿主动提起，小脚和脚跟自然下垂，保持脚型，向前斜下放撩出后收回左脚旁。

4. 跺撩步

多结合平拖步完成，以两步跺撩为主；右脚抬至左脚踝处，全脚跺地，跺步结实且富有弹性，该动作主力腿与颤动律相结合。

5. 点碾转

在屈伸动律基础上，以右脚掌为轴，左脚掌点地小幅度屈伸后，右脚跟随前拧或后拧碾转。

(三)组合训练

(1)训练项目名称:弦子组合训练。

(2)训练内容:弦子的基本步伐(平拖、靠步、撩步、跺撩步、点碾转),弦子的基本手位(扶胯手、单杠手、提手)。

(3)训练目的:训练弦子组合中双膝同时的屈伸以及动作中膝部与舞姿的协调配合。

(4)训练组合。

前奏3×8:一排牵手出场。

①第一段。

1×8拍:①—④做右脚三步一撩,⑤—⑧做左脚三步一撩。

2×8拍:重复1×8的动作。

3×8拍:重复1×8的动作。

4×8拍:重复1×8的动作。

5×8拍:①—④转身对2点做三步一撩,盖手,⑤—⑧对8点做三步一撩,盖手。

6×8拍:重复5×8的动作。

7×8拍:做碎踏步往后退,手从旁经过上盖手扶胯。

8×8拍:重复7×8的动作。

9×8拍:①—②左脚靠步右手托手肘,③—④右脚靠步左手托手肘;⑤—⑧重复①—④的动作。

10×8拍:①—②左脚靠步双手向斜下甩水袖,③—④右脚靠步右手提手,⑤—⑧重复①—④。

间奏1×8拍:①—④右脚向旁移的同时,右手从上方划到单杠手,右踏步身体向下趴,左手在体后,头看1点,⑤—⑧转身对1点。

②第二段。

1×8拍:①—④双手拉开的同时右脚往3点上步,身体向下趴右手在体后,左脚一靠一点,左手一曲一直,踮脚坐懈胯的同时左手从下到提手,右手与肩同高,⑤—⑧做反面。

2×8拍:①—④双手划立圆的同时往3点方向做三步一靠,左手提手,右手与肩同高,⑤—⑧做反面。

3×8拍:①—④双手扶胯,往2点做跺撩步,⑤—⑧往8点做跺撩步。

4×8拍:重复3×8拍的动作。

5×8拍:①—④往后做右脚的三步一靠,双手从右旁经过前划到左旁,⑤—⑧做反面。

6×8拍:重复5×8拍的动作。

7×8拍:①—②屈伸的同时右脚和左脚各往3点上一步,③—④转身上左脚的同时立半脚尖转圈,双手打开手心向上,⑤—⑥上右脚,左手往上右手往下,⑦—⑧做一次屈伸。

8×8拍:做7×8拍的反面。

(5)动作要领。

弦子要求连贯,手上动作要求柔美,屈伸时,要有连绵不断之感。

做靠步时,双膝要同时屈伸,动作中膝部没有完全伸直的时候双手随动,身体随重心而倾斜。

(四)学习小结

通过藏族弦子组合训练,充分掌握弦子的风格特点,感受组合训练中的舞姿与步伐及膝部屈伸连绵不断的感觉。

> **知识拓展**
>
> **经典舞蹈作品赏析**
>
> 作品名称:《弦歌悠悠》。
>
> 舞蹈编导:李楠。
>
> 作品形式:群舞。
>
> 赏析提示:整个舞蹈用热情奔放的肢体语言讲述了充满异域浪漫色彩的爱情故事,小伙子边歌边舞穿梭在少女中间,姑娘们翩翩起舞,时而像天女散花一般轻柔曼妙,时而若青云出岫一般洒脱奔放,竞展千娇百媚;进退自如的舞蹈,展示了藏族和谐生活、随和品味和自然的美。舞蹈中的舞步和活泼的节奏不断地填满了白色长袖,还原了藏族舞蹈的精髓。舞蹈以藏族民间舞蹈为基础,挖掘舞蹈形式的意义,讲述了西南边疆恶劣的生存环境、藏族儿女的刚毅乐观、且歌且咏的生活方式、怡然自得的生活情趣、自由奔放的生命本色,展现了藏族儿女多姿多彩的爱情,表现了藏族人民的精神和民族精神的传承。

四、任务检测

(一)课后任务1

课下分小组练习组合训练,由组长带领小组成员熟悉音乐节奏和动作要领,对本节课内容进行探讨,并以视频的形式上传提交。

评价表

学习名称: 　　　　　姓名:

项目名称	自我评价 (占比20%) 满分100分	小组评价 (占比20%) 满分100分	教师评价 (占比60%) 满分100分
组合完成质量 (0分~20分)			
动作规范性 (0分~20分)			
情感表达 (0分~20分)			
团队合作 (0分~20分)			

续表

项目名称	自我评价 （占比 20%） 满分 100 分	小组评价 （占比 20%） 满分 100 分	教师评价 （占比 60%） 满分 100 分
学习态度 （0 分～20 分）			
合计			
最终成绩：_____			

（二）课后任务 2

赏析舞蹈作品《弦歌悠悠》，以小组形式完成赏析报告。

评价表

学习名称：　　　　　　　　姓名：

项目名称	自我评价 （占比 20%） 满分 100 分	小组评价 （占比 20%） 满分 100 分	教师评价 （占比 60%） 满分 100 分
舞蹈题材赏析 （0 分～15 分）			
舞蹈主题赏析 （0 分～15 分）			
舞蹈结构赏析 （0 分～10 分）			
舞蹈动作赏析 （0 分～15 分）			
舞台调度赏析 （0 分～10 分）			
舞蹈音乐赏析 （0 分～15 分）			
舞台美术赏析 （道具、灯光、服装等） （0 分～10 分）			
文化底蕴赏析 （0 分～10 分）			
合计			
最终成绩：_____			

任务二　藏族幼儿舞蹈《青稞香》的表演和仿编

藏族幼儿舞蹈——青稞香

学习导入

　　藏族幼儿舞蹈，属于低年龄阶段的认知与实践活动课。本任务通过一步步的教学引导，使幼儿认识藏族舞蹈，了解藏族舞蹈的风格特点，适应独特的舞蹈韵律，进而提高幼儿的肢体协调能力与思维应变能力。同时激发幼儿热爱少数民族文化的情感，培养幼儿民族团结意识，体验与同伴们合作表演带来的快乐，增强团结合作的能力，从而发展幼儿热爱舞蹈的情感。

学习目标

（1）了解藏族舞蹈文化，提高对少数民族文化的了解和认识。
（2）学会基本舞蹈动作，培养舞蹈兴趣和动手能力。
（3）通过舞蹈活动，提高身体协调能力、节奏感和团队合作精神。

重难点

重点：注意膝部松弛，踏步时踏点不僵硬，脚下要敏捷。
难点：突出藏族人民朴实自如、敏捷的风格特点。

课前预习

　　藏族舞蹈是中国传统文化的重要组成部分，它具有浓厚的民族特色和地方特色，是藏族人民精神文化生活的重要表现形式。作为藏族舞蹈的一种，颤膝舞是一种充满力量和动感的舞蹈形式，它以膝部的颤动为特色，给人留下深刻的印象。颤膝舞的表现形式还可以根据不同的场合和目的来进行调整。比如，在庆祝活动和节日庆典中，颤膝舞可以表现出欢乐和祝福的情感；而在抗灾救援等场合中，颤膝舞可以表现出坚强和勇敢的精神。

预习练习

高原上的青稞是什么？可以用来制作哪些美食？

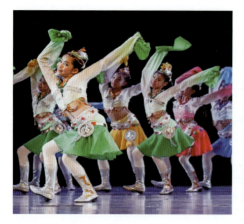
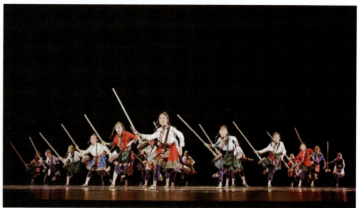

学习内容

一、基本动律认识

藏族舞蹈中,颤膝是下肢动作的代表,是藏族舞蹈中最基本的元素之一。在表演中,舞者通过膝盖的屈伸来带动身体上下起伏,形成一种独特的节奏感。颤膝的步伐可以是原地踏步、平步、垫步等,也可以是向前、向后、向左、向右的移动。颤膝的动作要领:膝盖松弛,力度适中,动作自然流畅。

(一)颤膝

双脚正步位,双膝松弛,富有弹性地轻微颤动,重拍向下,上身随膝盖保持松弛状态。

(二)坐懈胯

右屈膝的同时让右肋松懈,右肋骨往胯上坐,将身体的重心放在右胯上,感受侧腰与胯部的挤压感觉。

二、基本动作练习

(一)基本步伐练习

1. 碎踏步

双脚交替踏步,双膝颤动,踏脚节奏相等。

2. 退踏步(以右为例)

第一拍,左倾头的同时右脚半脚掌向后踏。第二拍,左倾头不变的同时左脚原地全脚踏步。第三拍,右倾头的同时右脚全脚向前踏步。双膝保持颤膝。

(二)组合训练

(1)训练项目名称:《青稞香》组合训练。

(2)训练内容:藏族舞的脚下步伐(碎踏步、退踏步)以及基本动律(颤膝)的练习。

(3)训练目的:通过《青稞香》组合的学习,学生能够掌握藏族舞蹈的基本体态与颤膝元素动律,提高膝关节的敏捷性。

(4)训练组合。

前奏1×8拍:双手持青稞。

①第一段。

1×8拍:①—⑥转身对5点方向,手持青稞碎踏步向3点方向前进,⑦—⑧双脚跳开的同时,左手叉腰右手伸直持青稞,身体向前趴,头看1点。

2×8拍:重复1×8的动作。

3×8拍:重复1×8的动作。

4×8拍:重复1×8的动作。

间奏1×4拍:转身对1点单膝蹲,双手握青稞。

②第二段。

1×8拍:双手握青稞,脚下碎踏步的同时坐懈胯。

2×8拍:转身对7点重复1×8的动作。

3×8拍:转身对5点重复1×8的动作。

4×8拍:转身对3点重复1×8的动作。

5×8拍:①—②左脚往8点迈步形成小八字,左手从胸前提到头顶上,右手在身体旁与肩同高,③—④做两次颤膝,⑤—⑧做反面。

6×8拍:①—②双手从旁画到下停在胸前握青稞,双脚打开身体向下,坐懈胯右脚在前,③—④定住不动,⑤—⑥交换脚,⑦—⑧做一次坐懈胯。

7×8拍:重复7×8的动作。

③第三段。

1×8拍:脚下小八字,手握青稞做颤膝。

2×8拍:重复1×8的动作。

3×8拍:左手叉腰,右手握青稞在耳旁挥手,脚下退踏步。

4×8拍:重复3×8的动作。

5×8拍:①—④脚下右左右脚交替往2点方向撒青稞,⑤—⑧脚下右左右脚交替退回1点方向拾青稞。

6×8拍:做5×8的反面。

结束:造型。

(5)动作要领。

做"颤膝"动律时,要求膝盖动作小而快,有弹性,重拍向下颤动,在节奏中连绵不断地屈伸。要学会身体放松,膝盖松弛弯曲,双臂跟随身体自然变化。

(三)学习小结

通过藏族儿童舞蹈的学习,初步掌握组合的基本动作、步伐、造型和动作的韵律特点。简单的藏族舞蹈步伐结合手上动作,再配合童趣的音乐,感受欢快的旋律,让学生跳起舞来更加生动活泼。

知识拓展

幼儿舞蹈赏析

作品名称:《再见吧!小鸭子》。

作品音乐:《小鸭子》。

赏析提示:用一首贴近幼儿生活的、充满童趣的歌曲《小鸭子》,让幼儿在欢快的气氛中去感受歌曲的愉快、节奏的强弱。舞蹈动作形象地模仿了动物小鸭子,使幼儿能够更了解、更喜爱小鸭子,让幼儿能够主动认识藏族舞蹈,了解藏族舞蹈的风格特点,适应独特的舞蹈韵律。

三、任务检测

(一)课后任务1

课下分小组练习组合训练,由组长带领小组成员熟悉音乐节奏和动作要领,对本节课内容进行探讨,以小组形式拍摄《青稞香》舞蹈视频提交。

评价表

学习名称:　　　　　　　　姓名:

项目名称	自我评价 (占比20%) 满分100分	小组评价 (占比20%) 满分100分	教师评价 (占比60%) 满分100分
组合完成质量 (0分~20分)			
动作规范性 (0分~20分)			
情感表达 (0分~20分)			
团队合作 (0分~20分)			
学习态度 (0分~20分)			
合计			

最终成绩:＿＿＿＿＿

(二)课后任务2

根据本任务内容编排适合儿童表演的藏族舞蹈组合。

(1)仿编提示:分组创编藏族儿童舞蹈,在表现出藏族舞蹈风格特点的同时,突出童心和童趣,充分发挥自己的创造力。

(2)音乐选择:选择有儿童特点的藏族音乐,根据音乐带来的节奏情绪,编成适合幼儿表演的舞蹈。

(3)队形变化:通过队形的变化,展现出动作的流动性、组合的丰富性以及小组团队的协作精神。

评价表

学习名称:　　　　　　姓名:

项目名称	自我评价 (占比 20%) 满分 100 分	小组评价 (占比 20%) 满分 100 分	教师评价 (占比 60%) 满分 100 分
舞蹈主题 (0 分~15 分)			
舞蹈结构 (0 分~15 分)			
舞蹈音乐 (0 分~15 分)			
舞蹈动作 (0 分~15 分)			
队形调度 (0 分~10 分)			
情绪表达 (0 分~10 分)			
团队协作 (0 分~10 分)			
学习态度 (0 分~10 分)			
合计			

最终成绩:＿＿＿＿＿＿

项目二　傣族舞蹈的训练和仿编

任务一　傣族舞蹈赏析与动作元素的训练

 学习导入

傣族主要聚居在云南西双版纳傣族自治州和德宏傣族景颇族自治州。美丽富饶的云南边陲令人心驰神往，这里山美、水美、人更美，到处有如梦的歌声、如诗的舞蹈及如梦如诗的风情。傣族舞蹈的动作大多婀娜多姿，节奏较为平缓，但外柔内刚，充满着内在的力量。既有潇洒轻盈的"篾帽舞"，也有灵活、矫健、敏捷且充满阳刚之气的象脚鼓舞、刀舞、拳舞等。傣族舞蹈特有的屈伸动律而形成的手、脚、身体"三道弯"的造型特点，以及刚柔相济、动静配合等特有的表演风格深受广大群众喜爱。

 学习目标

（1）理解傣族舞蹈中"三道弯"、起伏与步伐的风格特点，以及其与傣族民俗文化之间的关系。
（2）能比较正确地表现出傣族舞蹈"三道弯"的造型姿态及起伏的基本动律特点。
（3）能根据教学要求，收集傣族舞蹈相关信息，拓展傣族舞蹈视野，并根据需要进行筛选、整合。
（4）增强对傣族舞蹈的审美感受，进一步增强对傣族舞蹈的热爱之情。

 重难点

重点：傣族舞蹈的起伏动律发力方式以及步伐的特点。
难点：傣族舞蹈的手位训练。

 课前预习

据相关史书记载，傣族源于古代的百越族群，而百越族群则是中国南方古代民族的总称。在漫长的历史进程中，傣族先民逐渐从青藏高原向南迁徙，最终定居在云南地区。在迁徙的过程中，傣族先民与其他民族相互融合，形成了自己独特的文化和语言。

傣族舞蹈更是傣族文化的表现之一，特点由纵、横"三道弯"的造型，慢蹲快起的起伏步，半脚尖步及平步，配合手臂各种动态所组成，其中糅入了一些装饰性的动作，打破了傣族舞蹈原有的节奏和动作规律，在舞姿将要形成的瞬间，运用头、肩、胯、臀、手臂等部位的小晃动，形成一个装饰性的"亮点"，从而加强了傣族舞蹈的韵律感。

傣族民间舞蹈基本舞姿中"三道弯"的造型、柔软如水波的臂部动作，以及各种孔雀舞的优美形象，都源于先民对鸟、蛇图腾的崇拜，以及由此发展而来逐渐深化的民族审美心理。傣族民间舞蹈中，"孔雀舞""象舞""象脚鼓舞"流传最为广泛，并从中又派生出一些舞蹈形式，这些舞蹈中所展示出来的孔雀与象的意境，远远超出舞蹈本身。从珍禽异兽到"孔雀舞""象舞""象脚鼓舞"的艺术升华，是古越人审美心理的继承与发展，是傣族人民来自劳动生活的艺术创作，其中包含着远古的图腾崇拜，地域的、历史的、乐舞的以及宗教的多种文化因素。傣族民间舞蹈中，水的使用和火的使用一样，给人类文明增添了光彩。人类有了火可以吃熟食，增强体力，促进成长，水是生命之源，滋润万物，有益健康。傣族人民喜爱水，勤于洗濯，是其水文化的特征之一。

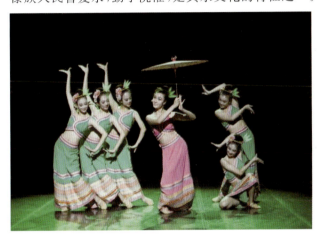 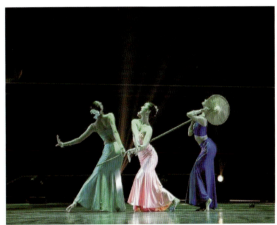

预习练习

（1）各种类不同傣族舞的共同特点，有哪几大种类？（傣族舞蹈分为自娱性舞蹈、表演性舞蹈、祭祀性舞蹈、武术性舞蹈）

（2）了解傣族舞蹈的表演形式、表演道具、音乐特点以及舞蹈动作中常规模拟动物姿态的动作和形体特征。

学习内容

傣族舞蹈——起伏动律与步伐训练

一、基本体态

（一）自然体态

直立，气息下沉，下颚微收，眼睛平视。

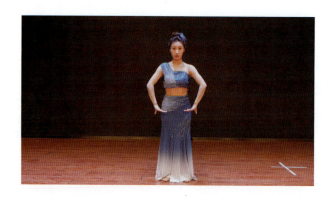

(二)三道弯体态

1. 顺倒三道弯

上身与头向左旁顺倒,下身微收,目视右侧。

2. 逆倒三道弯

上身向右平移,头松弛左倒,目视左侧。

二、基本脚位

(一)正步

双脚自然并拢,脚尖冲前。

(二)小八字

正步基础上,双脚尖自然外开。

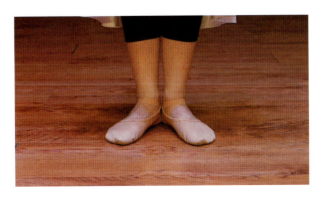

(三)大八字

小八字基础上,一脚向旁迈出约一脚距离。

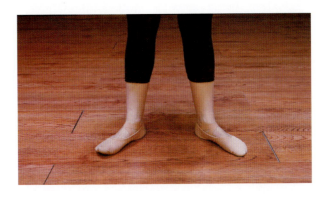

(四)踏步

小八字基础上,右脚向左斜后方撤半步脚掌点地,双膝内侧相靠。

(五)丁字步

小八字基础上,左脚放于右脚弓前约一拳距离。

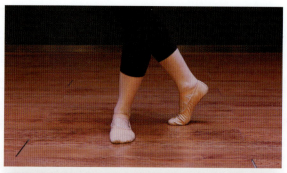

（六）点步

1. 前点

在小八字基础上，左脚于右脚前，脚掌点地。

2. 旁点

在右丁字步基础上，右脚向旁迈约一拳距离，脚掌或脚跟着地，双膝略屈。

3. 后点

在左丁字步基础上，右脚向斜后方撤一拳距离，大脚趾内侧点地，双膝略屈。

三、基本手型、手姿

傣族舞蹈——
基础手位组合

（一）基本手型

1. 掌

食指、中指、无名指、小指四指根下压，自然平伸，虎口打开，拇指内扣45度。

2. 孔雀手

在掌的基础上，食指第二关节处自然前屈，中指、无名指、小指扇形打开。

3. 孔雀嘴

在孔雀手的基础上,食指尖与拇指相合,向远延伸。

4. 半握拳

拇指打开,其余四指指根内扣,呈半握拳状。

(二) 基本手姿

1. 按掌

腕部下压。

2. 托掌

腕部上托。

3. 立掌

腕部下压，指尖向上。

4. 领腕

腕部上提。

5. 侧提腕

虎口上提，指尖向后下卷。

四、基本手位

(一)学习内容

1. 胯旁叉手

双手按掌叉于大腿根处。

2. 体前领腕

双手体前领腕,手背相对,相距约一拳距离,手臂呈三道弯。

3. 斜上领腕

双臂自然伸直于斜上领腕。

4. 顶上领腕

双臂于头顶上方约两拳距离领腕，呈三道弯。

5. 平开立掌

双臂平开自然平伸立掌，手臂齐肩平。

6. 胸前交叉立掌

双手于胸前交叉立掌。

7. 单展翅

一手在胯旁叉手的基础上，向旁打开约一拳距离按掌（胯旁按掌）；一手于体前侧斜下方垂肘立掌。

8. 点肘侧提腕

一手于体斜前侧提腕；一手立掌，手指点于另一手肘部。

9. 望月手

双手虎口相对于体前斜上方圈回。

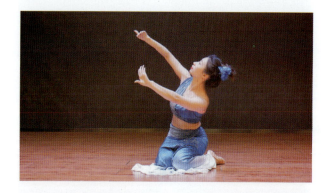

10. 胸前头旁托按手

一手于胸前立掌推出,一手于头旁托掌。

11. 开花手

双手内腕相对孔雀手、翘指。

12. 照影

一手顶上领腕,一手平开架肘领腕。

13. 倒叉腰

双肘后背,双手以掌按于胯后,大拇指相对。

(二)组合训练

(1)训练项目名称:基本手位组合训练。

(2)训练内容:基本手位的训练(胯旁叉手、体前领腕、斜上领腕、顶上领腕、平开立掌、胸前交叉立掌、单展翅、点肘侧提腕、胸前头旁托按手、照影等)。

(3)训练目的:训练傣族舞蹈手脚的协调配合。

(4)训练组合。

准备:双脚跪坐,自然体态,双手胯前叉手。

前奏1×8拍:①—⑥自然体态。⑦—⑧双手在体前掌型手逆时针画圆,手腕重叠,两掌心分别对3、7点。

①第一段。

1×8拍:①—②准备手到胯旁叉手同时起伏动律一次,③—④手位保持不动,起伏动律一次,⑤左手朝8点斜下摊手再收回到胯前领腕,⑥左手朝2点斜下摊手再收回到胯前领腕,⑦—⑧原地起伏动律一次。

2×8拍:准备手到体前领腕三次,起伏动律三次,动律节奏2快1慢。

3×8拍:准备手到顶上领腕三次,起伏动律三次,动律节奏2快1慢,往上推手至最高。

间奏:双手经头顶向外打开至体旁。

②第二段。

1×8拍:①—⑥准备手到左照影,起伏动律两次,⑦—⑧双手以肘带动体旁快速落下。

2×8拍:①—⑥准备手到右照影,起伏动律两次,⑦—⑧双手以肘带动体旁快速落下。

3×8拍:①—⑥准备手到左照影,起伏动律两次,⑦—⑧双手以肘带动体旁快速落下。

4×8拍:①—④双手摊掌往8点送出,⑤—⑥手肘带动往回走,⑦—⑧转腕变孔雀手立掌,挤右旁腰,眼看右肩斜下。

5×8、6×8、7×8拍:同1×8、2×8、3×8相同,方向相反。

8×8拍:①—④双手摊掌往2点送出,⑤—⑥手肘带动往回走,⑦—⑧变孔雀嘴。

间奏:回到胯旁叉手。

9×8拍:①—④准备手到胸前交叉立掌,⑤—⑧右手指尖带动变右单展翅。

10×8拍:①—②左手至头顶呈托掌,③—④右手变托掌,左手手肘带动往下到胸前按掌,眼看右手。⑤—⑧起伏动律一次。

11×8、12×8拍:同9×8、10×8拍动作相同,方向相反。

13×8、14×8拍:①—⑥向右单展翅推拉手、起伏动律四次,⑦—⑧回到胯旁叉手。

15×8、16×8拍:①—⑥向左单展翅推拉手、起伏动律四次,⑦—⑧回到胯旁叉手。

17×8拍:①—⑥经准备手从右体前顶上领腕,交替三次,起伏动律三次,⑦—⑧手从领腕变摊掌由手肘带动快速落下,起伏动律一次。

18×8拍:同17×8拍动作相同,方向相反。

19×8拍:①—④由准备手到右胸前头旁托按手,右脚向前迈出,脚跟点地。⑤—⑥起伏动律一次,⑦—⑧由手肘带动往外推手快速落下同时脚收回跪坐。

20×8拍:①—④由准备手到左胸前头旁托按手,左脚向前迈出,脚跟点地。⑤—⑥起伏动律一次,⑦—⑧由手肘带动往外推手同时脚收回跪坐。

21×8拍:①—④双手慢慢到左点肘侧提腕,起伏动律两次,⑤—⑧保持舞姿不变,起伏动律一次。

22×8拍:①—④变右点肘侧提腕,起伏动律两次,⑤—⑧保持舞姿不变,起伏动律一次。

组合结束。

(5)动作要领。

所有手位要注意"三道弯"的造型特点,这是傣族舞蹈中非常典型的造型,包括手、脚、身体的弯曲和扭转,形成了独特的美学效果。傣族舞蹈还强调刚柔相济、动静配合的表演风格,以及自然体态和特定的眼神运用,这些要素共同构成了傣族舞蹈独特的艺术魅力。

(三)学习小结

通过傣族基本手位组合的训练,掌握"三道弯"的曲线美,以及各个手位体态造型,同时注意动作的协调和韵律美。

五、常用手臂动作

(一)学习内容

1. 准备手

自然垂臂准备,da 拍双手体前提起,同时双架肘,1 拍收肘,双手腕部落于腰旁,半握拳。

2. 单展翅推拉手

自然垂臂准备,da 拍准备手。1 拍右手以手背横向向斜前方推出,肘心向上;左手体旁架肘半握拳。

da 拍右手手指向前展开,左手提腕。2 拍右手以肘沿身体后拉,手腕至腰旁,左手胯旁按掌。

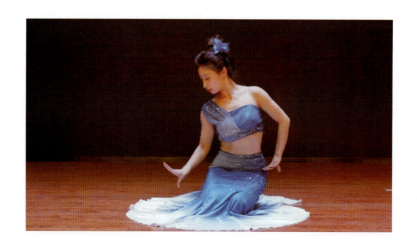

(二)组合训练

(1)训练项目名称:起伏动律与步伐组合训练。

(2)训练内容:基本体态、起伏动律与各个手位、脚位的训练。

(3)训练目的:训练傣族舞的起伏动律以及在动作中与上下身的协调配合。

(4)训练组合。

准备:正步位。

前奏:1×8拍:①—⑧正步位不动。

间奏:2×8拍:①—④正步位不动,⑤—⑥右脚经后踢落右单跪,双手顶上掸手,⑦—⑧左脚撤成双腿正步跪蹲,双手经体前下落,划成胯旁叉手。

1×8、2×8拍:起伏动律两次(重拍在上),8拍一次。

3×8拍:起伏动律两次,4拍一次。

4×8拍:①—④起伏动律两次,两拍一次。⑤—⑥小颤两次(重拍在下)。⑦—⑧右脚站起,左脚经后踢落正步位。

5×8拍:①—④旁点起伏动律两次,先左脚旁点再右脚旁点,手做单展翅(重拍在上),⑤—⑧原地起伏,两拍一次,小颤两次(重拍在下),一次一拍。

6×8拍:①—⑥动作同上,方向向反,做三次起伏动律加旁点步,⑦—⑧原地起伏一次,da拍往上起。

7×8拍:正步位原地起伏动律八次(重拍在下),双手胯旁叉手。

8×8拍:右起横摆动律八次。

9×8拍:①—④右起向2点方向丁字起伏步四次,第四次落左旁点,⑤—⑧先右旁点步一次,再左旁点步一次,双手胯旁叉手保持。

10×8拍:向2点做后踢腿前点三次,第三次落在右脚前点,再起伏动律一次,小颤两次。

11×8拍:①—④左起向8点方向丁字起伏步四次,第四次落右旁点,⑤—⑧先左旁点步一次,再右旁点步一次,双手胯旁叉手保持。

12×8拍：向8点做后退前点三次,第三次落在右脚前点,再起伏动律一次。

13×8拍：右前向1点做后点起伏三次,⑦—⑧起伏动律一次。

14×8拍：右前向5点做后点起伏三次,⑦—⑧起伏动律一次。

组合结束。

(5)动作要领。

①傣族基本动律起伏时,要求在动作过程中,下蹲时要缓慢,而起身时要迅速。

②胯部画U形。在傣族舞蹈中,胯部的运动是关键之一,通过胯部的左右摆动形成U形轨迹,这是傣族舞蹈特有的动律之一。

③脚跟踢臀部。在某些动作中,傣族舞蹈者会用脚跟踢自己的臀部,这种动作不仅展示了舞蹈者的技巧,也增加了舞蹈的观赏性。

(三)学习小结

通过起伏动律与步伐组合的训练,掌握以呼吸带动的起伏动律为核心的舞蹈技巧,对手臂、头眼、脚位、步伐等进行较单一的练习,突出"准"字。在做起伏步时,注意胯部的随摆,头尖的随动,形成标准的小"三道弯"体态,虽然重拍在下,但是脊椎要拉长,不能驼背弯腰。

知识拓展

舞蹈作品赏析

作品名称:《船歌》。

舞蹈编导:赵小刚。

作品形式:群舞。

赏析提示:悠悠的船歌,甜甜的笑容,亭亭玉立的傣族少女们在河边嬉闹着,给观众展现了一幅唯美的画面。该作品用了大量"三道弯"的体态表现出傣族少女的婀娜,用链式队形结构突出主次,强调了傣族少女的优雅灵动,让整个舞蹈画面美到极致。傣族人民大多生活在亚热带地区,由于天气湿热,又生活在宁静的田园氛围中,人们不喜欢激烈的活动,所以舞蹈动作较为平稳,仪态安详,跳跃动作较少,舞蹈音乐大都为2/4拍连绵不断的节奏型,这种律动不仅模拟了孔雀行走时的步态,还颇像大象在森林中漫步的感觉,具有一股内在的含蓄健稳的力量美。

六、任务检测

(一)课后任务1

课下分小组练习组合训练,由组长带领小组成员熟悉音乐节奏和动作要领,对本节课内容进行探讨,并以视频的形式上传提交。

评价表

学习名称：　　　　　　　　姓名：

项目名称	自我评价 （占比20%） 满分100分	小组评价 （占比20%） 满分100分	教师评价 （占比60%） 满分100分
组合完成质量 （0分～20分）			
动作规范性 （0分～20分）			
情感表达 （0分～20分）			
团队合作 （0分～20分）			
学习态度 （0分～20分）			
合计			

最终成绩：_____

(二) 课后任务 2

赏析舞蹈作品《船歌》，以小组形式完成赏析报告。

评价表

学习名称：　　　　　　　　姓名：

项目名称	自我评价 （占比20%） 满分100分	小组评价 （占比20%） 满分100分	教师评价 （占比60%） 满分100分
舞蹈题材赏析 （0分～15分）			
舞蹈主题赏析 （0分～15分）			
舞蹈结构赏析 （0分～10分）			
舞蹈动作赏析 （0分～15分）			
舞台调度赏析 （0分～10分）			
舞蹈音乐赏析 （0分～15分）			

续表

项目名称	自我评价 （占比20%）	小组评价 （占比20%）	教师评价 （占比60%）
	满分100分	满分100分	满分100分
舞台美术赏析 （道具、灯光、服装等） （0分～10分）			
文化底蕴赏析 （0分～10分）			
合计			
最终成绩：_____			

任务二　傣族儿童舞蹈《小孔雀》的表演和仿编

傣族儿童舞蹈——小孔雀

学习导入

傣族舞蹈种类繁多，有优美典雅、娟秀的"孔雀舞"，稳健、豪放、热情、洒脱的"象脚鼓舞"，柔媚、细腻、洒脱、活泼的"鱼舞"。而傣族儿童舞蹈更是灵动轻快，属于低年龄阶段的认知与实践活动课。通过一步步地教学引导，幼儿能够认识、了解傣族舞的风格特点，同时激发热爱少数民族文化的情感。

学习目标

(1)了解傣族舞蹈文化，提高对少数民族文化的了解和认识。
(2)能比较正确地表现出傣族舞蹈"三道弯"的造型姿态及起伏的基本动律特点。
(3)根据傣族舞蹈的基本动律特征及幼儿年龄特点，小组能合作仿编傣族幼儿舞蹈组合。

重难点

重点：傣族舞蹈的起伏动律、垫步。
难点：傣族舞蹈的基本动律及傣族幼儿舞蹈组合的仿编。

学习内容

一、基本行礼认识

傣族是中国少数民族之一，傣族人民有着独特的行礼动作，行礼动作主要包括祈福、祝福，在宗教仪式和庆典活动中使用，还有在表达对长辈尊敬和感谢之情时使用。这些动作富有文化内涵，体现了他们对神圣的敬畏和对人际关系的重视。傣族人民相信，通过行礼动作，可以传递出自己的真诚和善意，增进彼此之间的了解和信任。

以行礼手位为例，这个手位动作通常用于表示尊敬和感谢，傣族人民在拜访长辈或接受长辈赠予礼物时会使用这个手位组合来表达他们的敬意和感激之情。

二、基本手位与动作

（一）基本行礼手位

将两只手的手掌合并在一起，指尖向上伸直，两只手同时合十。

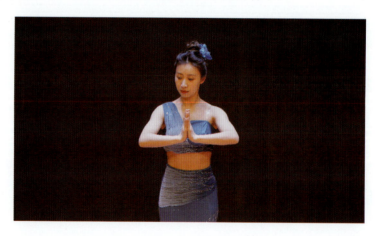

（二）基本动作

1. 垫步

自然体态准备，1拍右脚上步以脚跟压下。da拍左脚以膝部带动上半步，脚掌着地。

提示：此动作可原地进行。

2. 下穿手

自然体态准备，8拍左手旁起至头顶。1—4拍左手经腋下穿至胯旁按掌，右手经体前上托，上身左拧，眼随右手。

(三)组合训练

(1)训练项目名称:《小孔雀》组合训练。

(2)训练内容:傣族的手型与手位练习(行礼、单展翅、胸前交叉立掌、平开立掌、顶上领腕),基本动作(垫步、下穿手)的练习。

(3)训练目的:通过傣族《小孔雀》组合的学习,学生们可以更好地掌握傣族舞蹈的基本动作和节奏,并能运用头、眼、手、脚等部位进行舞蹈表演。

(4)训练组合。

准备1×8拍:面对2点双跪坐,左手单展翅,眼看2点。

1×8拍:保持舞姿不变。

2×8拍:身体回到面对1点双跪坐,双手从体旁到头顶再到胸前合掌,手位从单展翅到行礼。

3×8拍:①—④胯向右挤出,下巴朝8点送出,眼看8点斜下位。⑤—⑧胯向左挤出,下巴朝2点送出,眼看2点斜下位。

4×8拍:双手从行礼到胯旁叉手,身体由大腿带动,4拍向上起伏4拍向下起伏,头左右自由摇摆。

5×8拍:胯向左移动坐到地上,左手扶地,右手手指对3点侧提腕。

6×8拍:右手用手腕带动经过头顶到3点,经过体前画圆到身体右侧斜下,眼随手动,身体转到面对3点而坐,双脚绷脚点地,双手放在体后和身体成40度角。

7×8拍:①—④一拍抬头,双脚脚尖左右交替点地,⑤—⑧双手由前向后用力打开,手指呈扩指,眼看1点。

8×8拍:①—④手指自由快速摆动,⑤—⑧双腿回到跪坐,体对8点,双手呈交叉手。

9×8拍:双手推开至平开立掌,挤左旁腰,呈左手低,右手高,双手推开的时候,双腿上下起伏4次。

10×8拍:双手从准备手到平开立掌,做两次,双腿起伏动律两次,膝盖对一点。

11×8拍:①—⑥前四拍双手从准备手推到平开立掌,做两次,双腿起伏动律一次,⑦双腿跪立,双手提腕至头顶呈顶上领腕,⑧双腿跪坐,双手由手腕带动打开,至体侧。

12×8拍:胯移到左侧坐在地上,左手扶地,指尖对身体,右手孔雀嘴对头,右手向内弯曲。

13×8拍:右手伸直,往3点走,身体转至3点俯卧。

14×8拍:手腕带动手颤动,眼睛看地面。

15×8拍:手腕带动身体回到前一个8拍的姿态。

16×8拍:双手平开,手型为孔雀嘴,①—④右脚起,⑤—⑧左脚起呈正步位站好。

17×8拍:垫步加下穿手前进8拍。

18×8拍:垫步加下穿手后退8拍。

19×8、20×8拍:重复上17×8、18×8拍动作(可以变化队形,前后交替)。

21×8拍:双手提裙向前蹦跳一步先迈右脚,第二步向前跳出的同时左脚向后抬起,头看后脚方向。两拍一次,反面动作相同,脚相反,一共做四次下场。队形两排,一排向7点方向下场,另一排向3点方向下场。

组合结束。

(5)动作要领。

做组合时注意手型与手位的配合,起伏动律是通过呼吸和膝盖的屈伸来完成的,这种动律不仅展示了舞蹈者的柔韧性和力量,也增加了舞蹈的动态美感。

(四)学习小结

通过学习傣族儿童舞蹈加强傣族舞蹈基本手位、下穿手和垫步的训练,更好地熟悉傣族舞蹈的基本体态特征和动律特点,为之后仿编傣族舞蹈打下基础。

知识拓展

幼儿舞蹈赏析

作品名称:《采桑谣》。

作品音乐:《采桑谣》。

赏析提示:舞蹈中运用傣族基本韵律和基本手位、步伐,展现了儿童结伴在田野上采桑叶的美好景象,歌曲节奏欢快灵动,歌词朗朗上口,通过学习组合了解傣族舞蹈的风格特点,适应傣族独特的舞蹈韵律。

三、任务检测

(一)课后任务1

课下分小组练习组合训练,由组长带领小组成员熟悉音乐节奏和动作要领,对本任务内容进行探讨,以小组形式拍摄《小孔雀》舞蹈视频提交。

评价表

学习名称:　　　　　　　姓名:

项目名称	自我评价 (占比20%) 满分100分	小组评价 (占比20%) 满分100分	教师评价 (占比60%) 满分100分
组合完成质量 (0分~20分)			
动作规范性 (0分~20分)			
情感表达 (0分~20分)			
团队合作 (0分~20分)			

续表

项目名称	自我评价 （占比20%） 满分100分	小组评价 （占比20%） 满分100分	教师评价 （占比60%） 满分100分
学习态度 （0分～20分）			
合计			
最终成绩：_____			

(二)课后任务2

根据本节课内容编排适合儿童表演的傣族舞蹈组合。

(1)仿编提示：分组创编傣族儿童舞蹈，在表现出傣族舞蹈风格特点的同时，突出童心和童趣，充分发挥自己的创造力。

(2)音乐选择：选择2/4拍节奏的傣族特色幼儿音乐，如《雨竹林》《金孔雀轻轻跳》等，根据音乐情绪和节奏，将所学的组合动作融进音乐。仿编可参考的作品资料有《凤尾竹下》《水乡傣族》等。

(3)队形变化：通过队形的变化，展现出动作的流动性、组合的丰富性以及小组团队的协作精神。

评价表

学习名称：　　　　　　　姓名：

项目名称	自我评价 （占比20%） 满分100分	小组评价 （占比20%） 满分100分	教师评价 （占比60%） 满分100分
舞蹈主题 （0分～15分）			
舞蹈结构 （0分～15分）			
舞蹈音乐 （0分～15分）			
舞蹈动作 （0分～15分）			
队形调度 （0分～10分）			
情绪表达 （0分～10分）			
团队协作 （0分～10分）			

续表

项目名称	自我评价 （占比 20%）	小组评价 （占比 20%）	教师评价 （占比 60%）
	满分 100 分	满分 100 分	满分 100 分
学习态度 （0 分～10 分）			
合计			
最终成绩：_____			

项目三　蒙古族舞蹈的训练和仿编

任务一　蒙古族舞蹈赏析与动作元素的训练

 学习导入

蒙古族是一个历史悠久、勤劳勇敢的少数民族,长期生活在辽阔的草原上,从事游牧活动。他们的歌舞同他们游牧的生活方式紧密相连,反映这个游牧民族所有的民族个性和风格。本任务的学习集中在肩部、手部、臂部和步法的训练,将蒙古族舞蹈的基本体态特征贯穿于训练的始终,并在情感、形态、气息、发力中体现一种"圆形、圆线、圆韵"的思维观念。

 学习目标

(1)理解蒙古族舞蹈的热情、剽悍、有力、内在的韧性、外在的刚健等风格特点及其与民俗文化之间的关系。
(2)能准确地表现出蒙古族舞蹈的舞姿造型、步法和上身松弛、交错平扭及划圆等基本动律特点。
(3)能根据教学要求,收集蒙古族舞蹈相关信息,拓宽蒙古族舞蹈视野,并根据需要进行筛选、整合。

 重难点

重点:蒙古族舞蹈的基本动律元素(基本体态、手型、手位、脚位、耸肩、硬肩动律)。
难点:蒙古族舞蹈的基本动律知识拓展。

 课前预习

"蒙古"这一名称较早记载于《旧唐书》和《契丹国志》,其意为"永恒之火",别称"马背民族"。蒙古族发祥于额尔古纳河流域,史称"蒙兀室韦"。我国的蒙古族现主要分布在内蒙古,其余分布在新疆、青海、甘肃、辽宁、吉林、黑龙江等省区。我国的蒙古族主要集中居住在内蒙古高原上,在辽阔的草原

上,世代逐水草而居。我国的蒙古族是能歌善舞的民族,民歌分长、短调两种,主要乐器是马头琴,喜爱摔跤运动。蒙古包和勒勒车是他们游牧生活的伴侣。辽阔的草原畜牧生活培养了蒙古族人民勇敢、热情、直爽的性格,形成了蒙古族舞蹈热情、剽悍、有力的基本风格特点。蒙古族民间舞通过模仿矫健的大雁、活泼多样的马步、热烈的摔跤和欢乐的挤奶等来反映他们热爱广阔美丽的草原、热爱家乡的美好情感。

"安代"是最具群众性的即兴歌舞,人数不限,一人领歌、众人相合,舞者手持绸巾,歌起舞随,动作简单奔放,气氛欢腾热烈。"安代"盛传于科尔沁草原,是广大人民喜闻乐见的艺术形式,在全国有较大影响。

"酒盅舞"属礼仪性质的舞蹈,舞者双手各持两个酒盅,随着音乐的旋律叩击,发出悦耳清脆的声响,是酒席间常出现的舞蹈形式之一。"酒盅舞"端庄稳健,含蓄柔美,具有蒙古族女性特色,舞蹈内容包括请安、敬酒等过程。舞蹈技巧体现在叩击盅子及双臂和后背的细腻表现,技巧高者可头顶酒碗,舞蹈时席间充满祥和气氛。

"筷子舞"流传于鄂尔多斯高原,是蒙古族具有代表性的传统民间舞蹈形式之一,凝聚了蒙古族人民热爱生活的情感和艺术创造的智慧。"筷子舞"借筷抒情,沉稳豪放,优美矫健,在民歌的哼鸣中韵味十足。

此外,不同地区都有不同风格和动作特点的民间舞蹈,如图腾舞、风俗舞、祭祀舞、寓言舞。

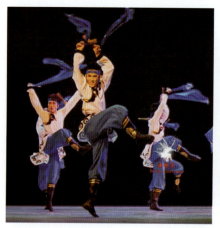
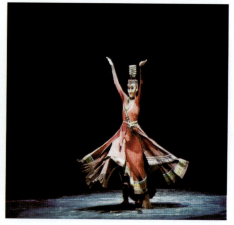

预习练习

(1)在蒙古族舞蹈中,常常出现以模仿动物形象为主题的舞蹈作品,这些动物是什么?
(2)在传统的蒙古族舞蹈中常运用到哪些道具?

学习内容

一、基本体态与动律认识

蒙古族被称为"马背民族",由于长期骑马的缘故,蒙古族舞蹈动作以脚下的灵活

蒙古族舞蹈——体态组合

敏捷、肩部的松弛自如、臂和腕部的柔韧优美相结合为特点,加以沉稳的气质,形成了蒙古族舞蹈的特有风格。游牧民族喜爱雄鹰、大雁和天鹅。因此,在蒙古族舞蹈中,男子舞蹈经常出现鸿雁高飞的舞姿,女性的动态常模拟天鹅的形象,形成了特有的体态和动律。

(一)基本体态

身体对 2 点方向,右踏步,双叉腰,提胯、立腰、拔背;上身略左拧,重心略偏后呈微靠状,目视 8 点方向。

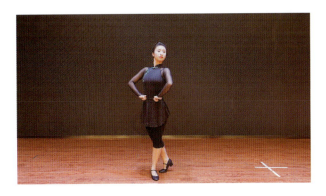

(二)基本动律

由于受生活环境和佛教的影响,蒙古族舞蹈形成了挺拔端庄的体态和"圆"形态的动作动律,除此之外还有横摆、上下、拧转、绕圆、点顿等主要动律。

(1)横摆动律:发力在腰,上身横向摆动,有横向的延伸感。

(2)拧转动律:保持后躺的基本体态,整个身体横向拧动,配合下肢的蹲起做 2 点、8 点方向的连接。

二、基本手型、手位与脚位

(一)基本手型

1. 平掌

四指并拢,虎口自然打开,五指自然放松。

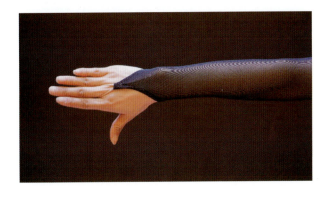

2. 自然掌

五指自然平伸。

3. 空握拳

空心握拳。

4. 执鞭手

在空握拳的基础上，食指伸出。

（二）基本脚位

1. 正步

双脚自然并拢，脚尖对前。

2. 小八字

脚跟并拢,脚尖自然外开,呈"八"字状。

3. 大八字

小八字基础上,双脚相距约一脚距离。

4. 踏步(以右为例)

小八字基础上,右脚向左斜后方向撤半步,前脚掌撑地,双膝内侧相靠。

5. 虚丁位

右脚前左脚后,右脚掌点地,重心后靠双膝略屈。

(三) 基本手位

1. 叉腰

双手空握拳,大拇指张开,四指第一关节插于胯骨处,手腕自然下压。

2. 胯前按手

双手在胯前按手,指尖相对,呈圆弧形。

3. 体前斜下手

双手于体前斜下平伸,与肩同宽。

4. 体前侧斜下手

双手于体前侧斜下平伸。

5. 平开手

双手向体旁平伸,手臂略呈圆弧形。

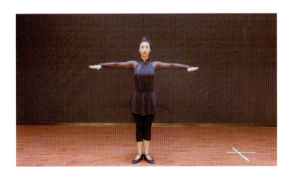

6. 斜上手

双手向体侧斜上平伸。

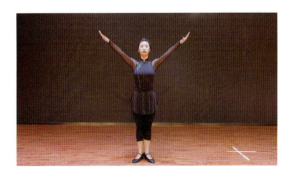

7. 肩前折臂

双折臂至肩前,双肘与肩平,自然按掌。

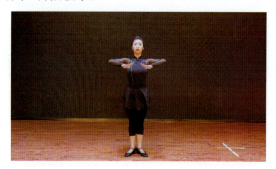

8. 胸前交叉

双手胸前交叉,手背相对。

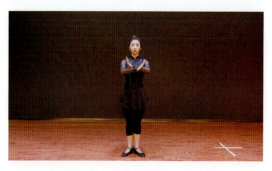

9. 点肩折臂

双折臂与肩平,中指点肩。

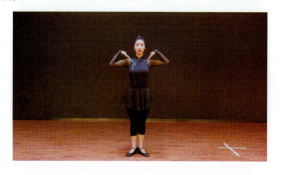

10. 双手半握拳叉腰

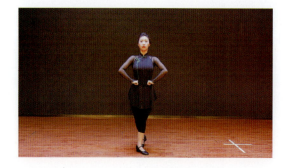

11.胸前按手

双手在胸前按手,指尖相对,呈圆弧形。

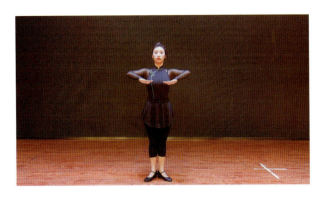

(四)组合练习

(1)训练项目名称:蒙古族舞蹈基本体态组合训练。

(2)训练内容:蒙古族舞蹈基本体态、基本手位(叉腰、胯前按手、斜下手、胸前按手、平开手、斜上手、肩前折臂、胸前交叉)、侧行礼、正行礼、敬酒。

(3)训练目的:通过体态组合的练习,学生能够充分掌握蒙古族的基本体态及手位。

(4)训练组合。

前奏1×8、2×8拍:场外候场。

1×8拍:①—④双手体后柔臂左右一次,碎步进场背对1点,⑤—⑧体对5点做踏步位自然体态,双手自然下垂。

2×8拍:同1×8拍动作一样。根据人数可以变化队形,依次进场。

3×8拍:①—④踏步位自然体态不变,双手平掌,掌心朝上从体侧托起到旁斜上位,再掌心朝下手肘带动往下走到胯前按手,双手落下的同时身体拧向4点,头看4点斜上。⑤—⑧半蹲脚掌带动,舞姿不变,身体从4点向右转到1点眼看2点。

4×8拍:①—④向2点做胸背一次,⑤—⑧向左横摆动律一次,双手慢慢往外推开,⑦左手快速收回再打开,⑧保持不动。

5×8拍:①—④左侧行礼一次,⑤—⑧右侧行礼一次。

6×8拍:正行礼一次。

7×8、8×8拍:同5×8、6×8拍动作相同。这四个八拍可以分为两组交替进行,一组做行礼时,另一组碎步绕圈,再交换。

9×8、10×8拍:敬酒动作一次。

11×8拍:保持双手动作不变,向左碎步一圈。

12×8拍:①—②左脚上步呈踏步位,双手做体前斜下手,③—④右脚向前踏步,手为胯前按手,⑤手做胸前交叉,⑥做肩前折臂,⑦—⑧到平开立掌,脚不动。

13×8拍:上左脚,双手经头顶到胸前交叉往下到体旁,再提腕慢慢到旁斜上提腕,da拍手腕快速往下压到旁按手,转一圈。

14×8拍:①—④向8点上右脚呈踏步位的同时,双手提腕到体前斜下手,身体向右横拧,右手打

开,⑤收右手,⑥打开右手的同时屈膝,⑦保持,⑧向左转体一圈。

15×8拍:同14×8拍动作一样,方向相反。

16×8拍:①—④脚往6点迈出,双手从体后摊手打开到旁斜上位,重心在左脚,双腿打直,⑤右脚收回呈踏步位半蹲,双手到半握拳叉腰。⑥—⑧身体向上慢慢直立。

17×8拍:①—④脚往4点迈出,双手从体后摊手打开到旁斜上位,重心在右脚,双腿打直,⑤—⑧左脚收回踏步右脚往4点再迈一步,双腿打直,重心在右脚,双手到半握拳叉腰。

18×8拍:①—④左脚收回呈踏步半蹲,向左转体一圈,⑤—⑧呈前踏步位,眼看1点。

19×8拍:左脚向前迈一步,右脚跟上呈小八字位,双手回到胯前按手,自然体态。

组合结束。

(5)动作要领。

站姿:首先,需要踏步位站好,身体面向2点方向,身体拧转与靠后;接着,身体需要进行拧转,并稍稍向后靠,同时提肋,重要的是保持立腰拔背的姿势,而不是压腰。在此基础上,舞者需要抬头看斜上方,展现出辽阔的感觉,眼睛放远,大拇指不能像傣族舞蹈中那样关回去,而是需要撑开,拉开基本体态。

(五)学习小结

此组合让学生对蒙古族舞蹈的自然体态、脚位、手型有一个初步的了解和掌握。

三、蒙古族舞蹈常见手臂动作

(一)弹拨手

基本体态准备,自然掌形,手掌外延发力下弧线弹出、拨回,弹拨动作短促,身体可随之略有起伏、左右晃动。

蒙古族舞蹈——硬腕组合

(二)柔臂

基本体态准备,以肩带大臂、大臂带小臂,延伸至手腕、指尖,呈连绵不断的大波浪运动。通常在某一手位上进行柔臂称小柔臂,在斜下手、平开手和斜上手之间进行柔臂称大柔臂。

(三)胸背

小八字、垂手准备,从胸、背部发力,由胸、背、颈、头部依次收缩或依次展开的状态。

提示:胸背训练幅度可大可小,幅度加大时需加上腰部、膝部的屈伸;可慢做、快做,慢做时强调延伸感,快做时强调顿挫感。

(四)组合练习

(1)训练项目名称:蒙古族舞蹈硬腕组合训练。

(2)训练内容:蒙古族舞蹈硬腕动律、脚位(踏步)、手位(叉腰、胯前按手、斜下手、胸前按手、平开手、斜上手、肩前折臂、胸前交叉)、弹拨手。

(3)训练目的:通过蒙古族舞蹈硬腕的练习,锻炼手腕的灵活性,学生能够充分掌握硬腕的发力方式以及与各个手位的配合,体会并掌握蒙古族舞蹈的风格特征。

(4)训练组合。

前奏:1×8拍:小八字,基本站立体态。

前奏:2×8拍:①—④右脚往外打开呈大八字半蹲,双手掌型手由胸前交叉到旁平位,低头,⑤—⑧右脚收回,左脚后面呈踏步,双手回到半握拳叉腰,眼看1点。

1×8拍:右脚向前一步,踏步位半蹲,双手体前斜下硬腕四次眼看8点。

2×8拍:左脚向前一步,踏步位半蹲,双手旁斜下硬腕四次眼看2点。

3×8拍:右脚向前一步,踏步位直立,双手平开手硬腕四次眼看1点。

4×8拍:左脚向前一步,踏步位直立,双手斜上手硬腕四次眼看1点。

5×8拍:①—④右脚向3点点地错步一次到踏步,双手做弹拨手,⑤—⑧肩前折臂硬腕两次。

6×8拍:①—④左脚向7点点地错步一次到踏步,双手做弹拨手,⑤—⑧肩前折臂硬腕两次。

7×8拍:①—④右脚往4点退一步,重心在右脚,双手快速落到体前侧斜下手两次,⑤—⑧脚不动,手提腕到右手平开左手旁斜上手硬腕两次。

8×8拍:同7×8拍动作相同,方向相反。

9×8拍:①—②右脚向2点呈弓步,双手提腕至头顶快速落下到胸前交叉压腕推出,再提腕到右手平开左手斜上硬腕一次,③—④右脚收回呈踏步,右手斜上左右平开提腕,⑤—⑧手位保持不变,自由转体一圈。

10×8拍:同9×8拍动作相同,方向相反。

11×8拍:①—②左脚向7点迈步,③—④右脚收回呈踏步,双手胸前按手交替提压腕一次,⑤—⑧动作相同,节奏变快一倍。

12×8拍:同11×8拍动作相同,方向相反。

13×8拍:①—④左脚开始跟步两次,左前斜下手硬腕两次,⑤—⑧右脚开始跟步两次,右前斜下手硬腕两次。

14×8拍:双手由右往上提至头顶,往右交替硬腕八次。左脚平步往前走。

15×8拍:同14×8拍动作相同,方向相反。

16×8拍:①—②右踏步一位手提腕,③—④吸左脚到左踏步,双手提腕到头顶快速落下,到左手胸前按右手,⑤—⑧平开手交替提压腕两次。

17×8拍:①—②左脚向8点上步右脚吸腿,左手旁斜上右手平开手提腕,③—④左踏步,⑤—⑧平开手交替提压腕两次。

18×8拍:同17×8拍动作相同,方向相反。

19×8拍:造型,左踏步勒马手。

组合结束

(5)动作要领。

蒙古族舞蹈硬腕是一种以手腕发力为主的动作,其基本要领包括以下几点。

①动作幅度不宜过大,强调干脆和力度,动作时手腕主动,脆而有棱角,但不能僵硬。手掌随动,

手指保持平直感。

②在做硬腕的过程中,要注意找到正确的发力感,即手腕的提压动作应该呈现瞬间爆发的力量,而不是一直绷紧使劲。

③练习时可以尝试不同的位置,如旁斜下位硬腕、前斜下位硬腕、旁平位硬腕、胸前硬腕等,以熟悉和掌握硬腕的动作要领。

④结合舞蹈中的其他动作,如踏步位交替硬腕、原地垫步顺方向硬腕等,以增强舞蹈表现力和流畅性。

(五)学习小结

通过蒙古族舞蹈组合的学习,学生充分掌握硬腕动律是蒙古族舞蹈非常独特的风格动作,该动作通常伴随着头部的自然摆动,两个手掌的五指自然平伸,由腕部带动手掌有弹性地提、压。切忌手指主动,要突出腕部的顿挫感,干脆利落,柔中带刚。

知识拓展

作品名称:《牧歌》。

舞蹈编导:丁伟。

舞蹈音乐:李沧桑。

作品形式:双人舞。

赏析提示:蒙古族双人舞《牧歌》把人们从喧嚣的城市带到了宁谧宽广的大草原,让人们仿佛闻到了阵阵乳香,让心灵也像大雁一样自由飞翔。该作品以情感为主线,情景交融,揭示出丰富的情感和意蕴,热情地赞颂了蒙古草原的迷人景色和蒙古人的精神风貌,高度概括地反映了生机盎然、欣欣向荣的草原风情,洗练地表现了草原人民朝气蓬勃的青春活力。

《牧歌》的出现在当时具有非常重要的意义。它为民族民间舞蹈如何脱离风俗展览,反映新的生活内容提供了一个新思路,也为民族民间舞脱"俗"求"雅"提供了一个很好的例证。尤其是在双人舞创编上的尝试,《牧歌》为民族民间双人舞的创编提供了一个思考。长久以来中国民族民间双人舞的编排受西方芭蕾影响很深,尤其是在刻画人物形象和性格方面更显得单薄无力。在《牧歌》中,编导的动作编排是从人物性格和形象刻画出发,而不是一味照搬芭蕾双人舞的模式。在模拟大雁双宿双栖时,也运用了芭蕾双人舞的编排模式,在这个地方,采取这种形式是和内容相适应的,而且这种形式的运用也为模拟"物象"增色不少,具有很好的审美效果。但当舞蹈进行到具体"人物形象"刻画时,可以看到,编导丢弃了芭蕾双人舞的模式,在努力寻找着一种适合中国文化审美的,具有中国特性和民族特性的双人舞编排手法。以往也有人尝试过该思路,但大多都是两个人做一样的动作,只能叫"二齐跳",并非双人舞的概念。在《牧歌》中,编导通过动作的反差对比、高低空间的反差、空间的补位等手法和民族民间舞蹈语汇相融合,形成了一种适合中国民族民间舞蹈用力方式和运动轨迹的双人舞编排手法,并通过两个人正负结构、对抗力、反作用力等功能性动作的运用,使双人舞形式多变、姿态优美,准确刻画和反映出蒙古族青年男女各自的形象和气质。

四、任务检测

课下分组练习蒙古族舞蹈基本动律组合《鸿雁》,以小组形式拍摄《鸿雁》舞蹈视频提交。

学习评价表

学习名称:　　　　　　　　姓名:

项目名称	自我评价 (占比15%) 满分100分	小组评价 (占比15%) 满分100分	教师评价 (占比60%) 满分100分
动作完成情况 (0分~10分)			
动作规范性 (0分~10分)			
情感表达 (0分~10分)			
节奏感 (0分~10分)			
仿编能力 (0分~10分)			
团队合作 (0分~10分)			
时间观念 (0分~10分)			
接受能力 (0分~10分)			
学习态度 (0分~10分)			
出勤率 (0分~10分)			
合计			

最终成绩:＿＿＿＿＿＿

任课教师＿＿＿＿＿＿

任务二　蒙古族儿童舞蹈《快乐牧童》的表演和仿编

蒙古族儿童舞蹈——快乐牧童

 学习导入

蒙古族主要聚居于我国北部的内蒙古自治区,有着悠久的历史和辉煌的文化,歌舞是蒙古族人生活的一部分,蒙古族儿童舞蹈更表达了不一样的情绪状态。

 学习目标

（1）能根据蒙古族舞蹈的基本动律特征及幼儿年龄特点,小组合作仿编蒙古族幼儿舞蹈组合。
（2）强化对蒙古族舞蹈的审美感受,进一步激发对蒙古族舞蹈的热爱之情。

 重难点

重点:蒙古族舞蹈耸肩、笑肩、硬肩。
难点:蒙古族勒马手。

 课前预习

蒙古族人因长期骑马限制了其腿的活动而导致肩部松弛,使肩部能够发出异常丰富的动作。蒙古包内场地狭小,舞步不能充分施展,上肢表现力得到了充分的展现。本任务以肩为主要动作对蒙古族舞蹈进行训练。

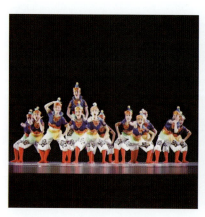 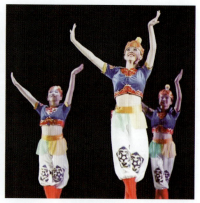

 预习练习

蒙古族民间舞蹈有哪些种类?

 学习内容

一、蒙古族舞蹈风格要领认识

蒙古族舞蹈最显著的特点之一是变化多端而富有表现力的肩部动作,从中可以体察出蒙古人个性中内在、含蓄、沉稳的一面,更能看到蒙古族人民刚毅、淳朴的性格特征和诙谐、风趣的乐观精神。肩部动作要沉肩、松弛,以区别不同肩部动作的不同节奏特征。

二、肩的训练

(一)学习内容

1. 硬肩

双叉腰准备,双肩前后交错,铿锵有力。

2. 笑肩

双叉腰准备,同耸肩,幅度略小,重拍在下。

3. 耸肩

双叉腰准备,肩头上下耸动,重拍在上。

4. 体前双勒马

踏步,略屈膝,双手空握拳,于体前呈圆形(左外右里)屈臂勒马,上身前俯。

(二)组合训练

(1)训练项目名称:蒙古族儿童舞《快乐牧童》组合训练。

(2)训练内容:硬肩、耸肩、笑肩、勒马手、硬腕。

(3)训练目的:通过蒙古族儿童舞《快乐牧童》组合的学习,解决肩部僵硬问题,使之更加灵活、松弛,提高身体局部支配能力,学生可以更好地掌握蒙古族舞蹈的基本动作和节奏,并能运用头、眼、手、脚等部位进行舞蹈表演、配合,提高上、下身的协调配合能力。

(4)训练组合。

准备1×8、2×8拍:双脚跪坐,脚跟靠拢,双膝盖打开分别对2、8点方向,双手叉腰手。

1×8拍:①—④体对8点笑肩两次,眼看1点,⑤—⑧肩前折臂做硬腕两次。

2×8拍:①—④体对2点笑肩两次,眼看1点,⑤—⑧前平位做硬腕两次。

3×8拍:起右脚,左脚跪立,双手成平开手做硬腕四次。

4×8拍:起左脚,双脚小八字直立,双手呈斜上手做硬腕四次。

5×8拍:①—④左脚向8点迈步,右脚跟上虚点,双手从旁斜上快速由手腕带动从体旁滑下,再提腕至前平位,身体面对8点向前倾斜,做硬腕两次,⑤—⑧方向相反,动作相同。

6×8拍:重复5×8拍动作一次。

7×8拍:①—④姿态不变,双手呈勒马手,双腿屈膝三次,节奏一慢两快,⑤—⑧方向相反,动作相同。

8×8拍:重复7×8拍动作一次。

9×8拍:①—④脚做踏步位,双手做半握拳叉腰,向前做硬肩四次,⑤—⑧舞姿不变,身体向后做硬肩四次(可变化队形,如两个人面对面一前一后)。

10×8拍:膝跳步旁按手转圈。

11×8、12×8拍:重复9×8、10×8拍动作。

13×8拍:①—②右脚向3点迈步,左脚跟上虚点地,半蹲,双手在右耳旁击掌两次,③—⑧左脚向7点打开,重心移到左脚,双手叉腰做耸肩一次,两拍一次,再交替,一共做三次耸肩。

14×8拍:重复13×8拍动作,但方向相反。

15×8、16×8拍:重复13×8、14×8拍动作,改变身体方向,两个人面对面击掌。

17×8拍:①—④脚做踏步位,双手做半握拳叉腰,向前做硬肩四次,⑤—⑧舞姿不变,身体向后做硬肩四次(可变化队形,如两个人面对面)。

18×8拍:膝跳步旁按手转圈。

19×8、20×8拍:重复17×8、18×8拍动作。

组合结束:最后造型,左手旁平右手旁斜上提腕,脚做踏步(造型可以自由改变)。

(5)动作要领。

硬肩是肩部动作的基础,可以呈基本姿势站立,以肩部为核心前后耸动,双臂跟随摆动。这个动作通常会与硬腕一起出现在蒙古族舞蹈中。做硬肩动作时,一定要注意内在的柔韧性,要能控制住肩部,来回流畅。动作时一定不要是僵硬的,幅度过大,手臂不动。肩部一定要松弛,利用手腕和手臂辅助来回。尤其注意不要缩脖子。

(三)学习小结

在做肩部动律时,身体必须松弛灵活,不能死板僵硬。各种肩部运动都是圆周运动,也就是以肩为轴心进行前后或者上下的划圆运动。在做本组合时,记住气息、肩部动作、脚步动作都要统一,该沉气的时候一定要沉住气,不能飘。

> **知识拓展**
>
> <p align="center">幼儿舞蹈赏析</p>
>
> 作品名称:《鸿雁高飞》。
>
> 作品音乐:《鸿雁高飞》。
>
> 编导:徐萌 王涛。
>
> 赏析提示:该舞蹈展现了孩子们站在草原,时而嬉戏、时而变成群雁在蓝天翱翔的美好景象,舞蹈中大量运用蒙古族的肩、臂的动律生动形象地展现了"鸿雁高飞"的壮观景象。通过赏析该作品,学生能够了解蒙古族舞蹈的风格特点,感受蒙古族独特的舞蹈韵律。

三、任务检测

(一)课后任务1

课下分小组练习组合训练,由组长带领小组成员熟悉音乐节奏和动作要领,对本节课内容进行探讨,以小组形式拍摄《快乐牧童》舞蹈视频提交。

<p align="center">评价表</p>

学习名称:　　　　　　　　姓名:

项目名称	自我评价 (占比20%) 满分100分	小组评价 (占比20%) 满分100分	教师评价 (占比60%) 满分100分
组合完成质量 (0分~20分)			
动作规范性 (0分~20分)			
情感表达 (0分~20分)			
团队合作 (0分~20分)			
学习态度 (0分~20分)			
合计			
最终成绩:_____			

(二)课后任务 2

根据本任务内容编排适合儿童表演的蒙古族舞蹈组合。

(1)仿编提示:分组创编蒙古族儿童舞蹈,在表现出蒙古族风格特点的同时,突出童心和童趣,充分发挥自己的创造力。

(2)音乐选择:选择蒙古族特色的幼儿音乐,如《草原就是我的家》《吉祥三宝》《草原英雄小姐妹》等。根据音乐的节奏和情绪,配上本任务所学动作,进一步感受蒙古族舞蹈的风格特点。

(3)队形变化:通过队形的变化,展现出动作的流动性,组合的丰富性以及小组团队的协作精神。

评价表

学习名称:　　　　　　　姓名:

项目名称	自我评价 (占比 20%) 满分 100 分	小组评价 (占比 20%) 满分 100 分	教师评价 (占比 60%) 满分 100 分
舞蹈主题 (0 分~15 分)			
舞蹈结构 (0 分~15 分)			
舞蹈音乐 (0 分~15 分)			
舞蹈动作 (0 分~15 分)			
队形调度 (0 分~10 分)			
情绪表达 (0 分~10 分)			
团队协作 (0 分~10 分)			
学习态度 (0 分~10 分)			
合计			

最终成绩:_____

项目四　维吾尔族舞蹈的训练和仿编

任务一　维吾尔族舞蹈赏析与动作元素的训练

学习导入

新疆位于我国西北地区。说起新疆的舞蹈，人们首先想到的就是维吾尔族舞蹈（简称维族舞）。中国维吾尔族自古居住在中国的西北部，有着历史悠久的文化艺术传统。维吾尔族舞蹈继承古代鄂尔浑河流域和天山回鹘族的乐舞传统，又吸收古西域乐舞的精华，经长期发展和演变，形成具有多种形式和特殊风格的舞蹈艺术，广泛流传在新疆维吾尔自治区各地。

维吾尔族人民伴随着他们的游牧生活创造了独具民族特色的歌舞形式和独有的民族舞蹈风格，在当时的民间舞蹈中得以表现，并在今天的民间舞蹈中遗存下来。在新疆，无论是七八岁的孩童，还是七八十岁的老人都能翩翩起舞，因此有"歌舞之乡"之称。

学习目标

（1）通过学习维吾尔族舞蹈，感受维吾尔族民族特色，了解维吾尔族舞蹈的热情奔放、优美动人。

（2）熟练掌握维吾尔族的基本体态与动律、基本手位与手型、基本脚位与步伐及舞蹈组合，提高肢体协调性和综合表现能力。

（3）感受维吾尔族舞蹈的魅力，培养学生对于少数民族文化的兴趣和热爱。

重难点

重点：维吾尔族摇身、点颤动律要求"颤而不窜"，膝部既有控制性，又富有弹性，还要注意维吾尔族女性特有的"辫子"的感觉。

难点：在做摇身、点颤动律时，强调节奏及呼吸把握。

课前预习

新疆维吾尔族是我国最热爱舞蹈的少数民族之一，维吾尔族舞蹈艺术来源于维吾尔族人民的生活，是人民智慧的结晶。舞蹈中，从头、肩、腰、臂、肘、膝到脚等身体各部分的运用较为细致，尤其是手腕和舞姿的变化极为丰富，再配合传神的眼神，使维吾尔族舞蹈活泼优美，步伐轻快灵巧，感染力很强。

昂首、挺胸、直腰是维吾尔族舞蹈体态的基本特征。通过动、静的结合和大、小动作的对比以及移颈、翻腕等装饰性动作的点缀，形成维吾尔族舞蹈热情、豪放、稳重、细腻的风格韵味。维吾尔族舞蹈大致可分为自娱性舞蹈、礼俗性舞蹈和表演性舞蹈。

"赛乃姆"就是一种自娱性舞蹈，不管是什么场合，只要是喜庆的日子，男女老少都来跳舞，自由进场，即兴发挥，还可以和场外的人进行交流，邀请围观者进场一同跳舞，使人感到亲切，气氛融洽。人们在乐鼓声中、伴唱声中翩翩起舞，直到尽兴。

还有一种非常有特点的舞蹈是多朗舞。多朗舞来自塔里木盆地多朗地区（中国西北）。多朗舞有着结构严谨的舞蹈形式，开始跳舞以双人对舞为主，多少对不限，中途是不能退场的，直跳到竞技开始，竞技是旋转，随着乐曲的不断变化，竞技的人逐渐减少，直到只剩下一个人，这时到了舞蹈的高潮，在众人的喝彩声中结束。多朗舞自始至终都在"多朗木卡姆"的音乐伴奏下进行，热烈而欢快，是维吾尔族人民非常喜爱的一种舞蹈。

预习练习

现流传于新疆各地的民间舞蹈主要形式有哪些？

学习内容

一、基本体态与动律认识

维吾尔族舞蹈在舞蹈体态方面强调昂首挺胸、立腰,给人一种挺拔、傲气的感觉,这一体态是由杰出的维吾尔族舞蹈家康巴尔汗将芭蕾舞训练方法和维吾尔族的舞蹈相结合形成的,既有东方沉稳之美,又有西方直立向上的美感。

维吾尔族舞蹈——体态与手位组合训练

(一)基本体态

脚下小八字站立,拔背,立腰,昂首挺胸,气息下沉,平视前方。

(二)基本动律

1. 摇身动律

以鼻尖带动头和肩胛骨,形成推送慢、收回快的前后摇动,应特别注意摇动的附点节奏与下身点颤动律的协调配合。

2. 点颤动律

主力腿膝部一拍一颤带动胯部及上身,动力腿前脚掌点地,重拍在下。

二、基本手型与手位练习

(一)基本手型

1. 掌型

拇指张开,另外四指并拢,指尖自然平伸。

2. 兰花指

中指指尖下压,大拇指去找中指指腹,食指、无名指、小拇指微微向中间靠拢。

3. 拇指冲

拇指竖起,其余四指握空心拳。

(二)基本手位练习

1. 一位(提裙手)

双手在身体两侧抬起至25度,双手兰花指压腕,指尖朝外。

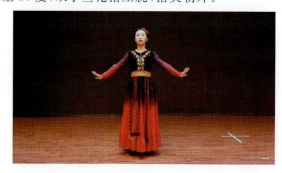

2. 二位（平开手）

双臂呈圆弧形与肩齐平，压腕立掌兰花指，指尖高于肩。

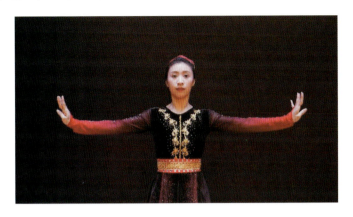

3. 三位（圆顶手）

双臂呈圆弧形于头顶上方，手心朝上，指尖相对，推腕。

4. 四位（点肋手）

左手三位，右手指尖点肋，压腕立掌兰花手。

5. 五位（花朵式）

右手屈臂，压腕立掌兰花指于下巴处，左手屈臂指尖于右手手肘处。

6. 六位（顺风手）

右手于三位手，左手于二位手，双手压腕立掌兰花指。

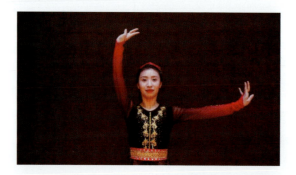

7. 七位（单翅点胸手）

左手于二位手，右手屈臂于胸前一拳头距离，双手压腕立掌兰花指。

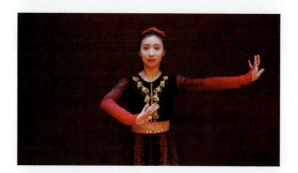

8. 八位（托帽手）

右手托于头右后侧做托帽状，左手兰花手抬至于左斜前。

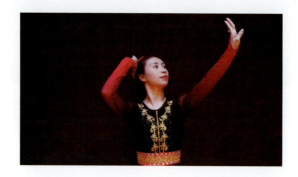

9. 九位(窥看手)

左手于胸前,右手于额前,双手手心朝下。

10. 十位(叉腰手)

双手掌心向下,四指并拢,虎口叉于腰间,肘部微微向前。

11. 弹指

兰花指手型,指尖带动向上弹动,重拍在上。

(三)组合训练

(1)训练项目名称:体态动律与手位组合训练。

(2)训练内容:维吾尔族舞蹈基本体态与动律(移颈、摇身动律、点颤动律)、十个手位(提裙手、平开手、圆顶手、点肋手、花朵式、顺风手、单翅点胸手、托帽手、窥看手、叉腰手)以及手上基本动作弹指。

(3)训练目的:通过体态动律与手位组合的练习,学生能够充分掌握维吾尔族舞蹈的基本体态及十个手位。

(4)训练组合。

前奏1×8、2×8拍:造型。

①第一段。

1×8拍:①—④左脚上步呈小八字,双手交叉于一位手,⑤—⑧双手弹指。

2×8拍:①—④双手于二位手,⑤—⑧双手弹指。

3×8拍:①—④双手胸前交叉于三位,⑤—⑧双手弹指。

4×8拍:①—④右脚上步左脚屈膝跪地,双手曲肘,压腕立掌手心对1点,右手高于额头,左手于

胸前,⑤—⑧花朵式,两次移颈。

5×8拍:①—④双手顺风手,⑤—⑧晃身,弹指。

6×8拍:①—④双手单翅点胸手,⑤—⑧晃身,弹指。

7×8拍:①—④右脚上步站立提裙手,半脚尖自绕一圈,⑤—⑧踩脚站小八字,托帽手。

8×8拍:①—④双手正九位,⑤—⑧移颈。

间奏5678:⑤—⑥右脚2点上步踏步,左手叉腰右手窥看手位;⑦—⑧做反面。

②第二段。

1×8拍:①—②双手打开摊掌,位于点肋手,③—④右脚跳踏步,双手交叉至耳旁、头旁,双手打开摊掌转圈,⑤—⑥左脚上步小八字双手叉腰,⑦—⑧左右左晃身。

2×8拍:①—⑧做反面。

3×8拍:①—②右脚旁迈步双手摊掌从7点划至托帽手,③—④盘手转圈,⑤—⑧做反面。

4×8拍:①—④左脚上步提裙,⑤—⑧转身向后走。

③结束:造型。

(5)动作要领。

做摇身动律时,在保持立腰、拔背的基本体态的基础之上,随着节奏,鼻尖带动头部运动,以腰为轴,使躯干进行左右或者前后均速地晃动。在"晃动"过程中,强调假想身后长辫子的摇摆感。

(四)学习小结

通过维吾尔族舞蹈体态动律与手位组合的训练,在动与静的结合,大与小动作的对比以及移颈、翻腕等装饰性动作点缀,学生能够感受维吾尔族舞蹈的热情、豪放、稳重、细腻的风格韵味,了解维吾尔族舞蹈的基本特色。

三、基本脚位与步伐练习

维吾尔族舞蹈——基本步伐组合训练

(一)基本脚位练习

1. 小八字

双脚脚跟靠拢,双脚脚尖打开,对左右前角。

2. 前点位

在自然位基础上,一脚向前伸出,略外开,脚掌轻点地。

3. 后点位

两腿内侧靠拢,重心在前脚,后脚往后,脚掌轻点地。

(二)基本步伐练习

1. 前后点步

小八字基础上,半脚尖站立,右脚前点地后点地交替。

2. 压颤步

右脚左脚交替上步,每一步都有一大一小的颤动,步伐沉稳有力。

3. 跺移步

右脚原地跺一步,左脚脚掌往旁迈一步,右脚往左脚前上步。

4. 垫步

一个脚在前,先是脚跟及外缘着地,然后遍及全脚,在后面的一个脚脚尖着地,配合前脚做左右的移动。

5. 单步

左右脚脚掌在小八字的基础上交替各前进一步,双膝要有颤动,脚跟要踢起来。

6. 一步一点

左脚向1点方向行进一步下蹲,左脚站立,右脚脚尖靠在右脚的脚跟处。

7. 开关步

左脚脚掌和右脚脚跟形成一个关,左脚脚跟和右脚脚掌形成一个开,保持上身的平稳和挺拔。

8. 自由步

前两步右左脚快速踢腿全脚掌蹲,后三步(右脚、左脚、右脚)半脚尖交替上步。

9. 踏蹲旁点步

右脚踢脚快速蹲,踏步站立,左脚大脚趾轻轻旁点地。

10. 三步一抬

以右为例,踢右脚前进,左脚脚尖垫地,右脚上步蹲。

(三)组合训练

(1)训练项目名称:基本步伐训练组合训练。

(2)训练内容:维吾尔族舞蹈基本脚位与步伐(前后点步、压颤步、跺移步、垫步、单步、一步一点、开关步、自由步、踏蹲旁点步、三步一抬)。

(3)训练目的:通过基本步伐训练组合的练习,学生能充分掌握膝部有弹性的颤动和上身有节奏的摇身动律特点。

(4)训练组合。

①第一段。

1×8拍:半脚尖小碎步出场,左手压腕立掌斜上方,右手自然放松,头看1点。

2×8拍:重复1×8拍的动作。

3×8拍:重复1×8拍的动作。

4×8拍:重复1×8拍的动作。

5×8拍:做前后点步,前点地眼睛看斜下,后点地眼睛看1点,双手叉腰。

6×8拍:重复5×8拍的动作。

7×8拍:做压颤步,双手叉于右腰。

8×8拍:重复7×8的动作。

②第二段。

1×8拍:做跺移步,跺脚的同时手点肩,移步翻腕下手。

2×8拍:重复1×8拍的动作。

3×8拍:做垫步,左手于额前,右手于身体斜上方做弹指。

4×8拍:重复3×8拍的动作。

5×8拍:做双单步后退,双手叉腰。

6×8拍:重复5×8拍的动作。

7×8拍:重复5×8拍的动作。

8×8拍:重复5×8拍的动作。

③第三段。

1×8拍:双手叉腰,原地点颤。

2×8拍:重复1×8拍的动作。

3×8拍:做开关步,双手叉腰。

4×8拍:重复3×8拍的动作。

5×8拍:做自由步前进,手型拇指冲,手臂跟随身体左右晃动。

6×8拍:重复5×8拍的动作。

7×8拍:①—④做踏步旁点地,双手叉腰,⑤—⑧做点颤。

8×8拍:重复7×8拍的动作。

9×8拍:重复7×8拍的动作。

10×8拍:重复7×8拍的动作。

11×8拍:①—④做三步一抬,双手顺风手,⑤—⑧立半脚尖,托帽手。

12×8拍:重复11×8拍的动作。

④结束:双盖手行礼。

(5)动作要领。

做"点颤"动律时,以膝部为主要发力点,并随着节奏松弛,有意识地进行连续微颤。颤动的幅度会随着节奏和节奏型的改变而变化。

维吾尔族舞蹈步态丰富多彩,节奏多附点,步伐要求幅度小,小腿灵活,双膝稍夹,并始终保持微颤的动律,脚下不离散,颤而不窜。

(四)学习小结

维吾尔族舞蹈的步伐非常丰富,极有特点,学生在掌握脚下步伐灵活、稳健的基本功的同时,还可以提高音乐节奏感和舞姿的表现力。

知识拓展

经典舞蹈作品赏析

作品名称:《花儿为什么这样红》。

舞蹈编导:董杰。

作品形式:群舞。

赏析提示:《花儿为什么这样红》是一个风格别致、技艺并存、具有浓郁地域色彩的民族民间舞作品。舞蹈作品的音乐有着优美婉转的旋律,唱出了人民心中真诚而质朴的爱情。舞蹈运用独特的"旋转"技艺结合,"转"出了少女对爱情的憧憬,对美好生活的希冀,就像开在帕米尔高原山上鲜艳娇媚的花儿一样,鲜红而又灿烂。开场是一段相对压抑的感情描摹,随着音乐的演绎,情感渐渐释怀,到最后的全面醒悟,继而自由地奔向幸福。孤独的身影,热情似火的情感,旋转的同时诉说,使情感在旋转的舞蹈中得到释放。通过旋转将舞者内心对爱情的向往,在爱情中的纠结、犹豫,以及最终的幸福展现得一览无余。舞者将"旋转"的象征意义凸显为心中浓郁而强烈的情感,传递着对爱情的坚定信念和永恒追求。

四、任务检测

(一)课后任务1

(1)课下分小组练习组合,由组长带领小组成员熟悉音乐节奏和动作要领,对本节课内容进行探讨,并以视频的形式上传提交。

(2)课下收集维吾尔族的历史背景、生活习俗、舞蹈文化的相关资料。

评价表

学习名称:　　　　　　　　姓名:

项目名称	自我评价 (占比20％) 满分100分	小组评价 (占比20％) 满分100分	教师评价 (占比60％) 满分100分
组合完成质量 (0分~20分)			
动作规范性 (0分~20分)			
情感表达 (0分~20分)			
团队合作 (0分~20分)			
学习态度 (0分~20分)			
合计			

最终成绩:＿＿＿＿＿＿

(二)课后任务2

赏析舞蹈作品《花儿为什么这样红》,以小组形式完成赏析报告。

评价表

学习名称:　　　　　　　　姓名:

项目名称	自我评价 (占比20％) 满分100分	小组评价 (占比20％) 满分100分	教师评价 (占比60％) 满分100分
舞蹈题材赏析 (0分~15分)			
舞蹈主题赏析 (0分~15分)			

续表

项目名称	自我评价 （占比 20%）	小组评价 （占比 20%）	教师评价 （占比 60%）
	满分 100 分	满分 100 分	满分 100 分
舞蹈结构赏析 （0 分～10 分）			
舞蹈动作赏析 （0 分～15 分）			
舞台调度赏析 （0 分～10 分）			
舞蹈音乐赏析 （0 分～15 分）			
舞台美术赏析 （道具、灯光、服装等） （0 分～10 分）			
文化底蕴赏析 （0 分～10 分）			
合计			

最终成绩：_____

任务二　维族幼儿舞蹈《花姑娘》的表演和仿编

维吾尔族幼儿舞蹈——花姑娘

学习导入

在新疆，维吾尔族的孩子从小就沉浸在音乐和舞蹈的文化中，并从老一辈那学到了这种传统艺术的知识和技能。维吾尔族舞蹈是以维吾尔族为主体的舞蹈形式，维吾尔族是中国的少数民族之一，主要分布在新疆地区。维吾尔族舞蹈融合了维吾尔族的风俗、民间传统和宗教文化，具有独特的魅力。

在幼儿园也应开展维吾尔族舞蹈的教学和表演活动。这不仅可以让孩子们了解中国的多元文化，还可以培养孩子们的音乐感和动作协调能力。维吾尔族幼儿舞蹈教学中，通常会选择一首维吾尔族舞曲作为教学的基础音乐。这首音乐通常具有明快的节奏和欢快的旋律，能够引起孩子的兴趣和注意力。在音乐的基础上，老师会向孩子们介绍维吾尔族的文化和舞蹈特点，让孩子们了解维吾尔族舞蹈的起源和意义。

 学习目标

(1)了解维族舞蹈文化,感受不同文化的魅力和多样性,提高对少数民族文化的了解和认识。
(2)通过舞蹈教学和表演,培养音乐感、身体协调能力、创造力以及团队精神。

 重难点

重点:移颈的发力点一定要规范,用脖子的侧面连接腮后向旁发力。
难点:运用眼神动作进行舞蹈表演,表达自身的情感,突出维吾尔族舞蹈的风格特点。

 课前预习

　　由于新疆南北地区的自然环境和经济发展的不同,维吾尔族各种舞蹈既有共同的风格,又有不同的地区特色。维吾尔族舞蹈的主要特点是身体各部位的动作同眼神配合要传情达意。

　　在维吾尔族舞蹈头、眼、腕的训练中,重点训练维吾尔族舞蹈中头的位置和眼睛神态的表达以及颈和眼的运用。同时,动颈和眼睛的配合是密不可分的,动颈又有快慢之分。神态也是维吾尔族舞蹈较为重要的一环,学生通过学习将神态融入维吾尔族舞蹈中,将维吾尔族舞蹈表现得淋漓尽致。

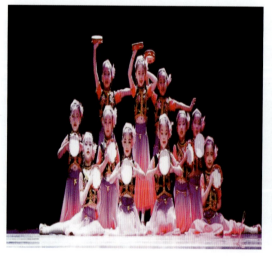 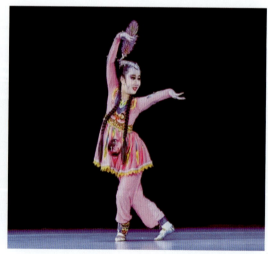

 预习练习

维吾尔族民间舞蹈可分为哪三类舞蹈?

学习内容

一、基本行礼认识

维吾尔族是中国少数民族之一。维吾尔族人民有着独特的行礼动作,行礼动作主要包括问候、拜访、告别等。

在维吾尔族文化中,行礼被视为一种表达敬意和友好的方式,是人们之间建立和谐关系的基础。维吾尔族人民相信,通过行礼动作,可以传递出自己的真诚和善意,增进彼此之间的了解和信任。

1. 单手行礼

右手从胸前打开,手心向上,经过弯肘,右手手心放在左胸上,身体向前倾25度,眼睛向左看。

2. 双手行礼

双手从胸前打开成翅膀手,手心向上,经过弯肘,双手的手心在胸前,手肘架起来,指根压下去,身体向前倾25度,眼睛向左看。

3. 双盖手行礼

双手从身体两侧,双盖手从胸前到膝盖,身体向前倾45度,眼睛向左看,双手对着膝盖。

二、基本动作

(一)学习内容

1. 移颈

双手交叉放于肩上,头部横向移动,带动整个头部,身体和肩膀不能动。

2. 猫洗脸

双手中间三指轻搭,左手推动右手,右手提腕左手压腕,经过头顶右手推动左手,左手提腕右手压腕,绕头一圈。

(二)组合训练

(1)训练项目名称:维吾尔族舞蹈《花姑娘》组合训练。

(2)训练内容:维吾尔族舞蹈的手型与手位(掌型、托帽手、花朵式)、基本动作(移颈、猫洗脸)的练习。

(3)训练目的:通过维吾尔族舞蹈《花姑娘》组合的学习,学生们可以更好地掌握维吾尔族舞蹈的

基本动作和节奏,并能运用头、眼、手、脚等部位进行舞蹈表演。

(4)训练组合。

①第一段。

1×8拍:①—④不动,⑤—⑧双手自然垂下,右脚向7点上步,左脚贴右脚,头看1点。

2×8拍:①—④不动,⑤—⑧双手自然垂下,右脚向7点上步,左脚贴右脚,头看1点。

3×8拍:半脚尖站立,头看7点上方,往7点方向前进。

4×8拍:重复3×8拍的动作。

5×8拍:转身对5点,半脚尖站立,双手下垂,头看右肩。

6×8拍:转身对3点,半脚尖站立,双手下垂,头看右肩。

7×8拍:①—④双手兰花指左手捂嘴,右手伸直晃手,脚下碎步,⑤—⑧做反面。

8×8拍:重复7×8拍的动作。

9×8拍:①—④右脚往4点上步蹲的同时双手拍手,⑤—⑧移颈。

10×8拍:①—④左脚往8点上步形成托帽手,⑤—⑧移颈。

11×8拍:双手行礼,双膝跪地。

②第二段。

1×8拍:①—④右手兰花手点左肩、右肩然后伸直,眼随手动,⑤—⑧晃动右手的同时慢慢下手。

2×8拍:做1×8拍的反面。

3×8拍:①—④转身对2点双手交换捂嘴,⑤—⑧移颈。

4×8拍:做3×8拍的反面。

5×8拍:①—④往右猫洗脸眼睛看2点上方,⑤—⑥做两次猫洗脸,⑦—⑧移颈。

6×8拍:做5×8拍的反面。

7×8拍:①—④花朵式,⑤—⑥抬头挑眉,⑦—⑧移颈。

8×8拍:做7×8的反面。

9×8拍:①—④双手在脸前交叉两次,⑤—⑧移颈。

10×8拍:重复9×8拍的动作。

11×8拍:①—④右边托帽手,⑤—⑧左边托帽手。

12×8拍:①—④右手兰花手点左肩、右肩然后伸直,眼随手动,⑤—⑧晃动右手的同时慢慢下手。

③结束:双手托下巴,抬头挑眉。

(5)动作要领。

做移颈动作时,一定是横向的动律,不要腆腮,不要走下弧线;梗住脖子然后左右移动,发力点在耳后。

(三)学习小结

通过维吾尔族儿童舞蹈的学习,学生能够理解准确的节奏感,表达准确的舞蹈动作,充分发挥自身的舞蹈特点和表现力。

> **知识拓展**

幼儿舞蹈赏析

作品名称:《布娃娃》。

作品音乐:《我有一个布娃娃》。

赏析提示:用一首自然、纯真的音乐,讲述了孩子的童年都离不开布娃娃的陪伴,布娃娃给每一个孩子都带来了无限快乐和欢笑的童年;结合简单又有特点的维吾尔族舞蹈动作,不仅让孩子学起来有兴趣,更能从中了解维吾尔族独特舞蹈的表现力和风格性,体会舞蹈动作的自然流畅及美感。

三、任务检测

(一)课后任务1

课下分小组练习组合,由组长带领小组成员熟悉音乐节奏和动作要领,对本节课内容进行探讨,以小组形式拍摄《花姑娘》舞蹈视频提交。

评价表

学习名称:　　　　　姓名:

项目名称	自我评价 (占比20%) 满分100分	小组评价 (占比20%) 满分100分	教师评价 (占比60%) 满分100分
组合完成质量 (0分~20分)			
动作规范性 (0分~20分)			
情感表达 (0分~20分)			
团队合作 (0分~20分)			
学习态度 (0分~20分)			
合计			

最终成绩:＿＿＿＿＿

(二)课后任务2

根据本节课内容编排适合儿童表演的维吾尔族舞蹈组合。

(1)仿编提示:分组创编维吾尔族儿童舞蹈,在表现出维吾尔族风格特点的同时,突出童心和童

趣,充分发挥自己的创造力。

(2)音乐选择:选择有儿童特点的维吾尔族音乐,根据音乐带来的节奏情绪,编成适合幼儿表演的舞蹈。

(3)队形变化:通过队形的变化,展现出动作的流动性,组合的丰富性,以及小组团队的协作精神。

评价表

学习名称:　　　　　　　　姓名:

项目名称	自我评价 (占比20%) 满分100分	小组评价 (占比20%) 满分100分	教师评价 (占比60%) 满分100分
舞蹈主题 (0分~15分)			
舞蹈结构 (0分~15分)			
舞蹈音乐 (0分~15分)			
舞蹈动作 (0分~15分)			
队形调度 (0分~10分)			
情绪表达 (0分~10分)			
团队协作 (0分~10分)			
学习态度 (0分~10分)			
合计			
最终成绩:＿＿＿＿＿＿			

模块四
综合幼儿舞蹈的创编

项目一　幼儿舞蹈创编的要素认识

任务一　幼儿舞蹈的分类和介绍

幼儿舞蹈创编的基本概念

 学习导入

幼儿舞蹈是以幼儿的思维方式、认知事物的方法,运用身体动作语言,结合音乐和表演来呈现的一种艺术形式,是集中反映幼儿生活、表达幼儿情趣、促进幼儿身心健康发展的一种艺术教育活动。幼儿舞蹈形式广泛,体裁多样,根据其特点和表现形式,幼儿舞蹈可分为自娱性舞蹈和表演性舞蹈。通过本任务的学习,学生能对不同类型的幼儿舞蹈有初步的了解,为幼儿舞蹈创编打下基础。

 学习目标

学生了解不同类型的幼儿舞蹈的定义和风格特点,为幼儿舞蹈创编打下基础。

 学习任务

一、幼儿自娱性舞蹈

(一)幼儿自娱性舞蹈的定义

幼儿自娱性舞蹈包括幼儿律动、幼儿歌表演、幼儿歌舞表演、幼儿集体舞、幼儿舞蹈游戏和幼儿即兴舞。这些是幼儿舞蹈艺术教育活动的主要表现形式。

(二)幼儿自娱性舞蹈的类型介绍

1. 幼儿律动

幼儿律动是幼儿随着音乐的节拍动作的一种歌舞形式。它将各种事物具有的特征和规律,以律

动的形式加以提炼、加工,并用形象的音乐伴奏,形象鲜明,动律感强,动作单一,富有情趣,其目的是发展幼儿的模仿能力、节奏感,培养幼儿肢体动作的协调性,丰富幼儿的想象力,发展幼儿的创造力。在幼儿园里几乎每节课的开始都有律动存在,例如儿歌《刷牙歌》,通过手臂的上下摆动与上身左右转动动作的配合、身体前倾90°动作的配合,进一步强化孩子的身体姿态感,训练孩子上下身的协调性。同时,通过歌舞表演,孩子初步了解正确的刷牙方法,鼓励孩子喜爱刷牙、讲究卫生,寓教于乐。

2. 幼儿歌表演

歌表演顾名思义,既有"唱"又有"表演",小型、多样,且生动活泼。幼儿歌表演将幼儿歌曲和舞蹈融为一体,以唱为主,以舞蹈为辅,边唱歌边舞动。歌表演在幼儿园教学中是必不可少的一环,孩子学会的不只是一些歌曲、动作,更可贵的是他们之间互相学习、互相借鉴、共同进步。孩子们在自唱、自舞的同时,既能培养音乐节奏感与动作表现力,又能锻炼想象力、创造力、表演力,形成良好的音乐素质,为学习表演性舞蹈打下基础。例如,歌表演《花儿开》主要由扛锹、蝶儿飞和花儿开等动作组合而成,第六句"走近一看呀,原来花已开"向前一小步,同时双手向前平推手打开,体前倾"看花",然后身体后靠,双手兰花手,手腕相靠于下巴下面,似花开状;第七句"蝶儿跳起舞,蜂儿把蜜采"做两臂上下波浪、蝴蝶飞舞的样子。这是一个中班的歌表演,动作设计以上肢动作为主,避免过多的移动而影响歌唱,而且动作设计简单、形象,易于小朋友掌握。通过歌表演《花儿开》的练习,培养孩子热爱劳动、热爱生活的美好情操。

3. 幼儿歌舞表演

幼儿歌舞表演是幼儿在歌曲的演唱中配以简单形象的动作和舞姿造型,它与歌表演不同的是,表演时有小范围的舞台调度,突出主题的道具、布景,以丰富的情感载歌载舞。它是综合了幼儿歌、舞、说、唱活动的又一表现形式。歌舞表演动作易学易记,按照歌词的内容、音乐的节奏特点来构思动作,队形变化简单,表演人数可多可少。它既能培养孩子的观察力、模仿力,又能强化孩子的记忆、理解和表现力。例如,幼儿歌舞表演《勤劳的小蜜蜂》,通过小臂的抖动和舞姿模仿小蜜蜂,加上一些队形变化,表现小蜜蜂飞舞花间勤劳采蜜的情景。中间还穿插一段 rap,融入时代元素,孩子们随着节奏边唱边说边跳,热情高涨,体验采蜜过程带来的快乐;同时,培养孩子热爱劳动的好习惯,学习小蜜蜂不怕辛苦、不怕困难的精神。

4. 幼儿舞蹈游戏

幼儿舞蹈游戏是以发展幼儿音乐能力和动作反应能力为目的的游戏活动,包括竞技性舞蹈游戏、创造性舞蹈游戏、模仿性舞蹈游戏和趣味性舞蹈游戏。幼儿舞蹈游戏采用游戏进行音乐舞蹈活动,不仅能满足幼儿的心理需求,激发兴趣,还能使幼儿在游戏过程中感知音乐,既能提高幼儿辨别音乐性质的能力和音乐感受力,又能发展幼儿的身体动作反应能力,陶冶幼儿的情操,促进幼儿身心健康和谐地发展。例如,幼儿舞蹈游戏《老鹰抓小鸡》,全体小朋友在音乐中捕捉肢体动律,在老师的提示下,创造形象的动作,并按照游戏规则实施游戏过程。整个过程有统一的动律练习,有故事的情景展现。特别是当老鹰企图抓住小鸡,母鸡奋力保护时,随着音乐的起伏不定,无论是鸡妈妈还是小鸡或者老鹰,都要随着音乐的变化和队形的变化见机行事,快速地做出反应。而后当群鸡打败老鹰时,群舞的动作变换和配合,都在训练孩子对音乐的感受和对动作的反应。所以,幼儿舞蹈游戏能很好地培养幼儿的注意力和反应能力。

5. 幼儿集体舞

幼儿集体舞是指幼儿集体共同参与,在乐曲、歌曲的伴奏下,在规定的位置和队形中,完成简单、相互配合的舞蹈活动。幼儿集体舞主要是变换队形、交换位置或舞伴,要求动作简单、队形变换简单合理、轻松愉快、富有情趣。集体舞练习可以反复进行,在训练中发展幼儿基本动作能力,同时培养他们热爱集体和团结友爱的精神,培养他们互助友爱的良好品德。例如,《快乐的铃鼓舞》通过围圈起舞,增强幼儿的团队协作精神,增加班集体的亲密感,通过手铃击打身体的动作,引导幼儿了解身体各部位的名称、作用等浅显易懂的知识;通过原地踏步与手铃击打身体多个部位动作的配合,训练幼儿节奏感及反应能力,增强其身体的协调能力。

二、幼儿表演性舞蹈

(一)幼儿表演性舞蹈的定义

幼儿表演性舞蹈是幼儿在舞台或广场表演给同伴、家长观赏的舞蹈,具有主题思想鲜明、舞蹈形象突出、情节结构完整、童趣性强的特点。幼儿表演性舞蹈题材广泛。它强调简单的结构、突出的形象、浓郁的童趣和奇特的幻想性、丰富的游戏性、适当的话语性以及强烈的时代性。幼儿表演性舞蹈包括抒情性幼儿舞蹈、叙事性幼儿舞蹈和幼儿童话歌舞剧。

(二)幼儿表演性舞蹈的类型介绍

1. 抒情性幼儿舞蹈

抒情性舞蹈,又称为"情绪舞",是直接抒发思想情感的舞蹈。幼儿情绪舞是指在特定的环境中,以形象鲜明、生动的舞蹈语言来直接抒发幼儿的情绪、情感,以此表达幼儿对生活的感知和态度。幼儿情绪舞一般以表现幼儿高兴、喜欢、热爱等强烈情绪为主。它的动作一般都很简洁,舞蹈构图流畅。幼儿的情感表达特点是直接且单一,所以情绪舞的结构简单明了,一般都是以音乐的结构段落编排舞蹈,情绪比较单一的小型舞蹈大多采用一段体(A)或二段体(A—B)、三段体(A—B—A)的节奏变化的结构形式。例如,幼儿舞蹈作品《春天的遐想》取材于自然景物题材,通过春芽、向日葵和小蜜蜂等艺术形象来表现春天来了,大地从万物复苏到生机勃勃的景象。整个舞蹈作品从头至尾一直笼罩在绿色的灯光下,为观众营造了大地复苏、遍地绿色的春天到来的环境气氛。音乐也自始至终保持着欢快的曲调。舞蹈结构主要分为两段:第一段以绿色的小春芽为主,表现了它们从出土到发芽的生长过程;第二段以小春芽们衬托向日葵,与四只小蜜蜂共同起舞,来展现春天里大地的朝气蓬勃。

2. 叙事性幼儿舞蹈

叙事性舞蹈,又称为"情节舞蹈",其主要艺术特征是通过舞蹈中不同人物的行为所构成的情节事件来塑造人物,表现作品的主题内容。一般以开始—发展—高潮—结尾的顺序编排,一般有三段体(A—B—C)或三段体(A—B—A)。例如,幼儿舞蹈作品《我的爷爷奶奶》取材于现实生活题材,展现了爷爷、奶奶哄小宝宝玩闹、嬉戏等真实的生活情景。舞蹈按时空顺序创编,剧情完整且富有生活感,环环相扣、过渡自然、舞蹈连贯紧凑,富有戏剧性。人物形象鲜明,通过一床、一桌、两椅四个道具,不仅清晰明了地交代了地点和环境,更为烘托气氛、支撑舞蹈编排、塑造人物形象增添了无限光彩。

3. 幼儿童话歌舞剧

幼儿童话歌舞剧是集音乐、儿歌、故事、舞蹈和游戏于一体,载歌载舞的综合表演艺术形式。幼儿童话歌舞剧多采用故事的题材和形式,以歌舞为主要表演形式,通过童话故事、音乐、儿歌、游戏、表演等多种艺术形式,并结合服装、头饰、布景、道具、灯光等多种艺术手段,来表现一个完整故事情节。它可以由成人表演给幼儿欣赏,也可以由幼儿自己表演,在故事里能集中、典型地反映现实生活,以活生生的形象反映幼儿的思想感情。

任务二 幼儿舞蹈的主题选材

学习导入

幼儿舞蹈流露着幼儿最天真的天性,涌动着最真实的生命。一个好的舞蹈作品,可以陶冶幼儿的性情,使幼儿在受到美的熏陶的同时,受到潜移默化的启迪与教育,从而促进幼儿身心健康、和谐发展。幼儿的生活丰富多彩,任何一件发生在他们身上的事都可以对我们有一定的启示,成为我们构思一部作品的素材。幼儿舞蹈的选材应始终追寻幼儿思维的奇特性,从幼儿所想和所做中选材,即所谓的求童心、唤童趣,同时必须追求主题的新颖性和教育性。

学习目标

掌握幼儿舞蹈创编的主题选材分类和具体内容,结合幼儿的心理特征并合理运用到不同阶段的幼儿舞蹈的创编过程中。

学习任务

一、从幼儿的生活中选材

最常见的选材方法是提炼儿童生活的片段,转化为舞蹈。如儿童舞蹈《举手发言》就是提取儿童上课时的情景,举手发言是上课经常要做的,编导通过对"举手"这一动作加以提炼、美化、变化、发展来表现儿童上课主动想问题、积极回答问题的情景。

(一)主题案例

(1)舞蹈名称:《小小农民》。

(2)舞蹈内容。

1×8拍:跳跃向前,自然站立,双手放松,做挖地状,上下摆动四次,头部随动;然后自然站立。

2×8拍:向左转身,同时双手向前左右平行移动,左右重复四拍,模拟播种、撒种的动作;然后自然站立。

3×8拍:向左转身,下蹲,做除草动作,重复四次,起身转向右边,重复动作,然后自然站立,双手自然下垂,头部保持直立。

4×8拍:向右转身,同时双手平举,呈取物状,保持4拍;转身面向观众,微笑;轻轻鞠躬。

重复1×8—4×8拍两次。

该舞蹈选材自幼儿园中的农场生活。舞者们扮演小小农民,展示他们耕种、播种、浇水、收割等做农活的场景,用欢快的动作和表情,展现出儿童在农场中的快乐和努力。

(二)主题分析

该舞蹈旨在让儿童体验农场生活的乐趣和劳动的价值。通过舞蹈展示儿童成为小小农民的过程,鼓励儿童主动参与农作物的生长和收获的劳作,培养他们的责任感和劳动精神。

(三)音乐分析

舞蹈选用了快节奏、欢快的农场音乐作为背景音乐。这种音乐能够增强儿童对舞蹈的参与感,使舞蹈更加生动有趣。同时,音乐中适度加入一些农场的自然音效,如鸟鸣、蝉鸣等,能够帮助儿童更好地感受农场的氛围。

二、从模仿小动物中取材

幼儿喜欢小动物,在日常生活中,幼儿在好奇心的驱使下,经常自发地去模仿各种小动物。根据幼儿的这一心理特点,在选取幼儿舞蹈主题时就可以以动物模仿为出发点,模仿鸡走步、鸭走步、蹦跳步和蛙跳步等基本舞步,同时也为幼儿舞蹈增添了游戏性和童趣性,在愉快的环境中培养了幼儿舞蹈的基本功,培养了幼儿的平衡能力和身体协调能力,同时也增强了幼儿的模仿能力,让幼儿感受舞蹈中的美。例如,幼儿舞蹈作品《白马》的主题就是模仿马儿走、跑,其中主要动作在脚上的踢踏步,幼儿一手胸前,一手扬至头顶上方,做勒马举手扬鞭的形态,像马一样地踏步,显出万马奔腾的宏伟气势。在这个舞蹈中,充分满足了幼儿爱模仿的心理,幼儿穿上马儿的衣服,想象着自己就是小马儿在跑和跳,动作容易掌握,心理上也充分得到了满足。因此,教师在创编幼儿舞蹈的时候可以考虑从动物模仿中选材,模仿小兔子、小鸡、青蛙等,从而创编出有趣的、适合幼儿的舞蹈。

(一)主题案例

(1)舞蹈名称:《小小动物园》。

(2)舞蹈内容。

1×8拍:跳跃向前,手臂呈半圆形如鸟的翅膀,轻轻扇动两次,头部随动。

2×8拍:向右转身,双手做兔子耳朵状,上下摆动两次,头部随动。

3×8拍:向左转身,双手出拳像大象的鼻子一样摆动四次,头部略微摆动。

4×8拍:双手合十在胸前,深鞠躬两次,模拟向观众致敬的动作。

重复1×8—4×8拍两次。

5×8拍:双手伸直向前,模拟向前爬的动作,手指张开像爬行动物的脚一样移动。

6×8拍:双手交叉在胸前,身体微微前倾,摇头晃尾四次,模拟猴子的动作。

7×8拍:跳跃两次,同时双臂向上伸展,手掌张开,模拟鸟儿展翅飞翔的动作。

8×8拍:跳跃两次,回归到起始位置,微笑面向观众。

重复5×8—8×8拍两次。

(二)主题分析

该舞蹈旨在满足幼儿模仿和表现的心理需求。通过模仿小动物的动作,幼儿能够学习和感受不同动物的特点和表情,同时培养身体协调能力和创造力。这样的舞蹈主题能够带给幼儿快乐和乐趣,激发他们对舞蹈的兴趣和热爱。

(三)音乐分析

舞蹈选用欢快、轻松的音乐作为背景音乐。音乐中可以融入一些动物的声音效果和节奏,如鸟叫声、猫叫声等,以增加舞蹈的趣味性和真实感。音乐的节奏应该简单易懂,便于幼儿跟随并表演出动物的动作和特点。

三、从传统文化、文艺作品中选材

儿童图画、童话故事、动画片等深受幼儿的喜爱,从这些内容中进行选材创编,一方面童话故事、儿童图画以及动画片都具有完整的故事情节,情境性强,更容易引起幼儿学习的兴趣;另一方面童话故事、儿童图画以及动画片中的人物、动物形象让人印象深刻,幼儿更好把握,并且在故事中可以发现很多有趣的点进行创编延展,既符合幼儿身心发展的需求,又有很强的童趣性。例如,幼儿舞蹈《悬崖上的波妞》以电影中"波妞"为主题形象,同时用电影主题曲作为背景音乐,在舞蹈中模仿鱼儿摆尾、吐泡泡、拍肚子等动作,生动形象地展现了电影中主角的形象和故事情节。

(一)主题案例

(1)舞蹈名称:《小红帽的冒险》。

(2)舞蹈内容。

1×8拍:小红帽走路向前,双手自然下垂,头部保持直立。

2×8拍:小红帽跳跃转身,双手模拟拿着篮子的动作,向观众微笑。

3×8拍:小红帽模拟走进森林,双手摆动两次,头部随之。

4×8拍:小红帽遇见大灰狼,蹲下做倾听动作,然后跳跃着向前逃跑。

重复1×8—4×8拍两次。

5×8拍:小红帽穿过树林,一手扶住腰,另一只手做抚摸树木的动作。

6×8拍：小红帽跳跃转身，双手做握住头发的动作，模拟遇到大灰狼的惊吓。

7×8拍：小红帽勇敢地继续前进，双手做挥手告别的动作，继续向前走。

8×8拍：小红帽跳跃两次，双臂向上伸展，表达成功冒险的喜悦，微笑。

重复5×8—8×8拍两次。

(二)主题分析

该舞蹈旨在通过童话故事《小红帽》来传达勇敢、善良和互助的价值观。幼儿可以通过舞蹈角色的扮演，体验小红帽勇敢和助人的精神，同时也可以感受到团结友爱的力量。这样的主题能够培养幼儿的情感表达和社交能力。

(三)音乐分析

舞蹈选取了与《小红帽》故事相配合的音乐作为背景音乐。音乐的节奏应该与舞蹈动作的变化相符合，以增强舞蹈的感染力和戏剧性。同时，音乐的旋律也应该简单易懂，便于幼儿理解和跟随舞蹈动作。可以适度加入一些幼儿熟悉的歌曲片段，增加幼儿的参与感和兴趣。

四、从当地文化特色中选材

中国地大物博，每个地方的水土孕育着每个地方的文化特色、风俗习惯。我国少数民族能歌善舞，每个民族都有自己独特的舞蹈和民族特色。结合当地的地域文化进行选材，如沿海城市，一到夏天，大人、小孩子们都喜欢到海边玩耍、游泳、乘凉。儿童舞蹈《海童趣》就是描述临海城市的小孩夏天到沙滩边光着脚抓螃蟹、玩游戏、嬉闹的欢乐情景；又如幼儿舞蹈《咿呀，咿呀小爹爹》，小孩穿着统一的苗族衣服，头上和衣服上的银饰在舞动中唰唰作响，表现苗族小朋友的乖巧和可爱。

(一)主题案例

(1)舞蹈名称：《酉阳飘香》。

(2)舞蹈内容。

1×8拍：舞者站立，双手合十放在胸前，脚尖踮起，身体随音乐轻轻摆动。

2×8拍：舞者左脚向前迈出一步，右手从上往下画弧线，如拂面风；然后右脚向前迈出一步，左手从上往下画弧线，如拂面风。

3×8拍：舞者双脚并拢，身体微微前倾，双手交叉在胸前，模拟拔豆草的动作。

4×8拍：舞者跳跃向左转身，同时双手向上伸展，手指张开，如花朵绽放；然后向右转身，重复动作。

重复1×8—4×8拍两次。

5×8拍：舞者双手握拳，交替挥动臂膀，模拟拔麦秧的动作。

6×8拍：舞者跳跃转身，双手做抬担的动作，模拟背负收获的劳动场景。

7×8拍：舞者双手交叉在胸前，身体稍微侧倾，缓缓转动头部，模拟回眸的动作。

8×8拍：舞者跳跃两次，双臂向上伸展，手掌张开，模拟向天空敬拜感谢丰收，微笑。

重复5×8—8×8拍两次。

(二)主题分析

该舞蹈旨在展示酉阳县丰富的农耕文化和苗族文化。通过舞蹈演绎当地人民勤劳耕种的精神和

苗族独特的舞蹈形式,让幼儿了解并感受当地的地域文化。这样的主题能够培养幼儿的文化意识和民族理解。

(三)音乐分析

舞蹈选取了具有当地特色的音乐作为背景音乐。音乐应该体现酉阳县的土地和民族特色,可以用一些民族乐器的声音,如箫声、锣鼓声等来增强舞蹈的地域性和民族风味。音乐的节奏和旋律应该简单易懂,便于幼儿理解和跟随舞蹈动作。同时,音乐的选取要考虑到舞蹈动作的变化和情节的发展,以使整个舞蹈更加生动有趣。

任务三　幼儿舞蹈的队形设计

学习导入

舞蹈队形设计也称舞蹈构图,是指舞蹈中的人物在舞台上活动时舞者位置的移动所形成的路线与位置变化构成的排列在人的视觉上产生的画面效果,包括舞台移动线和舞蹈画面两部分。画面的形成与变化要靠移动线来连接,移动线是画面与画面变化的过程。画面是移动过程中的停顿,二者各有其基本特性。

学习目标

(1)了解舞台移动线的基本特征。
(2)明确掌握舞蹈画面的作用。

重难点

舞台移动的基本特征。

学习内容

一、舞台移动线的基本特征

(1)平行移动线——一般表现平静、自如和稳定的情绪。

(2)斜线移动——一般表现有力的推进,有纵深感和延续感。

(3)向前的竖线移动——表现有力的压迫感和距离由远及近的感觉。

(4)弧线的移动——表现柔和、流畅的感觉。

(5)折线移动——给人游动、不稳定的活跃之感。

移动线要根据舞蹈内容的需要、环境气氛的需要、人物活动的需要,结合其基本特征加以选择运用。运用时不能死板教条,而应结合作品的需要灵活处理,可组成复线,还可在力度、速度上进行处理,取得烘托作品所需的艺术效果。

二、舞蹈画面的作用

舞蹈画面是指舞台上活动的人物运动或静止地分布在舞台的固定位置上,形成了多样的造型构图。观众可以从这些构图中感受到某种情感和思想意图。常见的舞蹈构图如下。

(1)横排——给人以平稳、开阔的感觉。

(2)方形——给人以稳定、饱满的感觉。

(3)三角形——给人以十分有力的感觉。

(4)圆、弧形——透着柔和流畅的感觉。

(5)菱形、梯形——一般给人开阔的感觉。

三、学习小结

在幼儿舞蹈中,舞台移动线和画面并不复杂,但必须根据作品内容的需要恰当选择,巧妙搭配,使其充分展示人物情感、描述特定环境、烘托特定气氛。

项目二　幼儿舞蹈综合创编与表演

学习导入

通过本任务的学习,学生能够了解幼儿律动、幼儿歌表演、幼儿歌舞表演、幼儿舞蹈游戏、幼儿集体舞、幼儿即兴舞的创编方法和要点;结合幼儿园艺术教育目标与实际,通过案例分析与实践创作,提高学生的动作分析能力和运用能力,发展学生的创新性思维能力,达到培养创新型、运用型幼儿园艺术教育人才的目的。

学习目标

(1)学生能够理解幼儿舞蹈创编的基本概念。
(2)学生掌握幼儿舞蹈创编的基本方法,创编出符合幼儿身心发展的幼儿舞蹈。

学习任务

一、幼儿舞蹈创编的基本概念

幼儿舞蹈创编是由构思、题材、结构、编舞、构图五个环节构成的,各环节紧密相连、层层递进、相互推动,是幼儿教师进行舞蹈创编的基础。

构思是指编导在体验、感受生活的基础上,运用舞蹈的形象思维,对所创作的舞蹈作品,从萌芽、酝酿到成熟构思的过程。这个过程主要解决两方面的问题:一是表现什么;二是如何表现。

构思是创作的第一步,是对作品进行一个整体的设想,要围绕着题材和主题思想展开。题材指舞蹈作品中所反映和表现的生活内容材料。舞蹈创作者在生活中,根据自己的审美情趣、审美理想,选择可以用舞蹈艺术形式表现的生活内容,并经过提炼、概括和加工,才能形成舞蹈作品的题材。题材是作品内容的基本因素。

结构安排是创编舞蹈的一个重要环节,具有提纲挈领的作用,是将确定的题材具体规划、安排的一个过程,包括舞蹈情节的设计、舞蹈画面的展现、队形变化、舞蹈变化、舞台调度、音乐选择等方面。良好的结构设计可以推动舞蹈作品内涵和意境的展现,可以在恰当的时机烘托情绪、情感,升华作品

的艺术性。

编舞阶段是创编的核心。形象的塑造、动作的组织、时间的安排是编舞的主要内容。幼儿舞蹈的形象大都具体、直观、生动、活泼。可通过模仿动作、模仿形态的方式提高形象性，利用舞蹈夸张、有趣的动作使形象更为丰满。动作应突出幼儿的特点，动作本身速度、幅度适中，动作设计注重童趣性，连接细致，便于幼儿完成。

舞台构图首先是为了表达舞蹈表现的内容，同时也是使画面成为一种富有美感的形式。舞蹈的美在于视听综合的感受，其中直观的视觉享受就需要在舞台中依靠队形变换、道具的使用形成的流线与点、线、画的交织和变化来体现。好的构图不仅能营造出美妙的视觉效果，还能烘托作品的主题思想。在幼儿舞蹈作品中，对称、散点、对比的构图方式较为常用。相较于成人舞蹈，幼儿舞蹈要简单许多，变换和流动相对较少，但简单不是单调，编导通过巧妙的编排，同样能够达到丰富的视觉效果。

二、不同种类幼儿舞蹈的创编方法

(一)幼儿律动的创编

幼儿律动的创编

1. 明确律动目的

幼儿律动的创排，首先必须有一个明确的目的——是发展幼儿的模仿能力，还是培养幼儿的节奏感，或是训练幼儿的动作协调性。明确了目的之后，再去选择合适的音乐进行动作创编。例如，为了培养幼儿的节奏感，可编一些走、跑、跳、拍手等简单而动律感强的动作；为了发展幼儿的形象模仿能力，可编一些劳动、生活类动作，如扫地、洗衣、摘果子、刷牙等；还可模仿动植物类动作，如小树长大、鲜花开放等，使舞蹈富有趣味性；还可以将我国的民间舞蹈（如秧歌、云南花灯、新疆舞、藏族舞等）基本步伐或基本韵律加入练习，这样既可欣赏到我国优美的民族音乐，又可培养幼儿全身体态动律的协调统一。

2. 选择适当音乐

创编幼儿律动舞蹈的目的明确后，就要选择一个既符合舞蹈内容又富有动作性的音乐或歌曲，让孩子们一听到音乐的节奏，就有一种想随乐起舞的冲动。好的音乐或歌曲一定是篇幅短小、乐句方整、好听、顺畅、上口、节奏鲜明、音乐形象突出且富有动作性的。

3. 设计形象化动作

当音乐确定后，就必须根据歌词或音乐的内容，找出所表现事物或动物的最大特征，设计出能刻画人、事、物，突出主题，形象生动鲜明，动律感强的动作，注意设计的律动应富有趣味性或游戏性。

4. 根据音乐编排动作

有了形象化的动作后，要根据音乐的节奏、结构进行动作的连接和编排。在动作的连接中，应突出音乐的强弱，使它层次分明，并遵照人体运动的规律，将动作连接得通顺连贯，易于上手。

5. 创编案例分析

(1)舞蹈名称：《青稞香》。

(2)舞蹈内容：选自模块三项目一藏族幼儿舞蹈作品赏析。

(3)题材分析:学生手持青稞,按照队形依次出场,在舞蹈过程中展现藏族人民欢庆丰收的热烈景象。

(4)音乐分析:舞蹈的音乐采用了一首藏族儿歌,歌曲旋律简单,节奏明朗,与舞蹈中藏族欢快的动律和舞步十分贴合,同时使学生更容易接受和带入人物形象。

(5)动作分析:藏族的颤膝动律贯穿了整个舞蹈过程,同时在舞蹈中藏族的碎踏步、退踏步等常见舞步以及常见的藏族舞姿手位,都能得到体现和训练,风格特点明显。

(6)创编方法:用故事情节串联整个舞蹈,采用重复、对称的方法进行创编。

(二)幼儿歌表演的创编

1. 选定歌曲

幼儿歌表演的创编首先必须选择一首节奏感强、旋律优美、篇幅短小、乐句方整、音域不宽且富有童趣和动感的歌曲,并且歌词应简单上口、便于记忆、符合幼儿的年龄特点并能使幼儿感兴趣。

2. 根据歌曲结构编排动作

根据歌表演以唱为主的特点,在设计动作连接时,队形变化可有可无。若队形有变化,则在步伐的起伏上,动作幅度不宜过大,否则就会影响歌唱而造成喧宾夺主。同时,舞蹈动作结构设计要简单分明,节奏的强弱要清晰,在以平稳为主的同时体现动作的连贯流畅和统一,用生动形象的动作来完美地表达歌曲的风格和主题。

3. 有表情地演唱和表演歌曲

歌表演是边歌边舞,一定要有感情地进行表演。当配合着音乐歌唱表演时,若动作影响到歌唱,则必须简化动作,体现以歌为主、以舞为辅的特点。

4. 创编案例分析

(1)舞蹈名称:《数鸭子》。

(2)舞蹈内容。

"门前大桥下游过一群鸭":①—④正步位站好,双腿屈膝,双手为掌型手从胸前往外推开到旁按手。⑤—⑧右脚开始踏步,交替三次,双手旁按手不动,左右提旁腰三次。

"快来快来数一数":①—④左手旁按手,右手对着2点斜上位招手三次。

"二四六七八":⑤—⑧双脚打开成大八字位,左手叉腰,右手兰花指,对着8点、1点、2点方向各点一次。

"门前大桥下游过一群鸭":①—④正步位站好,双腿屈膝,双手为掌型手从胸前往外推开到旁按手。⑤—⑧右脚开始踏步,交替三次,双手旁按手不动,左右提旁腰三次。

"快来快来数一数":①—④左手旁按手,右手对着2点斜上位招手三次。

"二四六七八":⑤—⑧双脚打开成大八字位,左手叉腰,右手兰花指,对着8点、1点、2点方向各点一次。

"嘎嘎嘎嘎真呀真多呀":①—④双脚屈膝两次,两拍一次,双手扩指张开,掌心对脸,在脸的两侧由内而外地拉开,做两次。⑤—⑧双手呈掌型手从胸前经过头顶打开到旁按手。

"数不清到底多少鸭":①—④双脚半蹲碎步,双手前平位扩指张开,掌心对1点,立掌抖动。⑤—⑧双脚打开成大八字位,左手叉腰,右手兰花指,对着8点、1点、2点方向各点一次。

"数不清到底多少鸭":①—④双脚半蹲碎步,双手前平位扩指张开,掌心对1点,立掌抖动。⑤—⑧双脚打开成大八字位,左手叉腰,右手兰花指,对着8点、1点、2点方向各点一次。

"赶鸭老爷爷胡子白花花":①—⑧右脚开始左右交替踏步,各两次,背弯曲,右手捶背,左手摸下巴,假装有胡子。

"唱呀唱着家乡戏还会说笑话":①—④正步位直立,双手放在脸的两侧,四指并拢,虎口打开。⑤—⑧双手变成兰花指,头左右摇摆。

"小孩小孩快快上学校":①—④右脚跺脚的同时打开右脚,左手叉腰,右手兰花指指向1点正前方。⑤—⑧呈快速跑步状态4拍。

"别考个鸭蛋抱回家":①—④双脚半蹲碎步,双手前平位扩指张开,掌心对1点,立掌抖动。⑤—⑧双脚打开半蹲,双手抬平在体前成半圆,身体左右摇摆一次。

"别考个鸭蛋抱回家":①—④双脚半蹲碎步,双手前平位扩指张开,掌心对1点,立掌抖动。⑤—⑧双脚打开半蹲,双手抬平在体前成半圆,身体左右摇摆一次。

"门前大桥下游过一群鸭":①—④正步位站好,双腿屈膝,双手为掌型手从胸前往外推开到旁按手。⑤—⑧右脚开始踏步,交替三次,双手旁按手不动,左右提旁腰三次。

"快来快来数一数":①—④左手旁按手,右手对着2点斜上位招手三次。

"二四六七八":⑤—⑧双脚打开成大八字位,左手叉腰,右手兰花指,对着8点、1点、2点方向各点一次。

(3)题材分析:这是一个以"数鸭子"为主题的歌表演,歌词内容符合孩子的心理特征,表达了小朋友童真可爱的情感。

(4)音乐分析:这是一首4/4拍子的音乐。音乐节奏明快、旋律活泼,歌曲朗朗上口,富有生活气息。歌曲分为两段,包括孩子数鸭子和与赶鸭老爷爷交流两个层面,较好地表达了孩子的童真。

(5)动作分析:动作设计以"扩指""掌型手"和"兰花指"为主要动作,主要发展孩子上肢的动作能力。

(6)创编方法:运用对称平衡和重复的手法进行动作创编。

(三)幼儿歌舞表演的创编

幼儿歌舞的创编

1. 选定歌曲

幼儿歌舞表演的创编首先必须选择符合幼儿身心特点、反映幼儿情趣内容的歌曲。音乐节奏感强、旋律优美、音域不宽、富有动感,并且歌词应简单上口、便于记忆。

2. 设计符合主题的动作

歌舞表演的特点是亦歌亦舞,所以在设计动作之前首先应明确主题,并根据歌词的主题意义来设计形象的动作,突出主题,形象鲜明,并具有风格特点;同时,可在主要动作的基础上派生出新的简单动作,做到随歌起舞、风格统一。

3. 根据歌曲构思简单的队形

根据歌舞表演的主题内容,设计相应的队形。队形的变化要简单流畅;同时,舞蹈段落应分明,层次清晰;在进行动作连接时,体现动作的优美顺畅、连贯统一,形象要生动鲜明,以舞来渲染歌曲的主题和气氛。

4. 创编案例分析

(1) 舞蹈名称：《恭喜发财》。

(2) 舞蹈内容：选自模块二项目二幼儿舞蹈作品的训练及案例分析。

(3) 题材分析：舞蹈以过年为主题，在舞蹈中祝福父母、长辈、老师新年好，以"恭喜发财，红包拿来"为主题动作，展现了小朋友生动活泼的性格特点和欢庆佳节的热闹景象。

(4) 音乐分析：舞蹈采用的儿歌节奏鲜明、旋律简单，歌词朗朗上口，适合学生跟唱，特别是副歌部分的"恭喜恭喜发财，红包红包拿来"，搭配上肢体动作，非常生动形象且有记忆点。

(5) 动作分析：创编过程中采用了幼儿舞蹈常用的律动和舞步，同时结合歌词进行动作创编，使舞蹈充满了趣味性。

(6) 创编方法：通过队形调度增加舞蹈的层次，采用重复、对称的方法进行创编。

（四）幼儿集体舞的创编

1. 确定内容和形式

集体舞的形式丰富多样，有邀请舞、单圈舞和双圈舞，不同形式的集体舞可达到不同的目的和效果。因此，在编舞之前，首先要明确上课的动机，如果是为了达到团结友爱、相互交流的目的，则可选用邀请舞的形式；若是为了让幼儿感受大自然的美，则应选择单圈舞或双圈舞。总之，集体舞的形式与内容是紧密相连的。

2. 选定音乐或歌曲

集体舞大多是以歌曲来伴奏。由于集体舞是一种集体娱乐的形式，因此，选择的歌曲应节奏欢快愉悦、情绪高昂、旋律优美、富有动感；歌词应通俗简洁、易于上口，以便幼儿记忆；歌曲的篇幅应短小，一般限于32～48小节。

3. 设计主要动作

在设计主要动作之前，首先应将集体舞的基本步伐确定，主要动作设计的重点应在舞伴之间的交流动作上，动作设计不宜过于复杂，应以突出集体舞的趣味性与娱乐性为主，使幼儿在舞蹈中感受到游戏般的愉悦。

4. 设计队形与画面

无论是采用哪种队形，首先应根据舞蹈的内容和形式来确定。集体舞一般以每跳完一段必须交换新的舞伴为特点。因此，集体舞经常选择圆圈队形，它便于行进、移动和反复进行。在设计队形时，还应考虑舞蹈者在舞蹈时的位置变化要与动作协调统一，队形的设计应自然、流畅，恰到好处且具有游戏性。

5. 创编作品案例分析

(1) 舞蹈名称：《送你一朵小红花》（以10～15人为例）。

(2) 舞蹈内容。

前奏1×4拍：11人紧挨两排，前六后五队形，跪坐，埋头。

1×8拍：①—④全员跪坐，第一排手呈并指为旁斜下位，第二排为旁斜上位，⑤—⑧双手呈花朵状放脸颊，跪立推至正上位。

2×8拍：①—④跪坐，右手为点指提腕至旁斜上位，⑤—⑧重复①—④，方向相反。

3×8拍：双手呈旁按掌，双脚站立呈正步位。

4×8拍：小碎步走两横排，前六后五队形。

5×8拍：右脚主力腿蹲，左脚呈旁踵趾步，双手五指阔开与肩同高。

6×8拍：右脚主力腿蹲，左脚呈旁踵趾步，双手五指阔开与肩同高。

7×8拍：①—④双脚呈正步位，双手呈花朵状，⑤—⑧双脚往后跳一步，双手旁按掌。

8×8拍：小碎步走队形，三横排，四三四队形，旁按掌停顿。

9×8拍：正步位膝盖左右交替，旁按掌。

10×8拍：跳跃旁踵趾左右交替各两次。

11×8拍：①—④跟点步8点方向，双手呈旁斜上位，⑤—⑧小碎步退回正步位，双手从右上压腕回胯前。

12×8拍：①—④往2点方向原地走步，双手前后自然摆动，⑤—⑧双膝蹲跳回正步位，双手举过头顶做房子形状。

13×8拍：正步位膝盖左右交替，旁按掌。

14×8拍：跳跃旁踵趾左右交替各两次。

15×8拍：①—④跟点步8点方向，双手呈旁斜上位，⑤—⑧小碎步退回正步位，双手从右上压腕回胯前。

16×8拍：①—④往2点方向原地走步，双手前后自然摆动，⑤—⑧双膝蹲跳回正步位，双手举过头顶做房子形状。

17×8拍：正步位膝盖左右交替，旁按掌。

18×8拍：①—④原地小碎步，⑤—⑧分脚位，双手呈花朵状托下巴。

19×8拍：①—④重心移至右脚，单手点指指向右斜上方，⑤—⑧重心移至左脚，单手点指指向左斜上方。

20×8拍：①—④重心移至右脚，左手放右肩，⑤—⑧重心移至左脚，右手放左肩。

21×8拍：①—④双脚呈正步位，双膝蹲，双手呈扩指移至身后，⑤—⑧前踵趾步左右脚交替。

22×8拍：双脚呈正步位，双膝蹲，原地小碎跑。

23×8拍：跳跃旁踵趾左右交替各两次。

24×8拍：①—④跟点步往前，双手举过头顶左右提压腕，⑤—⑧双脚跳回正步位。

25×8拍：跳跃旁踵趾左右交替各两次。

26×8拍：双手旁按掌，小碎步走三角形队形。

27×8拍：跳跃旁踵趾左右交替各两次。

28×8拍：①—④跟点步往前，双手举过头顶左右提压腕，⑤—⑧双脚跳回正步位。

29×8拍：跳跃旁踵趾左右交替各两次。

30×8拍：原地小碎步转一圈。

31×8拍：摆造型。

（3）题材分析：对生活的困难与挑战，"送你一朵小红花"可以理解为对听歌者的鼓励，歌词中的"奖励你有勇气，主动来和我说话""奖励你在下雨天，还愿意送我回家"等句子体现出每个人都能在内心深处保持希望和积极的情感。

(4)音乐分析:《送你一朵小红花》歌词中充满了童趣和温暖,旋律轻快流畅,具有复杂的节奏和旋律变化,结合歌词的意境和感情表达,幼儿能够随着音乐的变化做出相应的动作。

(5)动作分析:《送你一朵小红花》的动作设计简单,包含了幼儿基本舞步中的跳跃踵趾、娃娃步、小碎步,要求学生互帮互助、相互配合,发展动作协调性。

(6)创编方法:运用了三维空间上下对比变化的手法,进行集体舞表演创编。

(五)幼儿舞蹈游戏

幼儿音乐游戏的创编

(1)舞蹈名称:《老狼老狼几点啦》。

(2)游戏主题:12点钟老狼抓小羊。

(3)歌词内容。

老狼老狼 几点啦

老狼在山洞睡觉

小羊们在草地玩耍

老狼十二点吃饭

小羊们赶快跑回家

快回家啦

老狼老狼 几点啦

三点啦

继续玩耍 一二三

老狼老狼 几点啦

五点啦

继续玩耍 一二三四五

老狼老狼 几点啦

四点啦

继续玩耍 一二三四

老狼老狼 几点啦

十二点啦 我要吃饭啦

快跑呀 快跑呀

千万不要被抓到啦

快跑呀 快跑呀

千万不要被抓到啦

看看是谁被捉住啦

(4)游戏前准备:在游戏开始前,老师向幼儿收集狼和羊的性格特征,启发幼儿试着用表情和肢体动作将老狼的凶恶、小羊的温顺表现出来。

(5)游戏做法与规则:游戏开始时,由一名幼儿扮演"老狼",站在场地的一端,其他幼儿扮演"小羊",站在另一端。随着音乐的开始,"老狼"和"小羊"分别摆造型,当听到"小羊们赶快跑回家",一边找教室方位,一边摆集体造型。在追捕的过程中一会儿跑"三点"造型;一会儿跑"五点"造型;一会儿跑"四点"造型;等老狼说出"十二点啦"小羊们可以跑到教室的各个方位等待老狼的追捕。小朋友们

可以在游戏前商量好第一次、第二次、第三次分别是集体造型还是个人造型。

（6）题材分析：此题材属于方位练习和模仿创造练习的舞蹈游戏，通过游戏前的知识铺垫和启发式教学，让孩子认识教室的8个方位并运用身体做个人及集体的造型练习，培养孩子的动作创编能力和空间想象力。

（7）音乐分析：在"老狼老狼几点啦"的嬉戏情节中感知乐曲的曲式结构。在辨别不同音色的同时，依据不同音色做出相应的动作，在嬉戏中体验与同伴合作的欢乐。

（8）动作分析：动作根据"老狼追捕小羊"的形象特征，配合幼儿常用的舞步以及舞蹈动作的形象化、简单化，根据主题内容强化教室8个方位和造型的训练。可单人一组、多人一组等通过不同人数摆造型，让孩子们充分发挥想象力和创造性。

（9）创编方法：运用幼儿所喜欢的故事，让它以游戏的形式出现在舞台上，在编排时使原有的故事情节更富创意，使它高于生活。把"老狼"的凶恶、贪婪，"小羊"的温顺、善良，用简单的动作形象大胆地表现出来，通过创新使幼儿的创造力、想象力得到发展。

三、任务检测

根据本任务学习的创编方法，分小组进行创编，并上传视频进行评价。要求：体现音乐和歌词所表达的主题和形象，舞蹈动作亲切生动、形象鲜明、富有儿童情趣。既有表现幼儿活泼可爱的形象，又有心理活动的情绪变化，要突出形象和情绪的表达。

学习评价表

学习名称： 姓名：

项目名称	自我评价 （占比20%） 满分100分	小组评价 （占比20%） 满分100分	教师评价 （占比60%） 满分100分
题材选择 （0分~15分）			
主题动作设计 （0分~15分）			
舞蹈创意 （0分~15分）			
动作质量 （0分~15分）			
作品结构 （0分~10分）			
队形设计 （0分~10分）			
音乐选材 （0分~10分）			

续表

项目名称	自我评价 （占比20%）	小组评价 （占比20%）	教师评价 （占比60%）
	满分100分	满分100分	满分100分
团队合作 （0分~10分）			
合计			
最终成绩：_____			

任课教师_____

项目三　幼儿园课堂中舞蹈活动的实际案例与分析

学习导入

通过本项目的学习,学生能够理解幼儿舞蹈创编活动的基本特点,并能结合幼儿舞蹈创编活动的基本特点对幼儿舞蹈创编活动案例进行分析。

学习目标

(1)学生理解幼儿舞蹈创编活动的基本特点。
(2)学生掌握幼儿舞蹈创编活动的组织方法,提高组织幼儿舞蹈创编活动的课堂实践能力。

学习任务

一、小班幼儿舞蹈创编活动案例与分析

小班幼儿舞蹈创编

(一)小班幼儿舞蹈创编活动的特点

小班幼儿的生长发育正处于初期阶段,对身体的控制能力还较弱,他们的思维也正处在由直觉行动思维向具体形象思维过渡的时期,所以小班幼儿的舞蹈创编活动多为他们自己看过、听过的内容,以模仿生活中的动作、动物为主。在组织小班幼儿舞蹈创编活动时应注意以下几个特点。

1. 趣味性

小班幼儿注意力不集中,为了能让他们参与进来,活动通常要充满趣味,教师巧妙地创设故事情境,通过游戏、音乐等元素吸引幼儿参与,抓住幼儿好玩的特点,让幼儿始终保持兴趣,使幼儿自主参与,达到玩中学、学中玩的目的。

2. 单一性

小班幼儿由于年龄较小,小肌肉群尚未发育完全,在组织舞蹈创编活动时,教师可设计一些简单的动作,如走、跑、跳、点头、摇头,让幼儿能跟随音乐节拍做动作。

3.直观性

小班幼儿的生长发育正处于初期阶段,思维也正处在直觉行动思维向具体形象思维过渡的时期,加上他们的认知能力有限,对抽象的内容无法理解。教师选择的题材应在他们的认知范围内,方便他们理解与表现。

(二)小班幼儿舞蹈创编活动设计要点

教师在设计舞蹈创编活动方案时,首先应明确教学思路,一切舞蹈活动都要以培养幼儿的舞蹈兴趣为前提。

1.明确活动的目标

教师在设计一个舞蹈创编活动时,首先要思考通过这次活动要达到什么目的,想使幼儿通过这样一个活动有哪些收获。其次要根据幼儿的年龄特点设计符合幼儿身心发展需要的舞蹈创编活动。

2.思考活动的形式

明确了目标之后,教师要思考采用什么样的活动形式。教师可以寻找舞蹈涉及的动物或事物原型,找到原型后,给幼儿观看图片和视频资料,加深他们的印象并引导幼儿养成自己观察的习惯。

3.选择合适的音乐

幼儿舞蹈音乐选择首先要切合舞蹈活动的主题,其次是音乐要节奏鲜明、简单流畅、动听,有动作性或故事性,并且适宜多次反复播放,有了音乐的帮助后,幼儿就更加容易融入情境。

(三)小班幼儿舞蹈创编活动案例《小动物走路》

1.活动目标

(1)学习根据歌词创编不同动物走路的动作,丰富想象力与创造力。
(2)跟着音乐节奏边唱边用各种动作模仿小动物走路。
(3)体验舞蹈创编活动的乐趣。

2.活动准备

音乐《小动物走路》,小动物图片。

3.活动过程

(1)导入,教师幼儿谈话引出主题。

幼儿随老师大步走路进场。

教师:宝贝们刚刚大步走路进来的样子可神气了,我有一个好消息要告诉你们,农场主爷爷要在他的农场举办一场模仿秀,这场模仿秀就是模仿农场里的小动物走路,据说模仿得最像的会得到农场主爷爷的神秘礼物哦!你们想去参加吗?

幼儿:想!

(2)听音乐熟悉歌词,集体创编动作。

①听音乐。

教师:农场里都有些什么动物呢?答案就藏在歌曲里,我们一起来听一听吧!(播放音乐)

教师:农场里有什么动物?

幼儿回答完后出示小动物图片。(小兔子、小鸭子、小乌龟、小花猫)

②学动作。

教师:小兔子、小鸭子、小乌龟、小花猫,它们是怎么走路的呢?

幼儿回答。

教师:我们再来听听看歌里是不是这样唱的。(再次播放音乐)

幼儿说出一个立即引导幼儿唱出歌词并鼓励幼儿创编相应的动作,其他幼儿跟着模仿。

教师:小兔子是怎么走路的?

幼儿:跳跳跳跳跳。

教师:你来做一做动作。

(幼儿做动作)

教师:我们一起来跟着他学一学小兔子走路吧!

(全体幼儿一起模仿小兔子走路)

……

依次引导幼儿模仿小鸭子、小乌龟、小花猫走路。

③跟着音乐完整表演。

教师:我们一起来跟着音乐模仿小动物走路吧。

教师幼儿一起边唱出歌词边模仿小动物走路。

(3)活动结束。

教师:小朋友可真厉害,这么快就学会了小动物走路,现在我们一起学着小动物走路去农场,参加模仿秀吧!

(附歌词:小兔子走路跳跳跳跳跳,小鸭子走路摇呀摇呀摇,小乌龟走路爬呀爬呀爬,小花猫走路静悄悄。)

4. 案例评析

小班幼儿对小动物非常感兴趣,并表现出强烈的关心与好奇,因此,在活动前期教师可以利用实物、图片,为幼儿介绍有关动物的生活习性和外形特征,使他们获得与小动物相关的经验。活动中设置了农场模仿秀的情境让幼儿对小动物走路进行模仿,充满趣味,《小动物走路》这首歌曲旋律简单、歌词形象,让幼儿在活动中不仅能很好地配合歌词的韵律,还能形象生动地表现小动物走路的姿态,同时体验了舞蹈创编活动带来的乐趣。

二、中班幼儿舞蹈创编活动案例与分析

中班幼儿舞蹈创编

(一)中班幼儿舞蹈创编活动的特点

中班幼儿相较于小班幼儿,心理、认知能力、动作能力、平衡能力和稳定性都有很大的进步,以无意注意占优势,有意注意在逐步发展,呈现出无意注意向有意注意转化的趋势。幼儿往往能够通过教师组织的活动,初步感受和理解音乐所表达的情绪和情感,并由此产生一定的想象与联想。他们需要较多空间,运用丰富的联想,设计自己的动作。在组织中班幼儿舞蹈创编活动时应注意以下几个特点。

1. 韵律性

中班幼儿对自己身体的控制能力有了明显的增强。相对于小班幼儿对一般生活动作的模仿,中班幼儿的舞蹈创编已经开始进入律动模仿动作阶段,也称为韵律性。从这个年龄段开始,幼儿开始思考"美"和探索"美",他们不再单纯地满足于机械化的模仿,而是已经开始加入自己的想象和思考了。

2. 协调性

随着年龄的增长,中班的幼儿对自己身体更加了解,他们的动作显得更轻松、更灵活了,肢体的协调性、表现力有了大幅度的提高。中班幼儿已经可以通过肢体语言更加协调流畅地表达情绪、抒发情感。

3. 模仿性

中班幼儿随着认知能力的不断增强,也开始学着总结生活经验,模仿许多事物,喜欢用自己的肢体语言来表达一些物体和情感。

4. 情节性

随着语言能力、记忆力的发展,中班幼儿对事物或故事情节的连贯性逻辑能力有明显提高。组织创编一些具有故事情节的舞蹈,可以帮助幼儿理解事物和记忆舞蹈活动的内容,同时也能培养幼儿语言能力和思维能力。

(二)中班幼儿舞蹈创编活动设计要点

1. 把幼儿熟悉的游戏舞蹈化

随着幼儿生活和学习经验的不断积累,他们也会有一些喜欢的小游戏,这时教师可以换个角度来思考和设计课程。舞蹈游戏活动可以把舞蹈通过游戏活动的形式来展现,让幼儿在游戏中进行舞蹈创编。

2. 音乐形式、音乐节奏多样化

随着中班幼儿舞蹈动作难度的不断加大,教师在选择音乐时,可以逐步地使之多样化,并思考选用什么样的音乐来配合活动的主题。将舞蹈、音乐、游戏有机地结合起来,使幼儿可以在活动中充分地享受到快乐和愉悦。

3. 强调舞蹈与音乐配合

在中班的舞蹈创编活动中,教师应强调音乐的重要性,有意识地引导幼儿主动探究音乐和舞蹈之间的关系,幼儿创编的动作应配合音乐的快、慢、强、弱节拍。

(三)中班幼儿舞蹈创编活动案例《机器人之舞》

1. 活动目标

(1)了解机器人僵硬、停顿的动作特征。
(2)能自己设计舞蹈动作,并跟着音乐节奏跳机器人舞。
(3)体验舞蹈创编活动的乐趣,喜欢机器人的动作。

2. 活动准备

机器人跳舞视频、音乐《钟表店》。

3. 活动过程

(1) 导入，听音乐引入主题。

教师：孩子们，今天我给大家带来了一首好听的音乐，我们一起来听一听。（播放音乐）

教师：听到这个音乐你想到了什么？

幼儿：机器人。

(2) 了解机器人跳舞的特点。

①欣赏机器人的舞蹈。

教师：是的，这个音乐是机器人跳舞的音乐，现在我们一起来欣赏一段机器人跳舞的视频吧！（播放视频）

②比较并讨论。

教师：谁来说一说机器人跳舞的动作和我们人跳舞的动作有什么不一样？

幼儿说出不一样的同时鼓励其用肢体表现出来。

小结：机器人的动作很特别，它的动作是一动一停顿，而人的动作很灵活。

(3) 创编机器人跳舞。

①幼儿跟着老师学机器人跳舞。

教师：尽管我们的身体是灵活的，但今天我们要来做个游戏，是学着机器人的样子跳舞。老师先给你们展示一次，你们可以站起来跟我一起跳。

②幼儿自由创编，分小组随音乐展示。

a. 播放音乐，幼儿自由设计动作。

教师：刚才你们都是跟老师做的一样的动作，现在要请小朋友们自己设计动作，待会儿我们要来比一比谁用自己灵活的身体学机器人的样子跳舞学得最像。

b. 四人一轮随音乐进行展示，下面的小朋友讨论评价并集体学习。

(4) 活动结束。

教师：今天大家学机器人跳舞都学得特别像，现在我们一起做着机器人的动作去找其他小伙伴玩，邀请他们也一起来跳机器人舞吧！

4. 案例评析

中班幼儿对机器人非常感兴趣，在日常游戏中他们喜欢模仿机器人说话，甚至会模仿机器人僵硬的动作进行走路、转身、摇头等动作，因此本次活动以模仿机器人跳舞为主题，选择的音乐主题鲜明、节奏突出，让幼儿能通过音乐联想到机器人，并能根据音乐的节奏完美地将机器人僵硬、停顿的动作表现出来，同时体验到模仿机器人的快乐。

三、大班幼儿舞蹈创编活动案例与分析

(一) 大班幼儿舞蹈创编活动的特点

大班幼儿舞蹈创编

随着幼儿年龄的增长和心理各个方面的发展，大班幼儿已经有了自己的想法和主见。他们的行

为相对于小、中班幼儿更具有目的性和计划性,他们的思维活跃,愿意尝试新东西。大班幼儿具有一定的音乐欣赏与表达能力,可以把握音乐中蕴含的诸多要素,想用自己喜欢的方式来表现。因此,大班的教学活动可具有一定的挑战性,并且为幼儿留足空间,使其准确地表达自己想法。在组织大班幼儿舞蹈创编活动时应注意以下几个特点。

1. 自主性

自主性是幼儿自身成长与发展的重要标志,随着幼儿自我意识的不断增强,大班幼儿更加明确自己的喜好,在活动中应鼓励幼儿自主想象,大胆地进行创编。

2. 创造力

舞蹈创编活动可以激发幼儿的创造欲望,大班幼儿随着年龄的增长已经可以根据一些事物自发地进行舞蹈创编,借助想象力将自己看到的或感兴趣的事物用舞蹈动作表现出来。

3. 表现力

随着大班幼儿的认知和视野的开阔,他们的想象空间也更加广阔,对"美"也有了更深刻的理解,能够用肢体语言来表达自己的思想感情。

4. 灵活性

大班幼儿随着身体能力、认知能力的增长,他们的身体灵活性和思维灵活性都在不断提高,因此,大班幼儿舞蹈创编活动的设计可以更加多元化,舞蹈创编的内容和形式也可以灵活多样。

(二)大班幼儿舞蹈创编活动设计要点

1. 培养幼儿树立良好的人生态度

在设计大班幼儿舞蹈创编活动时,教师要考虑幼儿的全方位发展,使幼儿在创编活动中不仅享受到快乐,还能建立良好的人生观、价值观和世界观。所以教师在设计活动时,不仅要考虑对幼儿现阶段的培养和帮助,更要考虑对幼儿长远的影响。

2. 舞蹈创编活动多样化

从形式上说,舞蹈创编也可以结合音乐、美术、体育、科技等多种学科内容。从选题和内容上说,教师要选择那些贴近幼儿生活的或是能调动幼儿兴趣的,并能给他们带来挑战的题材。在设计活动时,已经不单单要求教师要用幼儿的视角和思维方式看世界,而是需要教师向幼儿传达出人生的正能量。

3. 给幼儿创设自主发展的空间

在活动的过程中,教师要引导和鼓励幼儿独立思考、独立活动,为幼儿的自主发展提供机会和空间,为幼儿将来的发展提供坚实的基础,帮助幼儿更好地适应未来的学习和生活。

(三)大班幼儿舞蹈创编活动案例《火锅》

1. 活动目标

(1)知道吃火锅时各种食材在锅里发生的变化。
(2)用肢体动作对不同食材的变化进行模仿,并跟着音乐节奏舞蹈。
(3)感受音乐欢快的节奏,体验舞蹈创编活动的乐趣。

2. 活动准备

音乐《菠菜进行曲》、火锅图片。

3. 活动过程

(1) 导入,教师幼儿谈话引出主题。

出示火锅图片。

教师:小朋友们认识这是什么吗?

幼儿:火锅。

教师幼儿讨论吃火锅的时候吃过什么。

教师:你们吃过火锅吗?都吃过哪些菜呢?

幼儿回答。

(2) 创编食材动作。

①个别创编展示。

出示几种食材的图片,幼儿再次讨论这几种食材放到锅里煮的过程中会发生什么变化,并用动作表现出来,其他幼儿跟着模仿,鼓励幼儿用不同的动作进行表现。

教师:这几种食材,你们都认识吧。能说出它们的名字吗?

引导幼儿一一说出菜名。

教师:你们观察过这些食材在锅里煮的时候发生的变化吗?

幼儿回答并用动作表现出来,其他幼儿跟着模仿。

②集体创编展示。

幼儿随着音乐节奏对几种食材的变化用自己创编的动作表现出来。

教师:现在,我们一起来跟着音乐节奏模仿几种食材在锅里的变化吧。

(3) 活动结束。

对幼儿的展示进行表扬并鼓励他们再去观察其他食材在锅里的变化。

教师:因为你们平常在生活中细心观察,今天才能把这几种食材表现得如此生动,小朋友们再去吃火锅的时候可以观察一下其他食材在锅里的变化,我们下次再来将其他食材加入表演中。

4. 案例评析

大班幼儿善于观察身边的事物,并能用肢体动作将事物的形态表现出来,在模仿的基础上还会加上自己的想法,他们能将食材在锅里的变化表现得生动有趣。同时,大班的幼儿也有团队合作精神与挑战精神,因此本次活动分组创编、小组展示的环节,让幼儿学会相互学习、合作、协调和支持,在合作中体验舞蹈创编的快乐。